〈淸代〉

趙之謙書法 〈篆書〉

月刊 書藝文人畫 法帖시리즈 08 조지겸서법

研民 裵敬奭 編著

月刊 書藝文人畫

■ 조지겸(趙之謙)에 대하여

　　조지겸(1829~1884년)의 자(字)는 익보(益甫)이며, 젊었을 때의 호(號)는 위숙(撝叔), 철삼(鐵三), 냉군(冷君), 감료(憨寮), 비암(悲盦), 사비옹(思悲翁), 무민(無悶), 매암(梅庵), 비암(悲庵) 등을 사용했으며, 당호(堂號)로는 이금접당(二金蝶堂), 고겸당(苦兼堂) 등을 사용했다. 회계(會稽)(지금의 절강성 소흥) 사람으로, 만청(晩淸)의 함풍(咸豊), 동치(同治), 광서(光緖)년간에 살았던 걸출한 서화가요, 전각가였다.

　　서예의 학서과정은 처음에는 안진경(顔眞卿)을 법으로 하다가 등석여(鄧石如)와 포세신(包世臣)의 영향으로 북위(北魏)를 익히고, 이후 은(殷), 주(周) 시대의 금문(金文)을 깊히 연구하여 《육조별자기(六朝別字記)》를 남겼다. 전각은 정경(丁敬)과 등석여(鄧石如)를 법으로 함께 취한 뒤 자기만의 일파를 세웠는데 인보(印譜)의 기록상으로는 약 400여 顆(과)를 남겼고, 그림은 진도복(陳道復)과 이선(李鱓)에게서 사숙하며 공부하여, 화훼방면에 발군의 실력을 드러내어, 양주팔괴의 한 사람으로 불리기도 하였다.

　　그의 서풍(書風)의 가장 큰 특징은 각 서체는 전반적으로 북위(北魏)의 강한 기운을 담고 있으며, 온화하고 맑은 느낌을 주고 있다. 역필(逆筆)을 강조한 등석여(鄧石如)의 투박함과 자태의 운치를 추구하던 서삼경(徐三庚)의 섬세함을 적절히 동시에 갖추고 있는데, 진진렴(陳振濂)은 하소기(何紹基)의 해서, 행서는 위삼안칠(魏三顔七)이고, 조지겸(趙之謙)은 위칠안삼(魏七顔三)이라고 평가하였다. 고로 그의 행초서는 안저위면(顔底魏面)의 색채를 강하게 띠고 있다. 등(鄧)의 혼후(渾厚), 이병수(伊秉綬)의 웅장(雄壯), 하소기(何紹基)의 고졸(古拙)이라고 대별되는데 이들과는 달리 고법(古法)을 잘 계승하면서도 독특히 자기의 의취(意趣)를 살리는 노력으로 새로운 서예미의 결실을 이뤄내어 또 다른 맥을 형성하였다는 점에서도 높은 평가를 받고 있다.

　　그의 가문은 조부(祖父)의 원적이 절강성(浙江省)이었는데, 이후에 회계(會稽)의 대방구(大坊口)로 옮겨 살았다. 대대로 상업을 하였기에, 넉넉한 형편이었으나, 그의 15세때 형의 소송사건으로 가산을 탕진하고 집안이 쇠락하여 몹시 곤궁하게 되자, 옷가지와 전각, 서화 등을 팔아서 겨우 연명하였다. 17세때에 심복찬(沈復粲)의 문하(門下)에서 전각을 배웠고, 훈고학(訓古學)과 금석학(金石學)의 기초를 닦았으며, 소흥부(紹興府)의 지부(知府)였던 무재(繆梓)에게서 정치 경제방면의 학문을 익히며, 서당에서 후학을 가르치기도 하였다. 그의 22세때인 함풍원년(咸豊元年, 1850년)에 태평천국(太平天國)의 난이 일어나 남경과 강남이 폐허가 되는 혼란과 격동시기에도 과거시험을 위해 공부하여 떠돌아 다니기도 하였다. 그의 31세때인 함풍(咸豊) 9년(1859년)에야 중은과(中恩科) 향시(鄕試)에서 거인(擧人)이 되어 강서지방의 관리로 부임하였다. 33세때인 함풍(咸豊) 11년(1861년)에는 절강성(浙江省) 남부인 온주(溫州)로 피난갔다가, 여기서 그의 아내인 범경옥(范敬玉)이 사망하자 크게 실의에 빠졌는데, 이때 그의 호(號)를 비탄한 감정을 담아 비암(悲盦), 사비암(思悲盦)이라고 하였다. 이후에 시(詩), 서(書), 각(刻) 등에 깊은 공부를 하게 되는데, 유명한 시인이자, 당대의 유명한 서화가인 강식(江湜)을 만나서 서예와 그림에 대하여

더욱 깊은 토론과 노력으로 큰 진보를 이루게 된다.

그의 나이 35세인 동치(同治) 5년(1865년)에 진사(進士)시험을 위해서 북경에 들어갔는데, 이때 심수용(沈樹鏞), 호해보(胡亥甫), 위석증(魏錫曾) 등과 만나서 친교를 맺고, 금석학(金石學), 비학(碑學)에 더욱 깊은 연구를 하며 그의 평생 친구가 되었다. 그의 생애에 가장 중요하고 좋은 시기를 보낸다. 또한 반조음(潘祖蔭), 하징(何徵), 조주(曹籀), 대망(戴望), 왕의영(王懿榮) 등과도 교우하며 학문을 더욱 발전시켰으며, 전식(錢式), 주지복(朱志復), 조시망(趙時棡) 등의 훌륭한 제자들을 키우게 된다.

37세때인 동치(同治) 7년(1867년)에 시작으로 회시(會試)를 다섯 차례나 낙방하자 그 뜻을 접고서 순무(巡撫)인 유곤일(劉坤一)의 초빙으로 다시 북경에서 강서(江西)로 돌아갔다. 49세인 동치(同治) 10년(1871년)에 강서성(江西省)의《강서통지(江西通旨)》를 편찬하는 주임을 맡아서 일하게 된다. 광서(光緒) 4년(1878년)인 그의 50세에 강서의 파현(鄱縣), 봉신(奉新), 남성(南城)의 지현(知縣) 생활을 하며 지냈다. 광서(光緒) 10년(1884년) 그의 56세때에 그의 후처인 진씨(陳氏)도 사망하자 크게 애통해하며 실의에 빠졌다가 그해 10월 1일에 남성(南城)의 관사에서 병으로 죽었다.

그의 서법과 예술세계는 평생을 두고 깊고 넓게 연구하였기에 어느 것도 능하지 않은 것이 없었다. 그가 살았던 청(淸)의 말기엔 서풍(書風)이 이미 비학(碑學)의 융성함이 절정에 달할 때였다. 청(淸)의 건륭(乾隆, 高宗 1735~1795년)과 가경(嘉慶, 仁宗 1796~1820년)의 시기에 문인들과 학자 및 사대부들은 정치의 혐오감에 등을 돌리고 학문에 뜻을 둔 이들이 많이 생겨났는데, 특히 금석학(金石學), 고거학(考據學) 등이 발전했고, 은(殷), 주(周), 진(秦) 시대의 고문자(古文字) 해독연구와 한(漢), 위(魏) 시내의 비학(碑學)연구가 활발히 성행하던 시기였다. 그 중에서도 완원(阮元 1764~1849년)의《남북서파론(南北書派論)》,《북비남첩론(北碑南帖論)》의 발표와 서예가이며 이론가였던 포세신(包世臣 1775~1855년)의《예주쌍집(藝舟雙楫)》의 발표와 유희재(劉熙載 1813~1881년)의《서개(書槪)》및 강유위(康有爲 1858~1927년)의《광예주쌍집(廣藝舟雙楫)》등의 서법 이론이 집대성되어 서단에 큰 변화와 발전을 이룬 시기였다.

그의 학서과정상의 서체별 변화과정을 보면, 해서는 안법(顏法)에서 시작하여, 비학(碑學)을 받아 들인 후에는《장맹룡비(張猛龍碑)》,《정문공비(鄭文公碑)》,《용문조상기(龍門造像記)》,《석문명(石門銘)》등을 익혔고, 정도소(鄭道昭)의 글씨를 매우 숭상하여 건실하면서도 웅장하며, 결체가 너그럽고 자연스러움을 숭상했다. 북비를 적용한 이는 이보다 앞서 등석여(鄧石如), 금농(金農), 서삼경(徐三庚) 등도 있었으나, 그 품격과 특질은 제각기 달랐다.

당시의 비학을 연구하던 대다수는 붓으로 칼을 자르듯이 하거나, 장봉역입(藏鋒逆入)의 운필로 강렬한 느낌과 흔적을 드러내는데 주력한 반면에, 그 만은 원통완전(圓通婉轉)을 더욱 중히 여겼기에, 유미자연(流美自然)의 용필(用筆)에 치중하여 자연스런 필법을 연출하려 애썼다. 곧 침착하고도 웅장하며 혈육이 풍요롭고 아름다워서 금석기(金石氣)가 무르익은 독특한 서풍을 이뤄냈다. 곧 등석여(鄧石如)는 강건(剛建)하고, 하소기(何紹基)는 혼후(渾厚)한데 그의 해서는 청경(淸勁)한 다른 특질을 보여주고 있다.

전서(篆書)는 특히 당대에도 뛰어났는데, 등석여(鄧石如)의 영향을 받아 한비(漢碑)를 추구하고, 북비(北碑)의 필의(筆意)도 섞었다. 진(秦)의 권량명(權量銘), 조판(詔版)과 한(漢)의 전문(錢文), 청동(靑銅), 경명(鏡銘) 등의 문자를 깊이 연구하여 형식을 강조하면서도 장식미를 더한 세련된 결구를 만들어내는데 주력했다. 그의 용필(用筆)은 의측(欹側)의 자세를 취하고, 기필처(起筆處)는 돈전(頓轉)과 수필처(收筆處)는 파도(波挑)의 표현을 강조했다. 결자(結字)는 양두서각(讓頭舒脚)의 형태로 의태의 변화가 심하고 연미(妍美)하며, 표일비양(飄逸飛揚)한 예술 풍모를 드러내고 있다.

예서(隷書) 역시 뛰어 났는데, 한(漢), 위(魏)를 계승하였기에 필력이 강경(强勁)하면서도 소박하며 단정하여 별도의 풍미를 지녔다. 횡획은 순필(順筆)로 시작하여 율동미를 강조하고, 수필(豎筆)은 탄력있는 필획을 구사하여 강하면서도 예리한 맛이 있다. 선조(綫條)는 거칠고도 장중하여 두텁고 중후한 느낌을 더한다.

행초서(行草書) 역시 굳세면서도 창심한 느낌을 드러내며, 빠르고도 느린 용필(用筆)의 변화로 강렬한 역동감과 절주감을 표현하고 있다. 소탈하면서도 섬세함, 강경함을 두루 잘 혼융해내고 있다.

전각(篆刻)은 정경(丁敬)과 등석여(鄧石如)를 법으로 하였고, 여기에 그는 새로운 의취(意趣)를 담아 창신하였는데, 각 시대의 문자의 변화와 특집을 깊게 공부하여 인(印)에 잘 채택하였다. 등산목(鄧散木)이 그의 저서인《전각학(篆刻學)》에 이르기를 "조지겸(趙之謙)은 수 많은 전각가 중에서 독보적이다. 그는 등석여의 작품을 모범으로 하면서도 이에 구애받지 않고, 또한 진대(秦代), 한대(漢代) 이래의 고작품(古作品)을 모범으로 하였지만 그것에 구애를 받지 않았다. 심광(心光), 안광(眼光)을 구비한 자가 아니면 어찌 이와 같은 높은 경지에 도달할 수 있겠는가?"라고 하였다. 결국 완파(皖派)와 절파(浙派)를 깊이 연구하고 특징을 잘 파악하여 병합 융통시킨 결과인 것이다.

그의 서예술상의 표현에 있어서는 왕왕 장식적이고, 기교적인 용필(用筆)이 더러 있고, 가끔씩 빠르거나 편행(扁行)이 비교적 많아서, 고박후중(古樸厚重)함을 잃어버릴 것도 다소 있다. 이에 대하여 청(淸)의 광서연간(光緒年間)에 유명한 서법이론가인 강유위(康有爲)는 그의 저서인《광예주쌍집(廣藝舟雙楫)》의 술학편(述學篇)에서 그의 글씨를 평하기를 필획중에 충만한 기력이 미약하다고 일침을 가한 점을 볼 때, 이 점은 학습자들도 삼가해야할 중요한 지적이다.

그의 저서로는《비암거사문본(悲盦居士文本)》,《시잉(詩剩)》,《육조별자기(六朝別字記)》,《보환우방비록(補寰宇訪碑錄)》,《이금접당인보(二金蝶堂印譜)》,《비암거사시승(悲盦居士詩賸)》 등이 있으며 서령인사(書泠印社)에서 그의 서화집 10집을 모아 만든《비암승묵(悲盦賸墨)》이 있다.

청(淸)의 마지막 시기에 격동과 혼란속에서도 학문과 예술에 전념하여 일생을 바치며 청경(淸勁)하고도 아름다운 격조높은 서예술을 이룩한 그는 분명 훌륭한 인물임에는 틀림없다.

目 次

趙之謙書法（篆書）

黃 누를 황
帝 임금 제
之 갈 지
史 사기 사
倉 창고 창
頡 곧은목 힐
見 볼 견
鳥 새 조
獸 짐승 수
蹏 짐승발자국 제
迒 토끼길목 항
之 갈 지

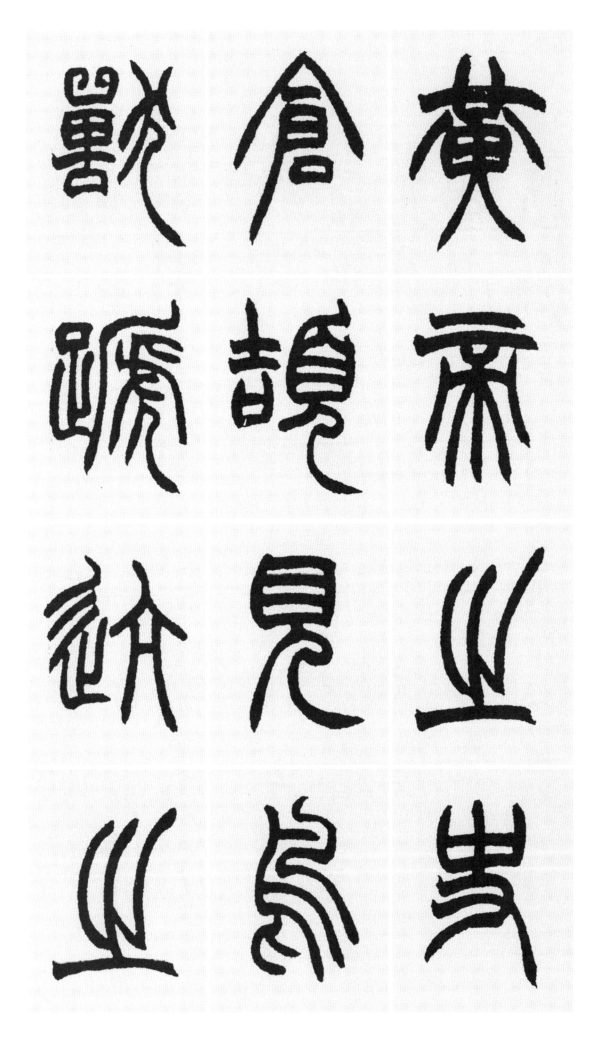

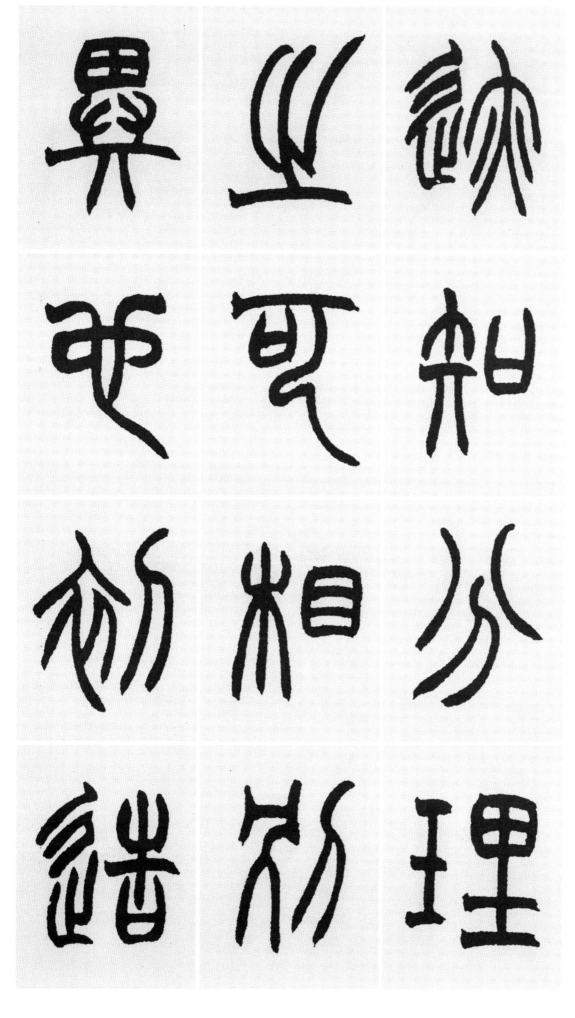

迹 자취 적
知 알 지
分 나눌 분
理 이치 리
之 갈 지
可 가할 가
相 서로 상
別 구분할 별
異 다를 이
也 어조사 야
初 처음 초
造 지을 조

書 글 서
契 신표 계
百 일백 백
官 벼슬 관
以 써 이
乂 다스릴 예
萬 일만 만
民 백성 민
以 써 이
察 살필 찰
蓋 대개 개
取 취할 취

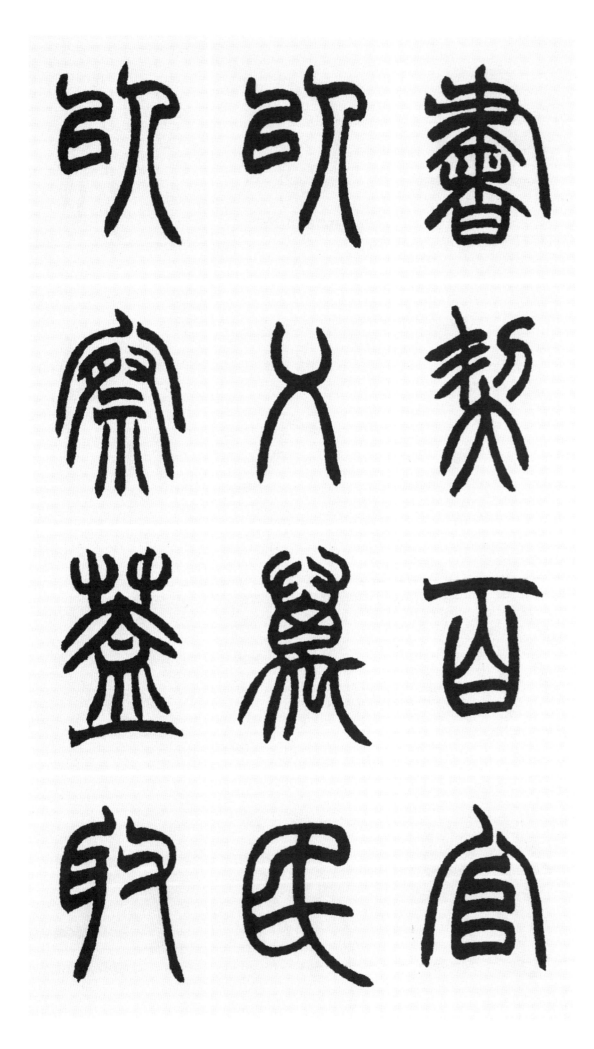

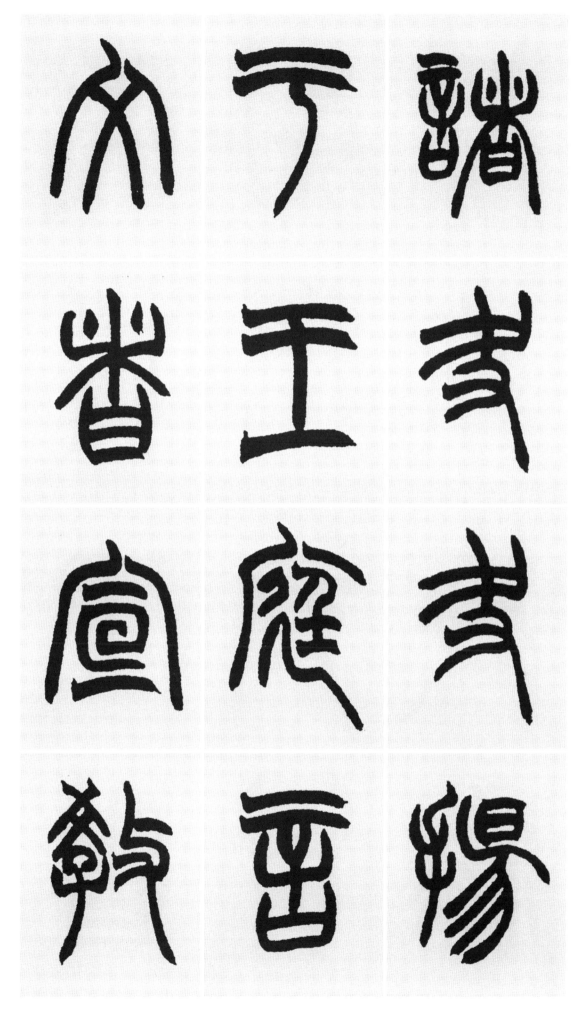

諸 여러 제
夬 결단할 쾌
夬 결단할 쾌
揚 드날릴 양
于 어조사 우
王 임금 왕
庭 뜰 정
言 말씀 언
文 글월 문
者 놈 자
宣 펼 선
教 가르칠 교

明 밝을 명
化 될 화
於 어조사 어
※글자 누락됨.
王 임금 왕
者 놈 자
朝 조정 조
廷 조정 정
君 임금 군
子 아들 자
所 바 소
以 써 이
施 베풀 시
祿 봉록 록

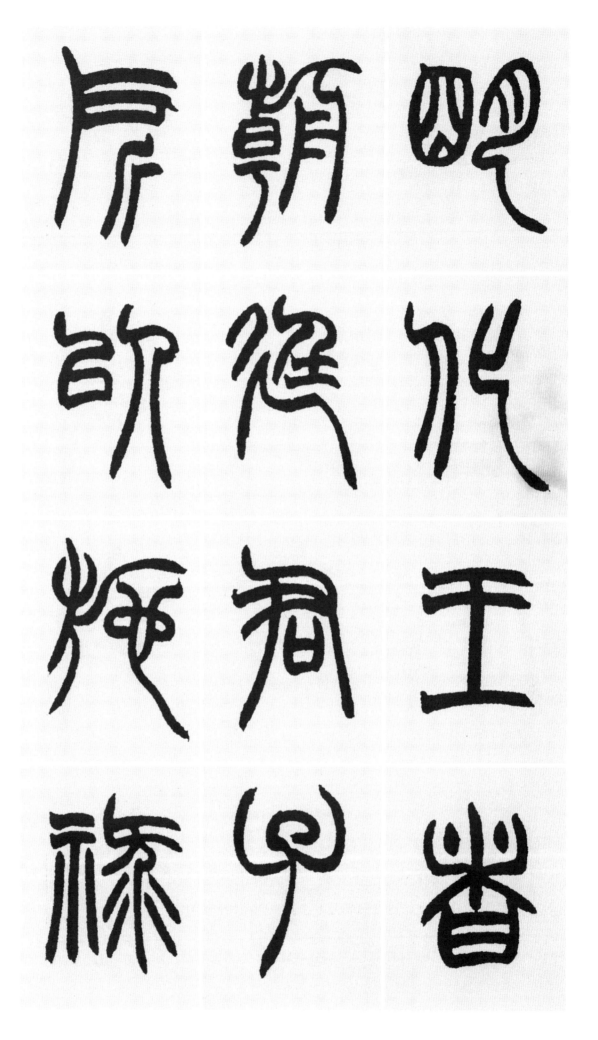

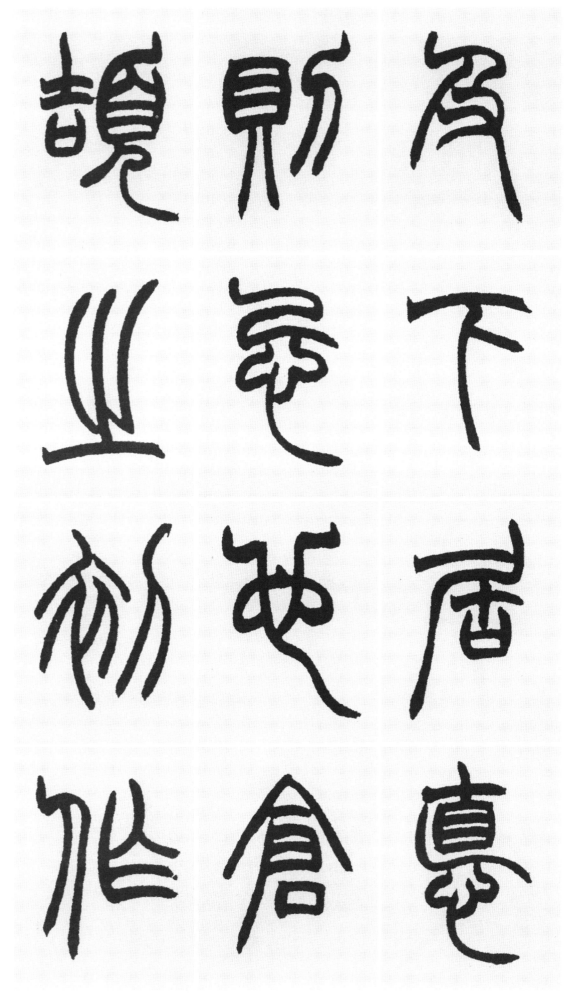

及 미칠 급
下 아래 하
居 거할 거
悳 덕 덕
則 법칙 칙
忌 꺼릴 기
也 어조사 야
倉 창고 창
頡 곧은목 힐
之 갈 지
初 처음 초
作 지을 작

書 글 서
蓋 대개 개
依 의지할 의
類 무리 류
象 형상 상
形 모양 형
故 연고 고
謂 이를 위
之 갈 지
文 글월 문
其 그 기
後 뒤 후

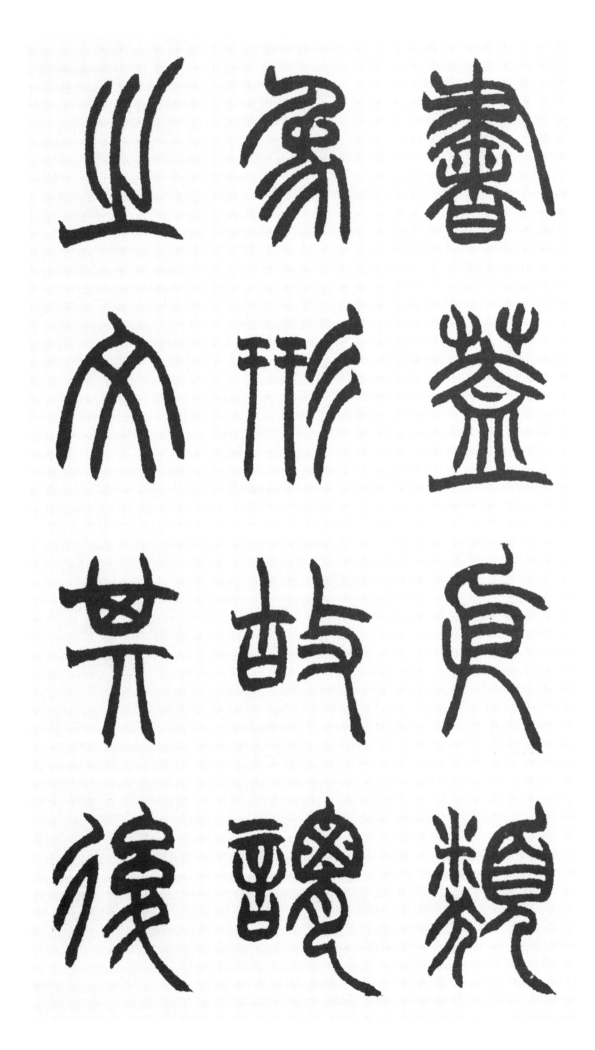

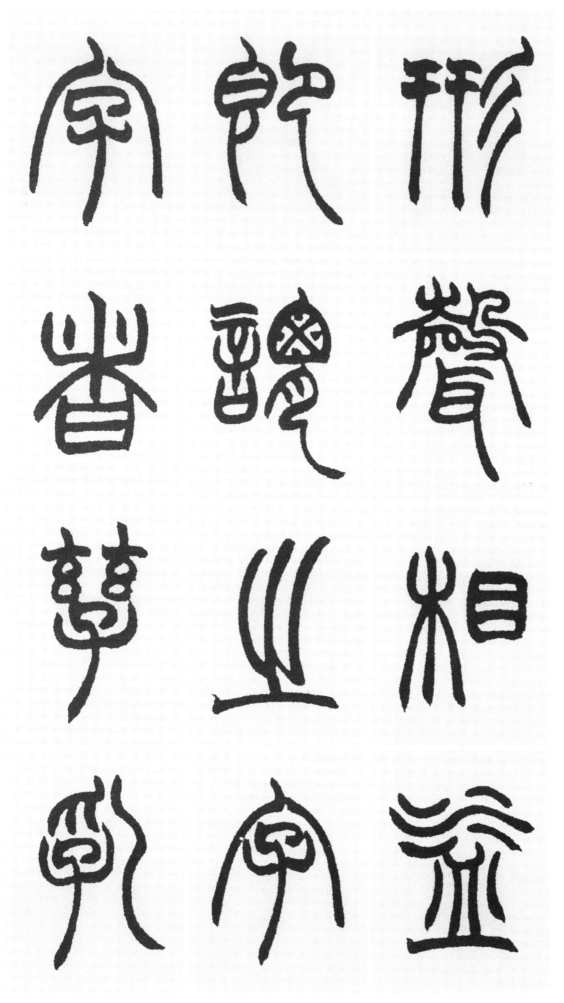

形 모양 형
聲 소리 성
相 서로 상
益 더할 익
卽 곧 즉
謂 이를 위
之 갈 지
字 글자 자
字 글자 자
者 놈 자
言 말씀 언
※누락됨.
孶 번식할 자
乳 젖 유

而 말이을 이
浸 적실 침
多 많을 다
也 어조사 야
著 나타낼 저
于 어조사 우
竹 대 죽
帛 비단 백
謂 이를 위
之 갈 지
書 글 서
書 글 서

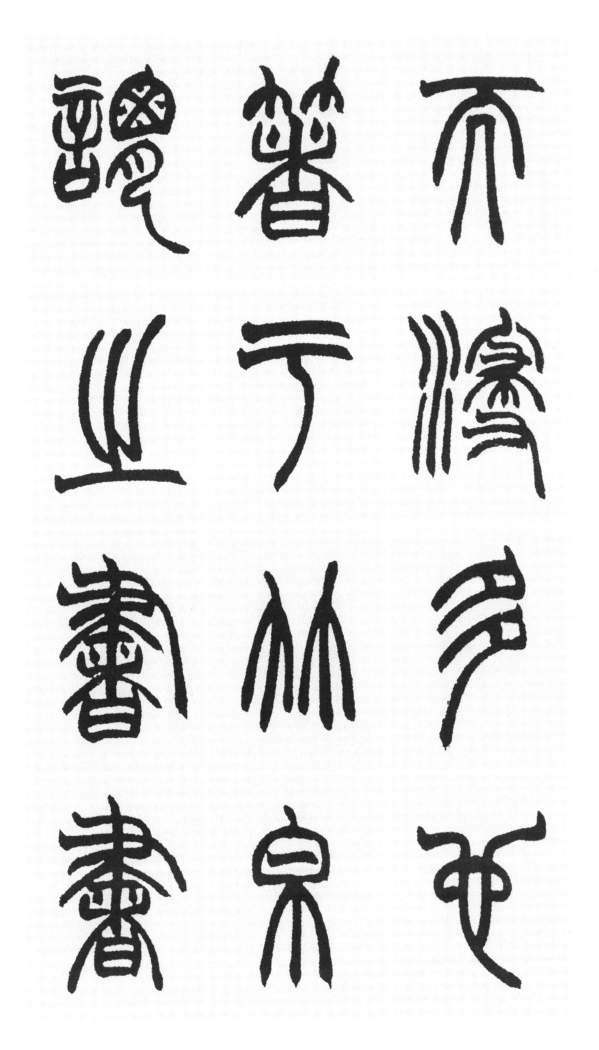

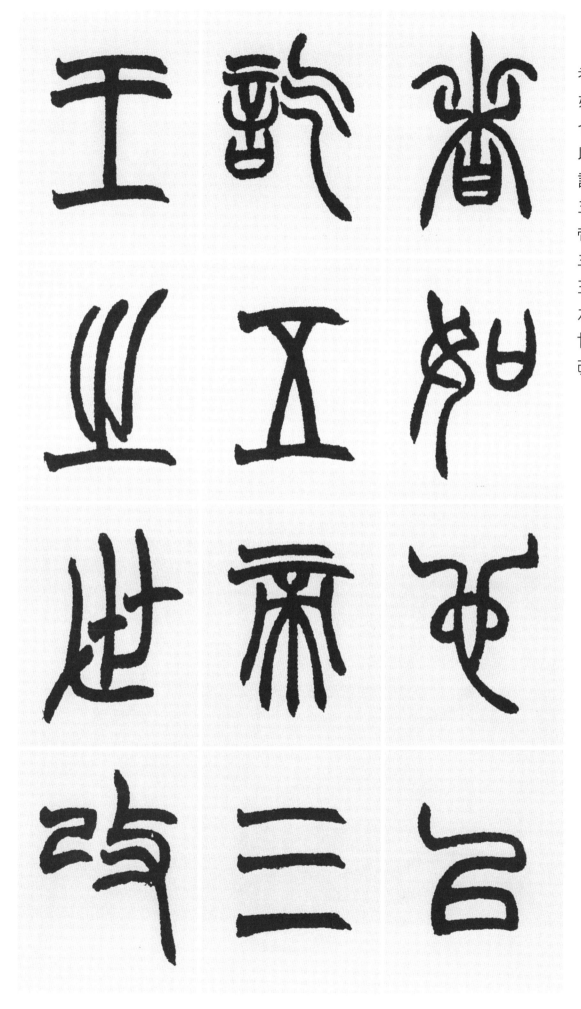

者 놈 자
如 같을 여
也 어조사 야
以 써 이
訖 이를 흘
五 다섯 오
帝 임금 제
三 석 삼
王 임금 왕
之 갈 지
世 세상 세
改 고칠 개

易 바꿀 역
殊 다를 수
體 몸 체
封 받들 봉
于 어조사 우
泰 클 태
山 뫼 산
者 놈 자
七 일곱 칠
十 열 십
有 있을 유
二 두 이

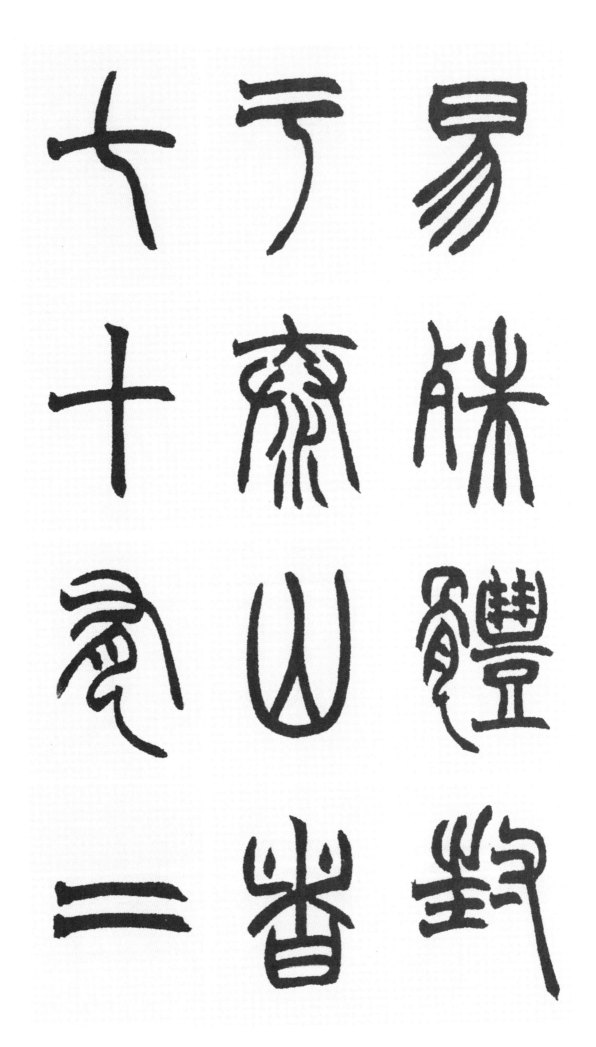

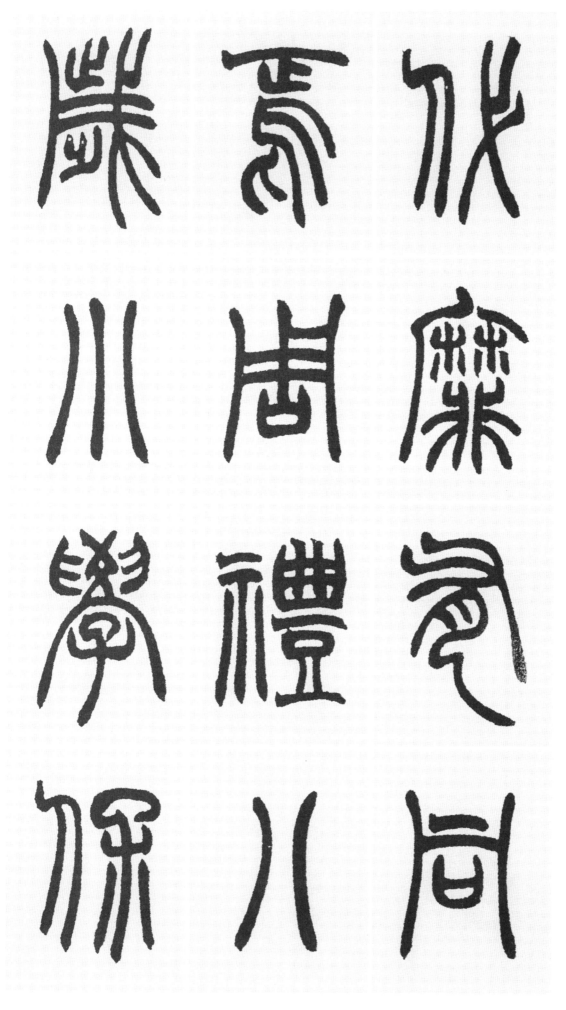

代 세대 대
靡 아름다울 미
有 있을 유
同 같을 동
焉 어조사 언
周 주나라 주
禮 예도 례
八 여덟 팔
歲 해 세
入 들 입
※누락됨.
小 작을 소
學 배울 학
保 지킬 보

氏 성씨 씨
教 가르칠 교
國 나라 국
子 아들 자
先 먼저 선
以 써 이
六 여섯 육
書 글 서
一 한 일
曰 가로 왈
指 가리킬 지
事 일 사

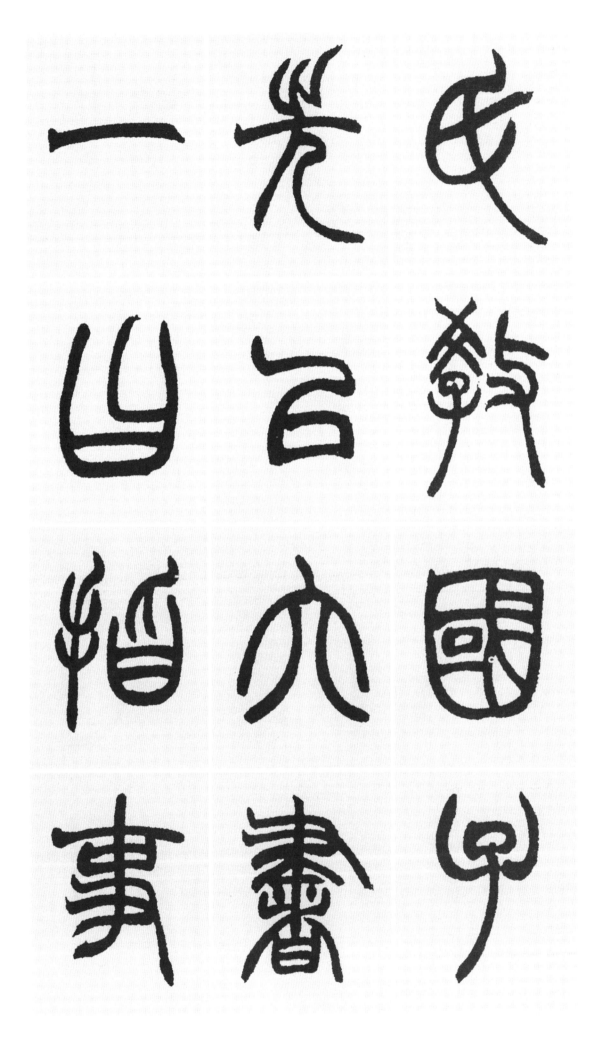

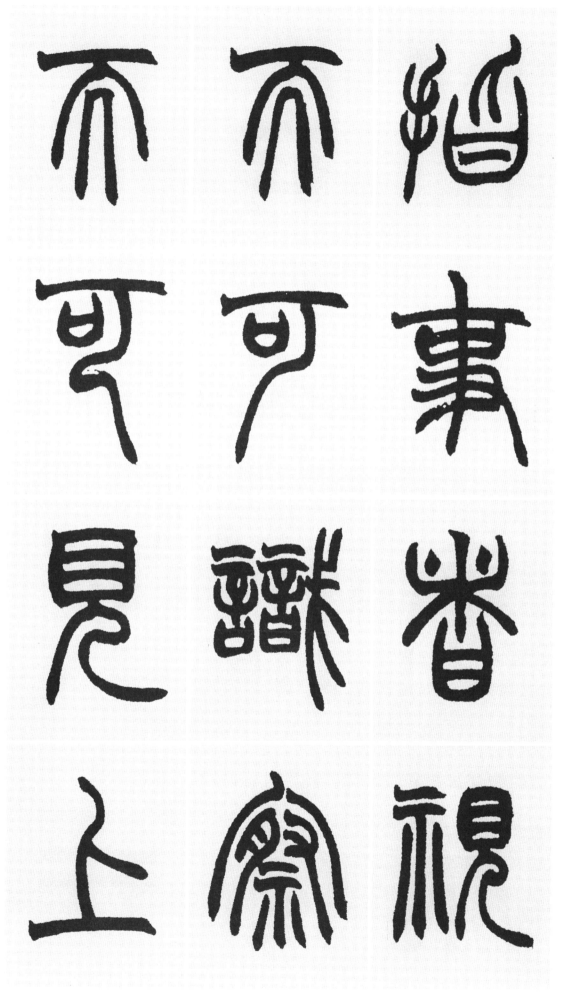

指 가리킬 지
事 일 사
者 놈 자
視 볼 시
而 말이을 이
可 옳을 가
識 알 식
察 살필 찰
而 말이을 이
可 옳을 가
見 볼 견
上 위 상

下 아래 하
是 이 시
也 어조사 야
二 두 이
曰 가로 왈
象 형상 상
形 모양 형
象 형상 상
形 모양 형
者 놈 자
畵 그을 획
成 이룰 성

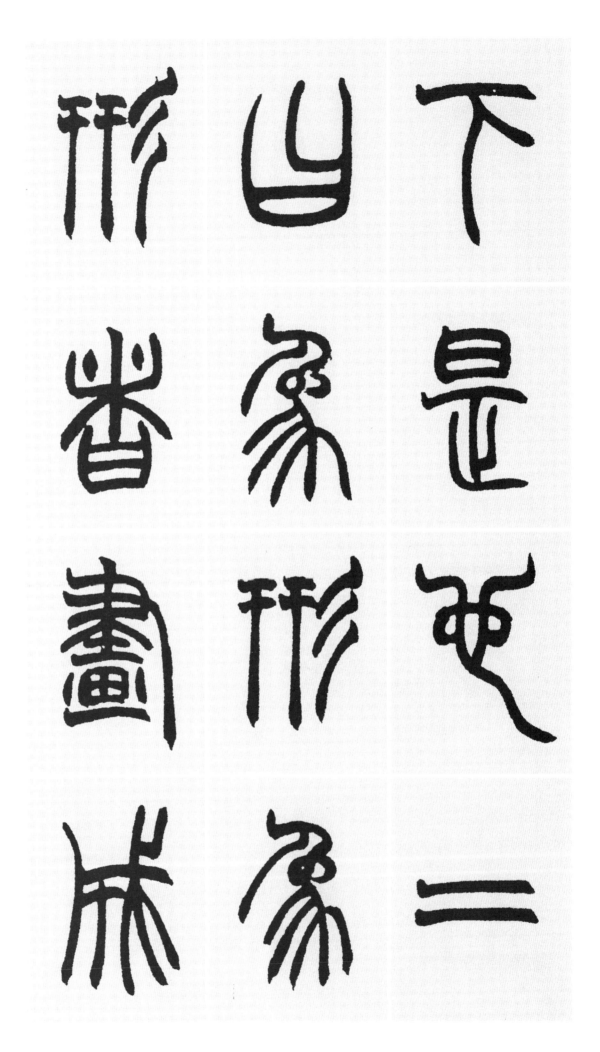

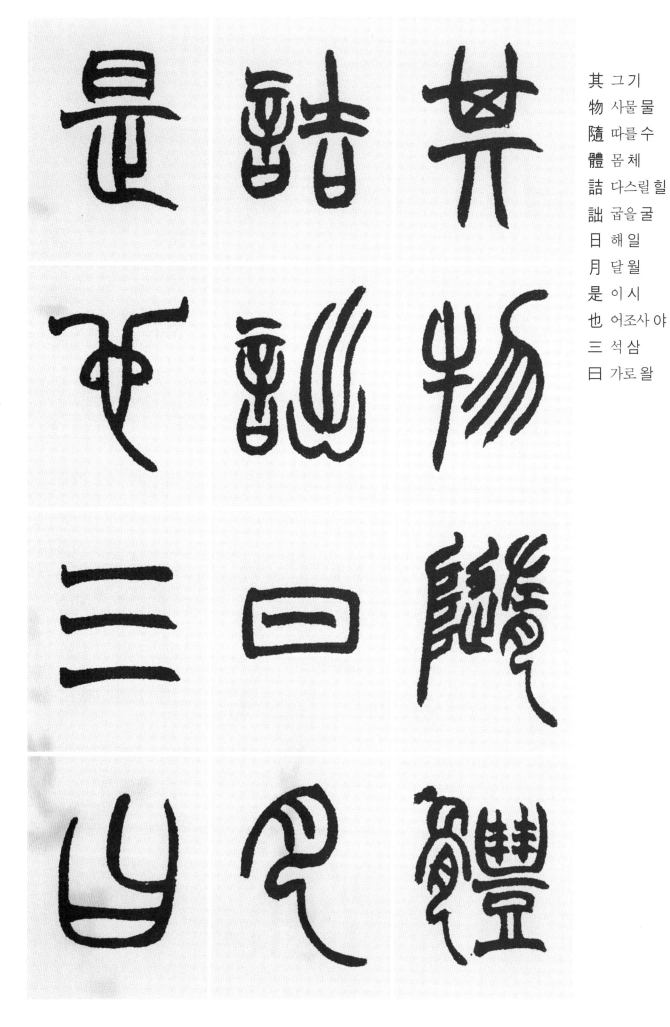

其 그 기
物 사물 물
隨 따를 수
體 몸 체
詰 다스릴 힐
詘 굽을 굴
日 해 일
月 달 월
是 이 시
也 어조사 야
三 석 삼
日 가로 왈

形 모양형
聲 소리성
形 모양형
聲 소리성
者 놈자
以 써이
事 일사
爲 하위
名 이름명
取 취할취
辟 비유할비
※譬와도 통함
相 서로상

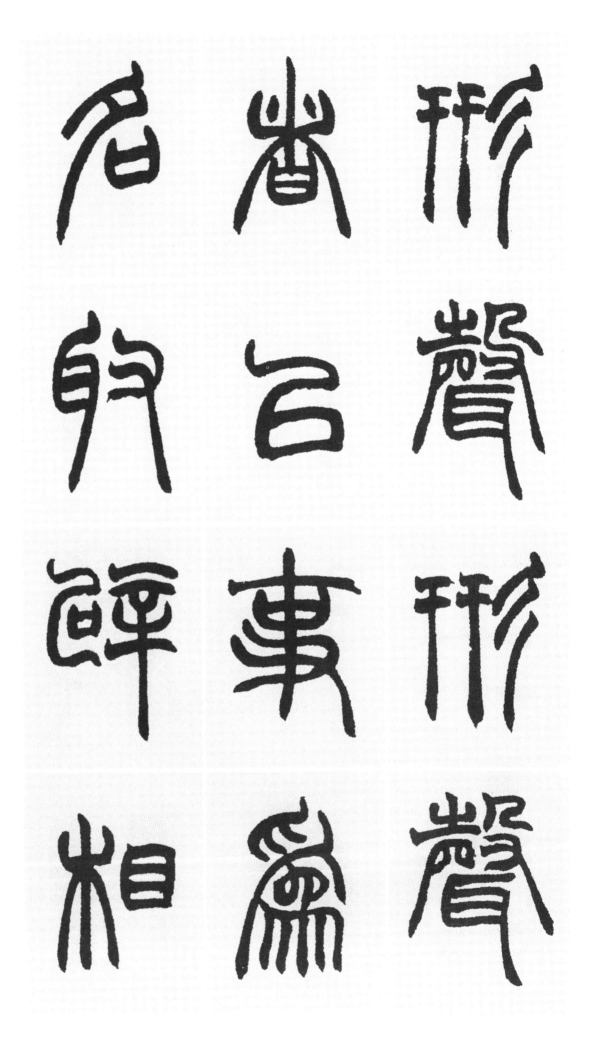

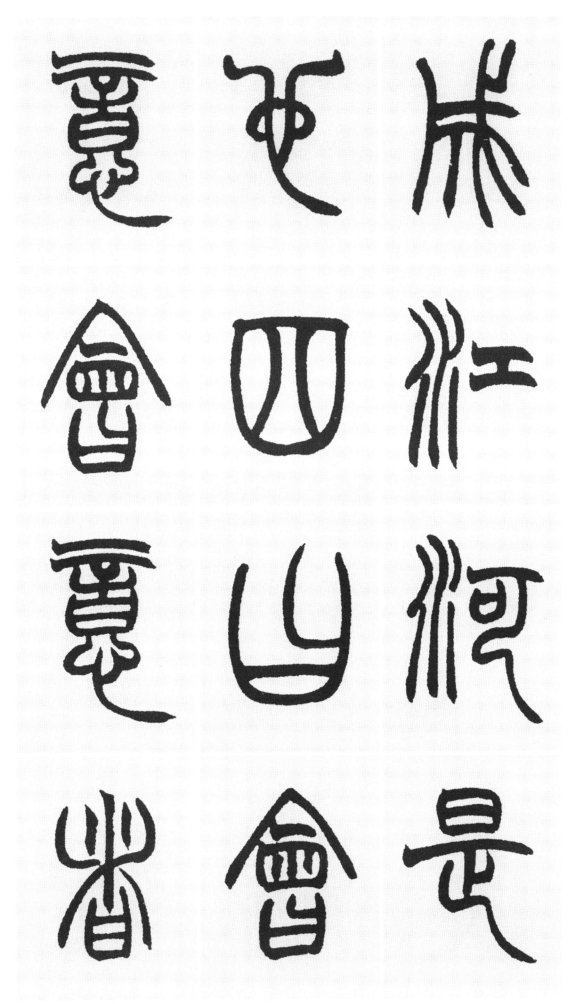

成 이룰 성
江 강 강
河 물 하
是 이 시
也 어조사 야
四 넉 사
曰 가로 왈
會 모일 회
意 뜻 의
會 모일 회
意 뜻 의
者 놈 자

比 합할 비
類 무리 류
合 합할 합
誼 뜻 의
以 써 이
見 볼 견
指 가리킬 지
撝 지휘할 휘
武 호반 무
信 믿을 신
是 이 시
也 어조사 야

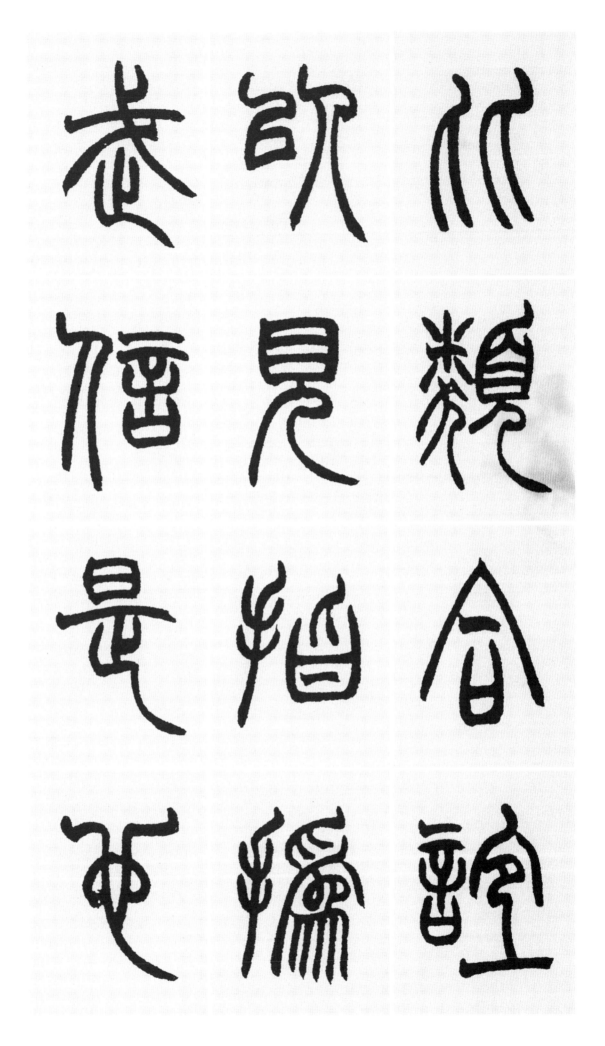

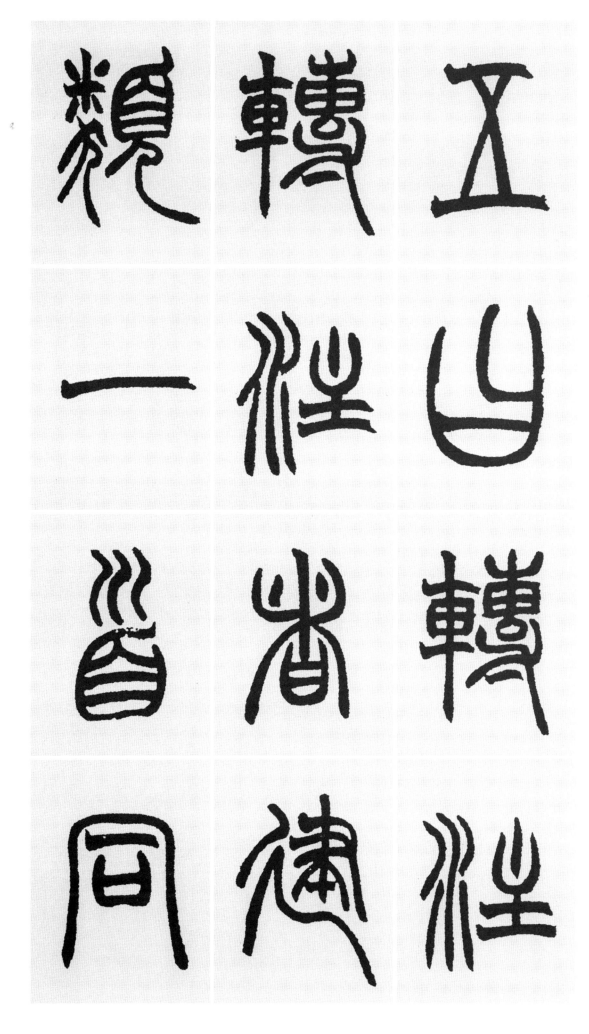

五 다섯 오
日 가로 왈
轉 돌 전
注 물댈 주
轉 돌 전
注 물댈 주
者 놈 자
建 세울 건
類 무리 류
一 한 일
首 머리 수
同 같을 동

意 뜻 의
相 서로 상
受 받을 수
考 상고할 고
老 늙을 로
是 이 시
也 어조사 야
六 여섯 륙
曰 가로 왈
假 빌릴 가
※叚(가)로 썼으나 通字임
耤 빌릴 적
※借(차)의 뜻으로 씀
假 빌릴 가

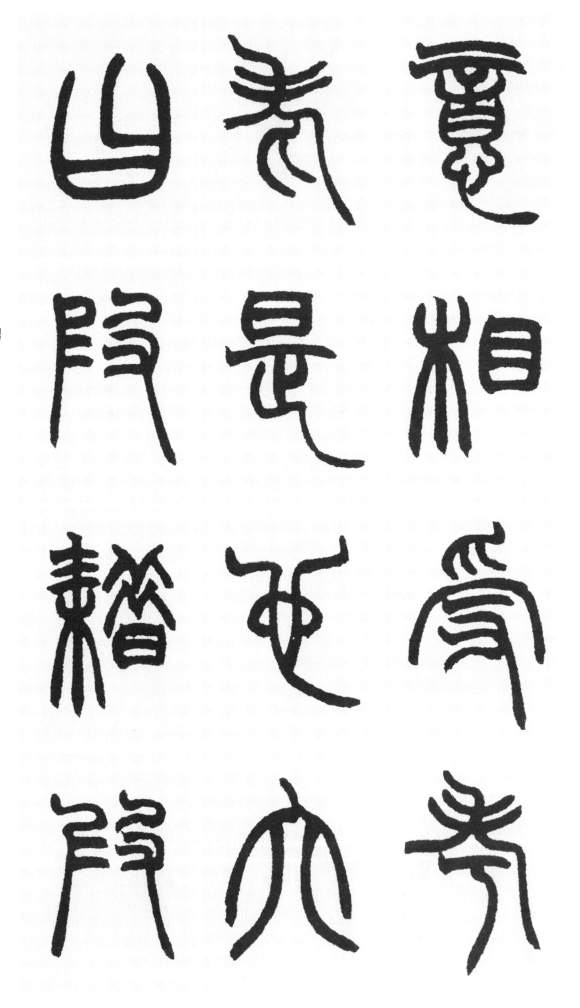

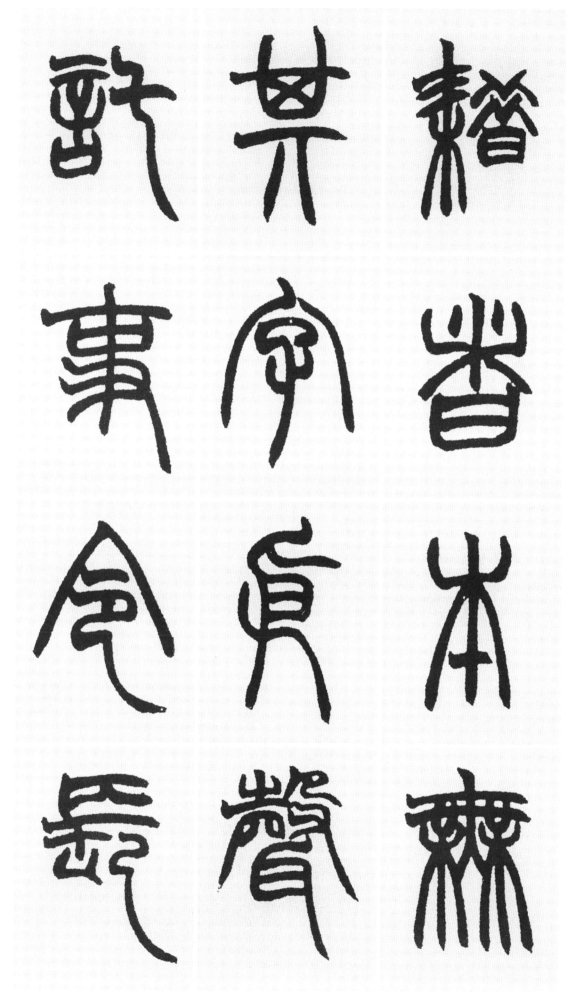

耤 빌릴 적
※借(차)의 뜻으로 씀
者 놈 자
本 근본 본
無 없을 무
其 그 기
字 글자 자
依 의지할 의
聲 소리 성
託 맡길 탁
事 일 사
令 하여금 령
長 길 장

是 이 시
也 어조사 야
及 미칠 급
宣 베풀 선
王 임금 왕
太 클 태
※ 大(대)로 썼으나 通함
史 사기 사
籀 주문 주
著 지을 저
大 큰 대
篆 전자 전
十 열 십

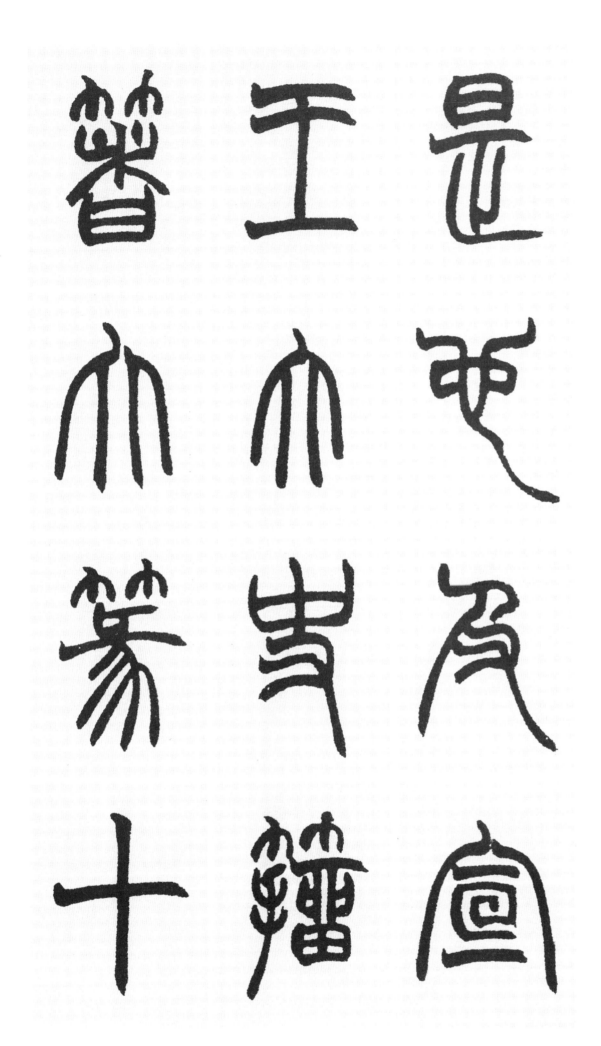

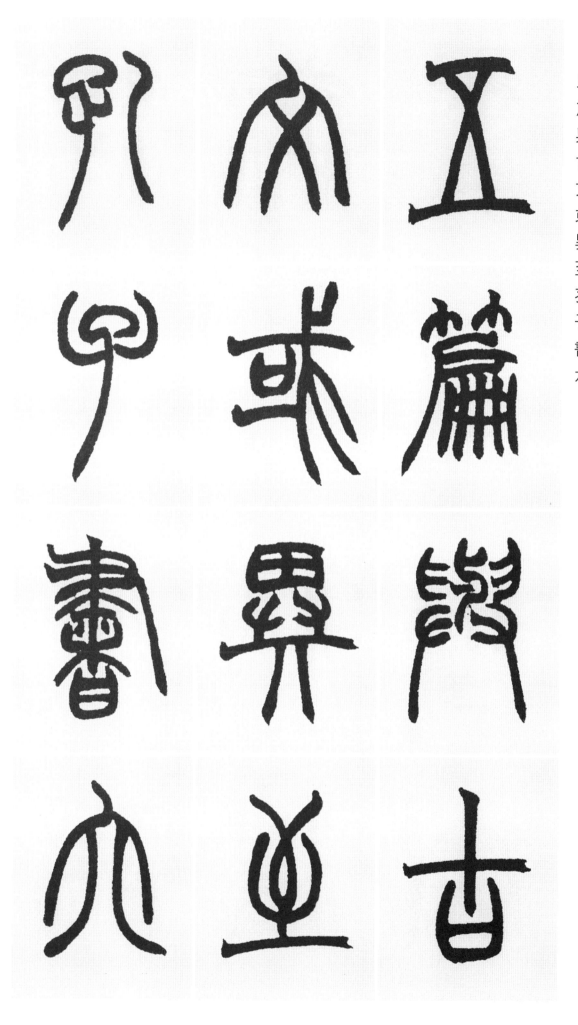

五 다섯 오
篇 책 편
與 더불 여
古 옛 고
文 글월 문
或 혹시 혹
異 다를 이
至 이를 지
孔 구멍 공
子 아들 자
書 글 서
六 여섯 륙

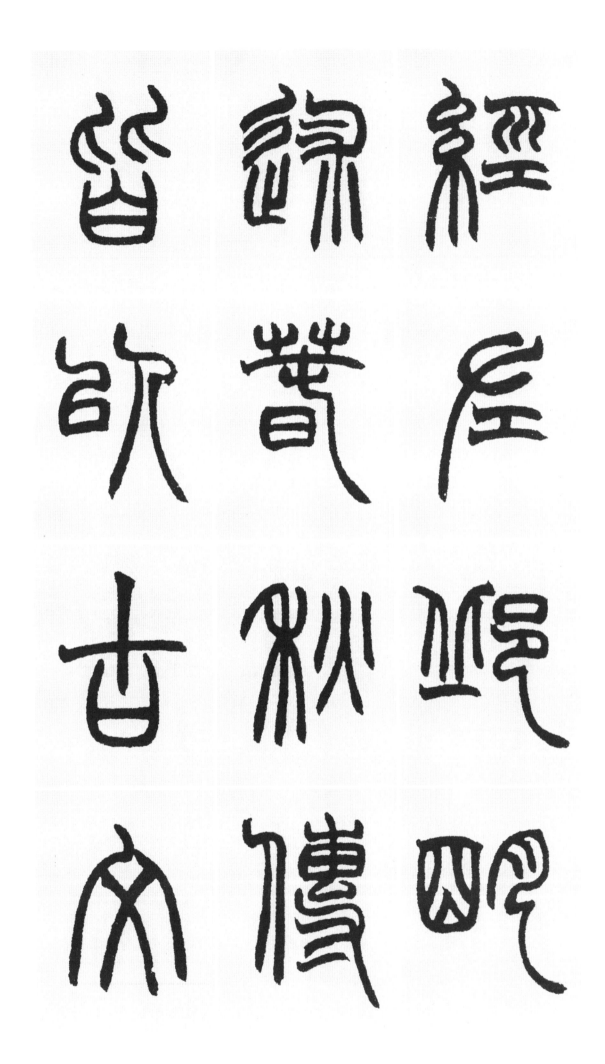

經 경서 경
左 왼 좌
邱 언덕 구
明 밝을 명
述 지을 술
春 봄 춘
秋 가을 추
傳 전할 전
皆 모두 개
以 써 이
古 옛 고
文 글월 문

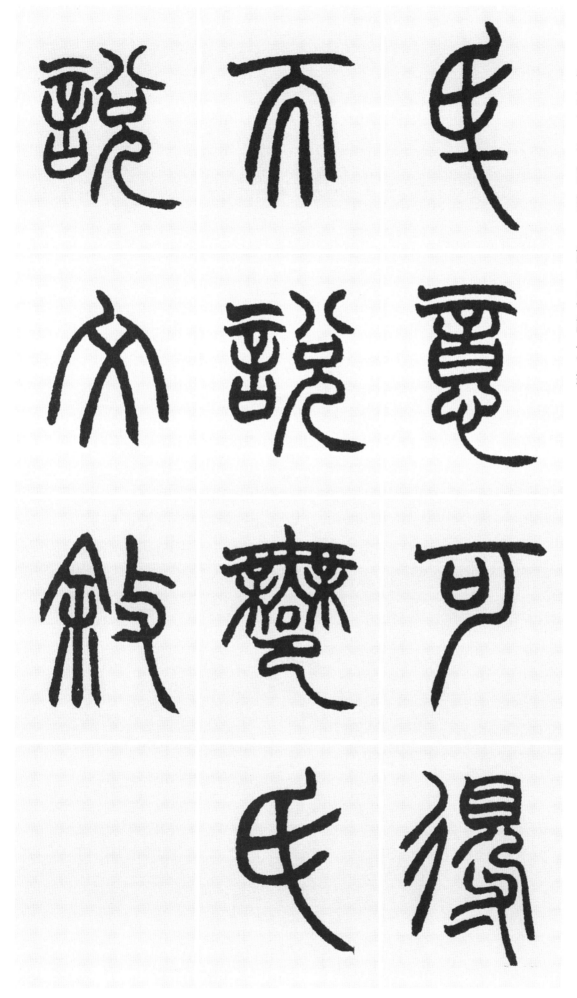

厥 그 궐
意 뜻 의
可 가할 가
得 얻을 득
而 말이을 이
說 말씀 설

許 허락할 허
※鄦(허)로 썼음
氏 성씨 씨
說 말씀 설
文 글월 문
敍 펼 서

方 모방
壺 병호
屬 부탁할 촉
書 글 서
此 이 차
冊 책 책
故 연고 고
露 드러낼 로
筆 붓 필
痕 흔적 흔
以 써 이
見 볼 견
起 일어날 기
訖 이를 흘
轉 구를 전
折 꺾을 절
之 갈 지
用 쓸 용

之 갈 지
謙 겸손할 겸

方壺屬書此冊故露筆
痕以見起訖轉折之用之謙

同治丙寅正月為
節子十一叔書　趙之謙

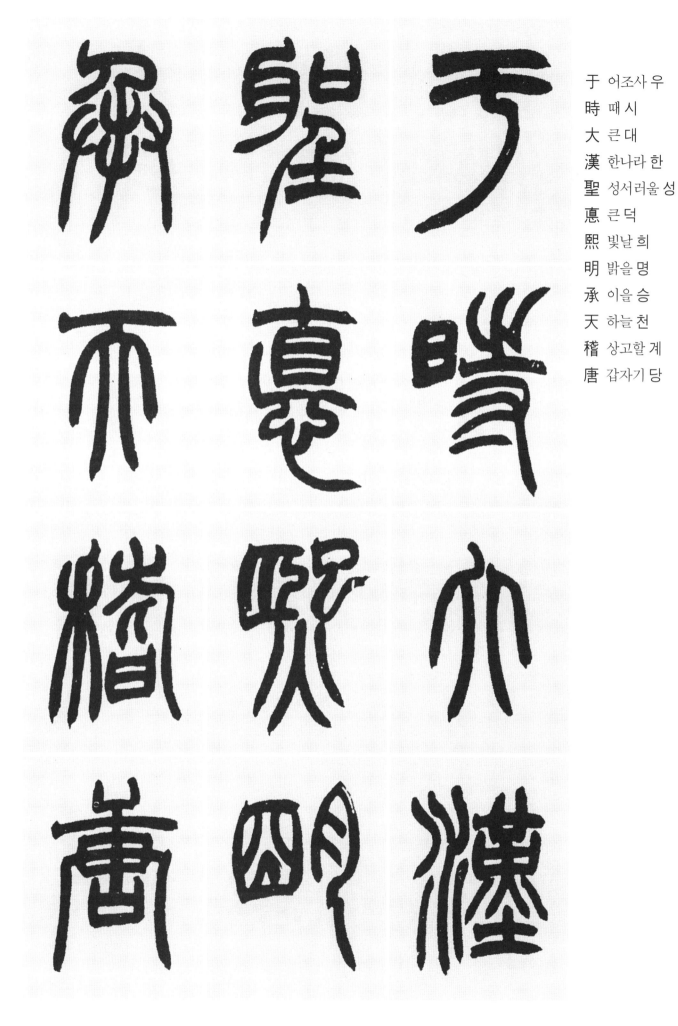

于 어조사 우
時 때 시
大 큰 대
漢 한나라 한
聖 성서러울 성
悳 큰 덕
熙 빛날 희
明 밝을 명
承 이을 승
天 하늘 천
稽 상고할 계
唐 갑자기 당

敷 펼 부
崇 높을 숭
殷 은나라 은
中 가운데 중
遐 멀 하
邇 가까울 이
被 입을 피
澤 은택 택
渥 비적실 악
衍 물넓을 연
沛 넉넉할 패
旁 곁 방

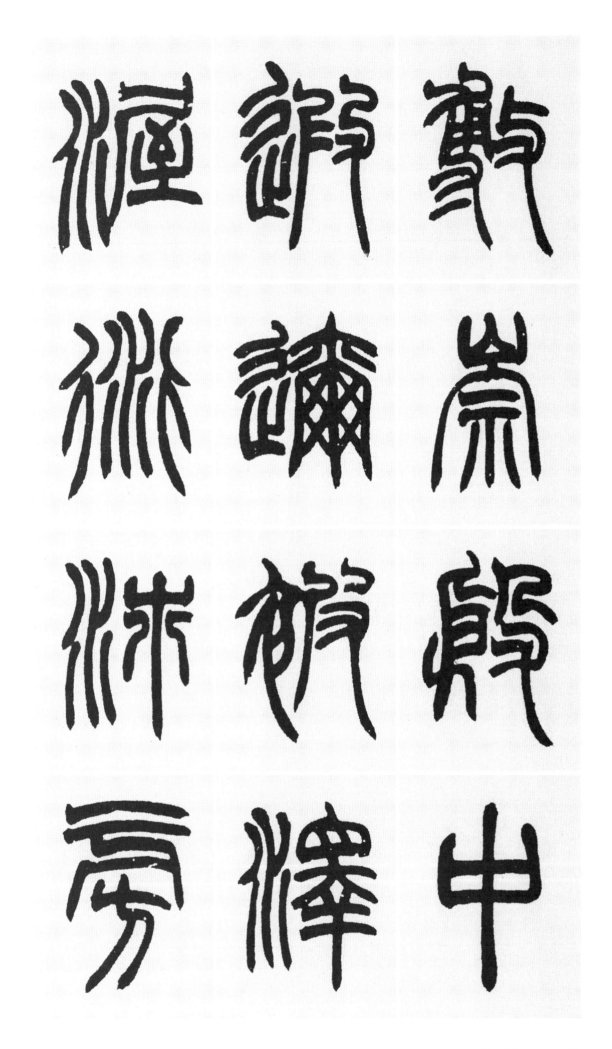

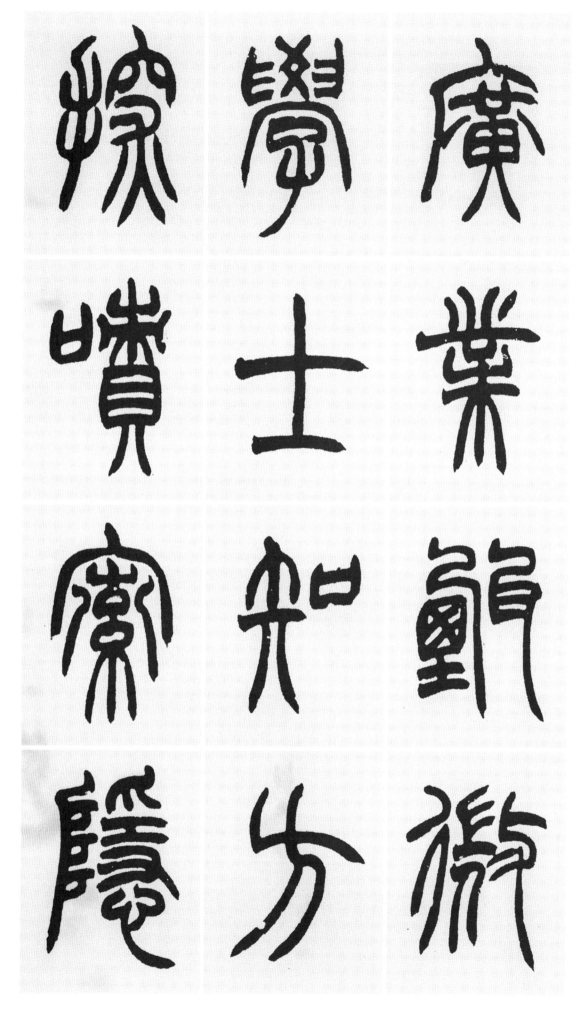

廣 넓을 광
業 일 업
甄 살필 견
微 희미할 미
學 배울 학
士 선비 사
知 알 지
方 모 방
探 찾을 탐
賾 토론할 책
索 찾을 색
隱 숨을 은

厥 그 궐
誼 마땅할 의
可 가할 가
傳 전할 전
粵 생각할 월
在 있을 재
永 길 영
元 으뜸 원
困 곤할 곤
頓 조아릴 돈
之 갈 지
年 해 년

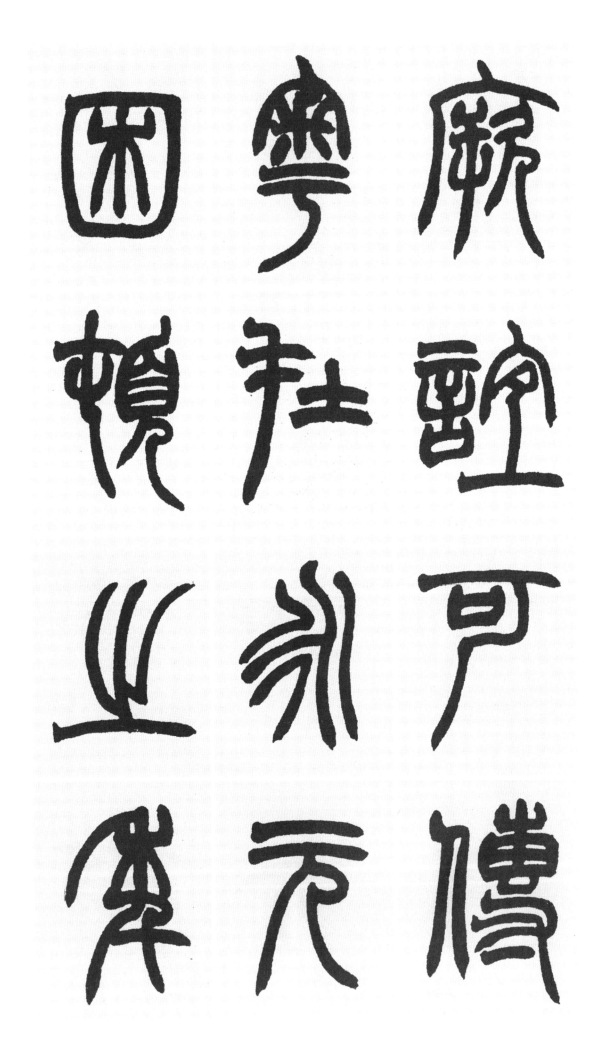

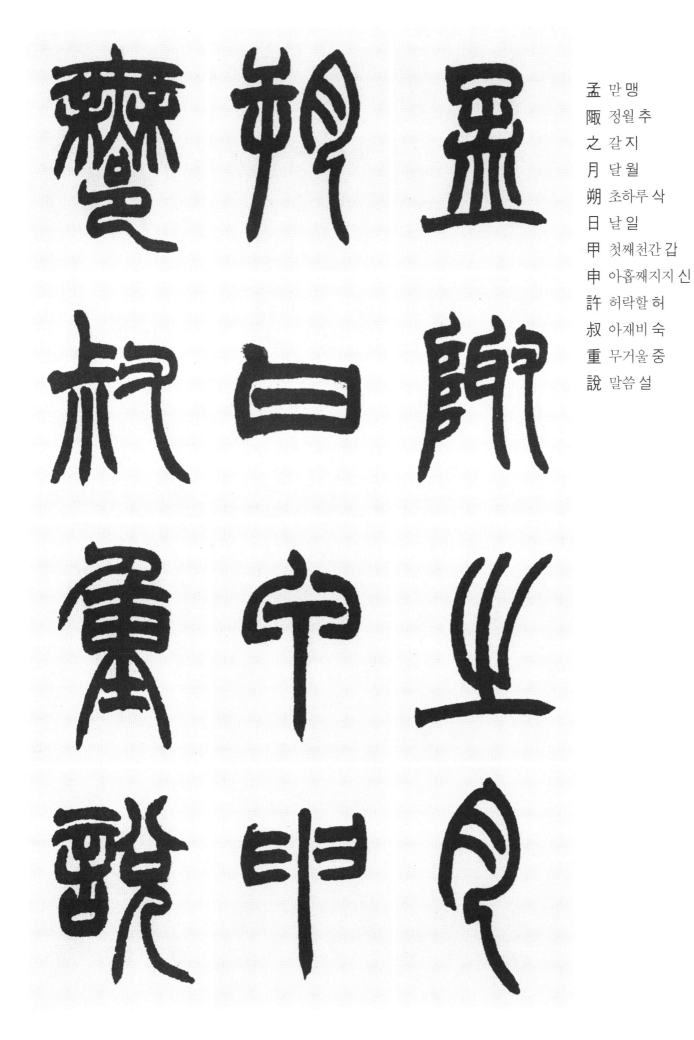

孟 맏 맹
陬 정월 추
之 갈 지
月 달 월
朔 초하루 삭
日 날 일
甲 첫째천간 갑
申 아홉째지지 신
許 허락할 허
叔 아재비 숙
重 무거울 중
說 말씀 설

文 글월 문
解 풀 해
字 글자 자
敍 펼 서

同 같을 동
治 다스릴 치
丙 셋째천간 병
寅 셋째지지 인
正 바를 정
月 달 월
爲 하 위
節 마디 절
子 아들 자
十 열 십
一 한 일
丈 길이 장
書 글 서

趙 성 조
之 갈 지
謙 겸손할 겸

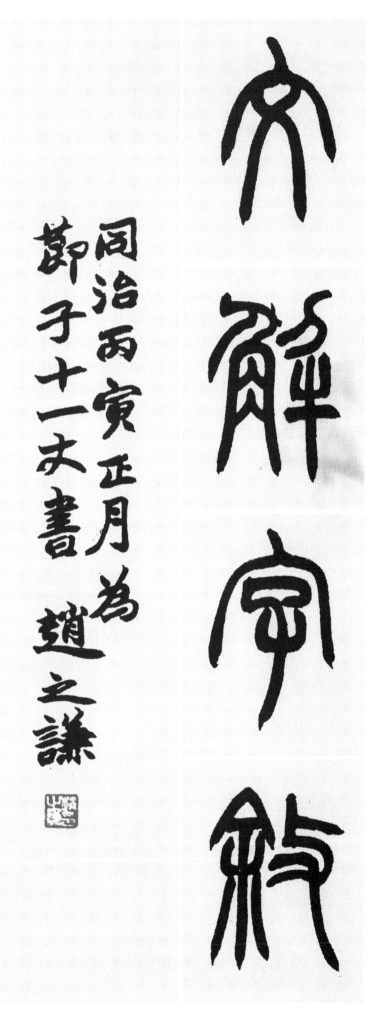

3. 小學 外篇 四屏

懷伯尊兄大人屬篆　弟趙之謙

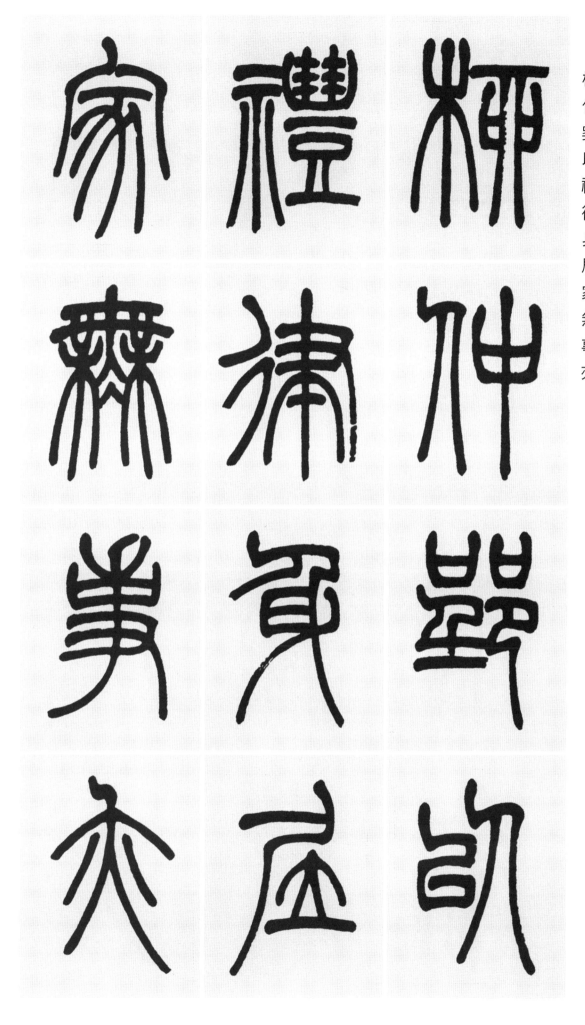

柳 버들 류
仲 버금 중
郢 땅이름 영
以 써 이
禮 예도 례
律 법률 률
身 몸 신
居 거할 거
家 집 가
無 없을 무
事 일 사
亦 또 역

端 단정할 단
坐 앉을 좌
拱 낄 공
手 손 수
出 날 출
內 안 내
齋 집 재
未 아닐 미
嘗 일찌기 상
不 아닐 불
束 묶을 속
帶 띠 대

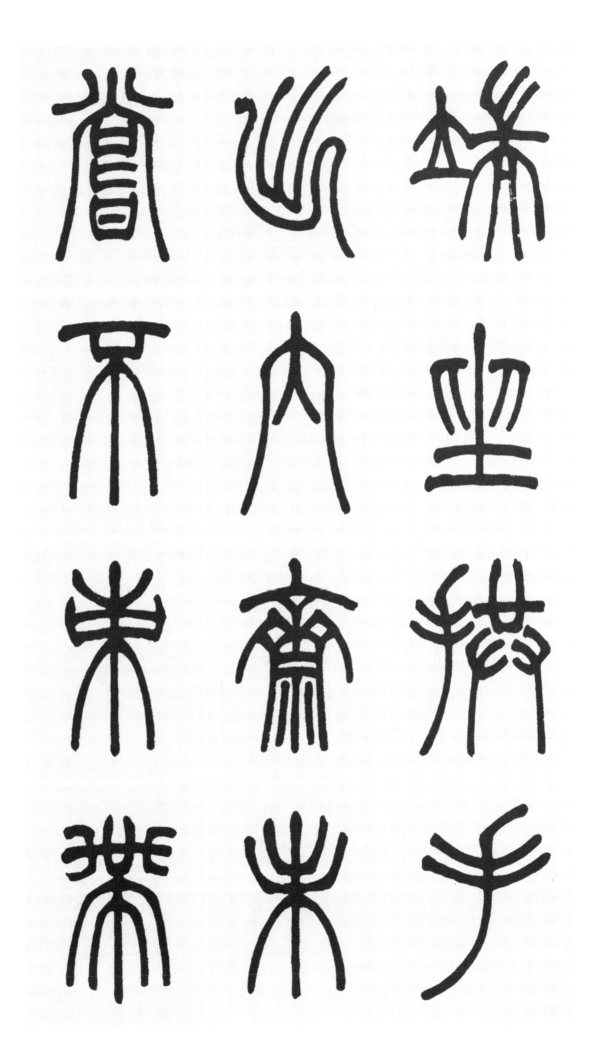

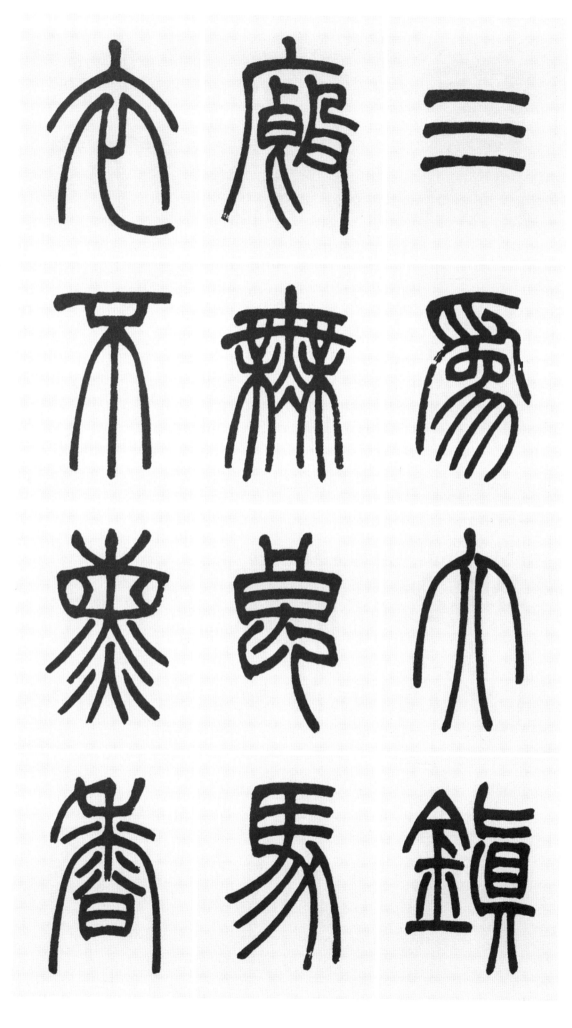

三 석 삼
爲 하 위
大 큰 대
鎭 진압할 진
廄 마굿간 구
無 없을 무
良 어질 량
馬 말 마
衣 옷 의
不 아니 불
熏 불길 훈
香 향기 향

公 관청 공
退 물러날 퇴
必 반드시 필
讀 읽을 독
書 글 서
手 손 수
釋 풀 석
不 아니 불
卷 접을 권
家 집 가
法 법 법
在 있을 재

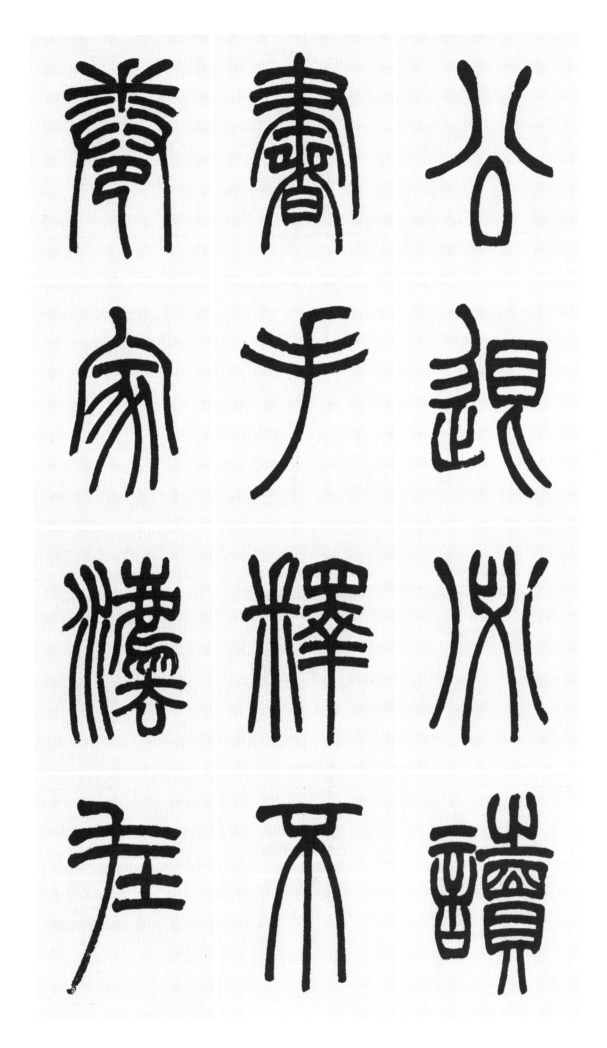

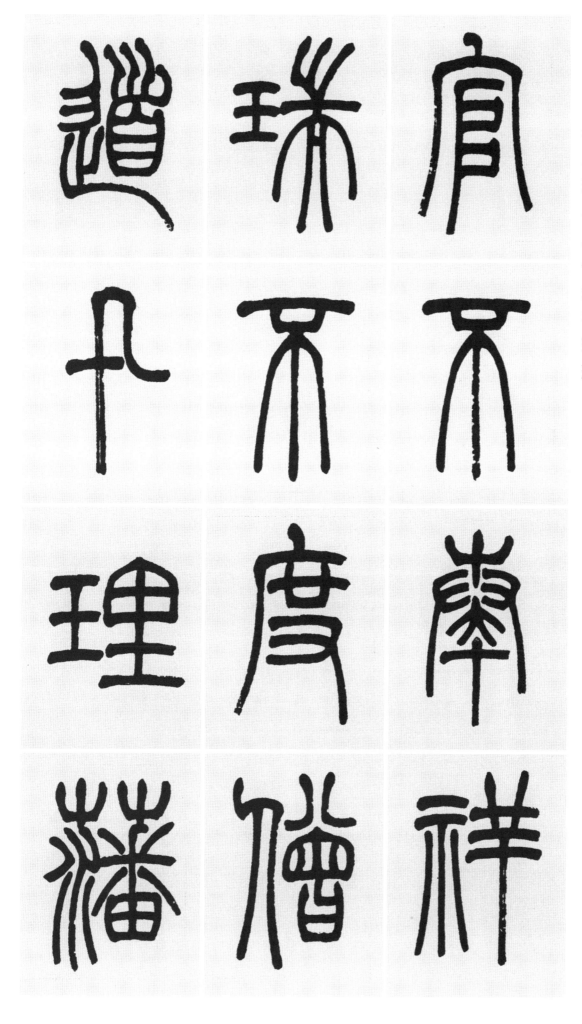

官 벼슬 관
不 아닐 불
奏 아뢸 주
祥 상서 상
瑞 상서 서
不 아니 불
度 꾀할 탁
僧 승려 승
道 법도 도
卂 빠를 신
理 다스릴 리
藩 제후나라 번

府 관청 부
急 급할 급
於 어조사 어
濟 구제할 제
貧 가난할 빈
有 있을 유
水 물 수
旱 가뭄 한
必 반드시 필
先 먼저 선
期 기약할 기
假 빌릴 가

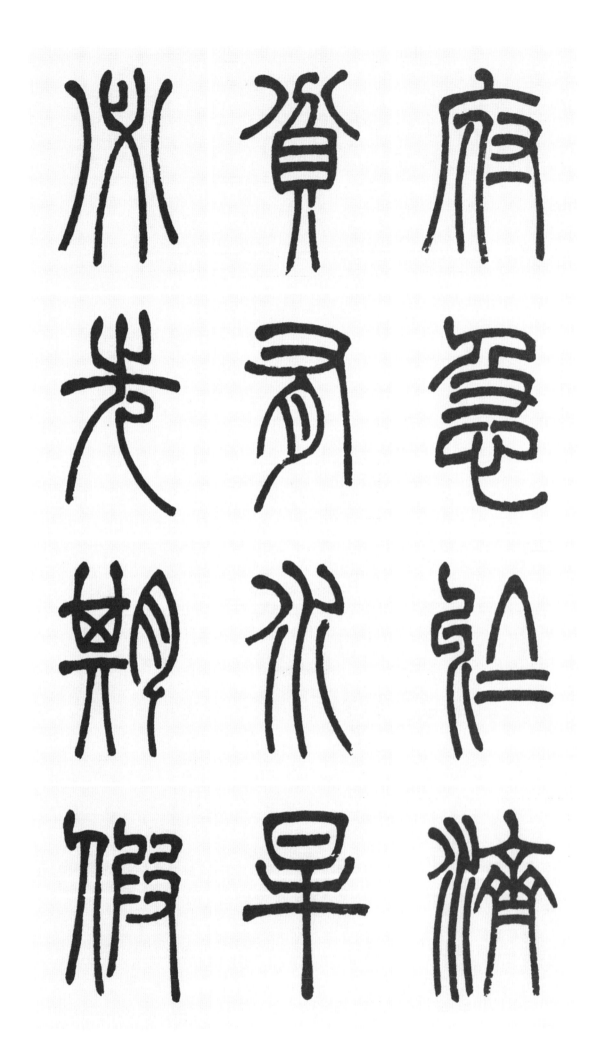

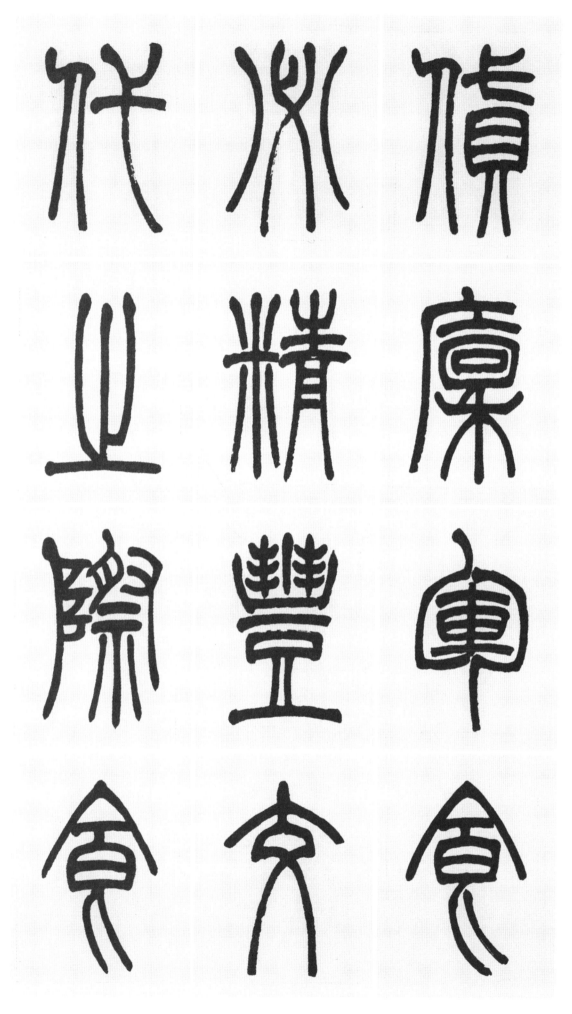

貸 빌려줄 대
廩 급료 름
軍 군사 군
食 밥 식
必 반드시 필
精 자세할 정
豊 풍성할 풍
交 바뀔 교
代 대신할 대
之 갈 지
際 때 제
食 밥 식

儲 쌓을 저
帑 감출 노
藏 감출 장
必 반드시 필
盈 찰 영
溢 넘칠 일
於 어조사 어
始 처음 시
至 이를 지
時 때 시

壬 아홉째천간 임
申 아홉째지지 신
八 여덟 팔
月 달 월

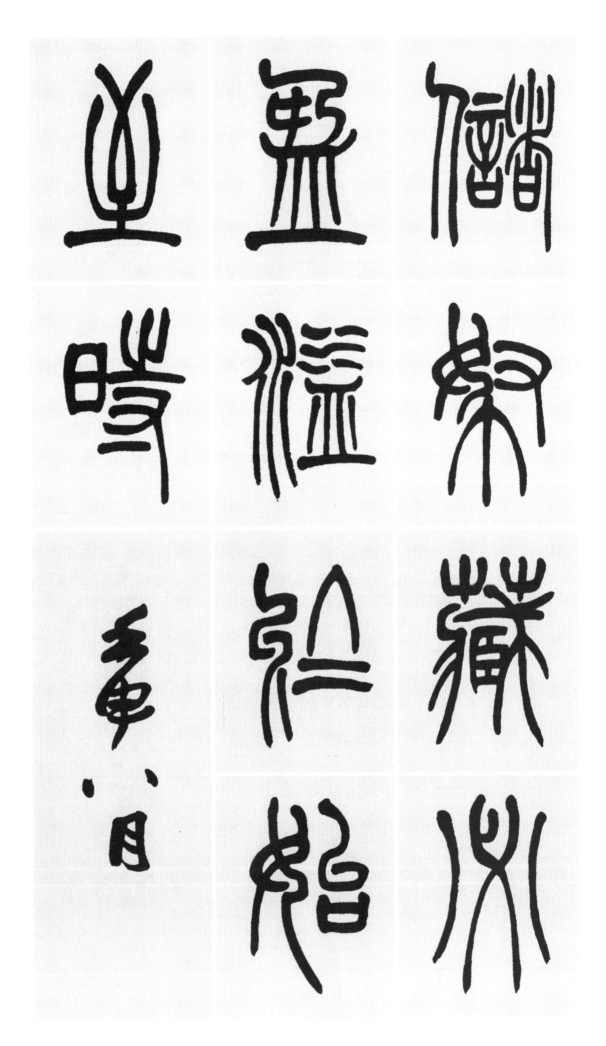

懽 기쁠 환
伯 맏 백
尊 높을 존
兄 맏 형
大 큰 대
人 사람 인
屬 부탁할 촉
篆 전자 전

弟 아우 제
趙 성 조
之 갈 지
謙 겸손할 겸

懷伯尊兄大人屬篆　潛夫論

壬申八月弟趙之謙

昔 옛 석
聖 성스러울 성
王 임금 왕
之 갈 지
治 다스릴 치
天 하늘 천
下 아래 하
咸 다 함
建 세울 건
諸 여러 제
侯 제후 후
以 써 이

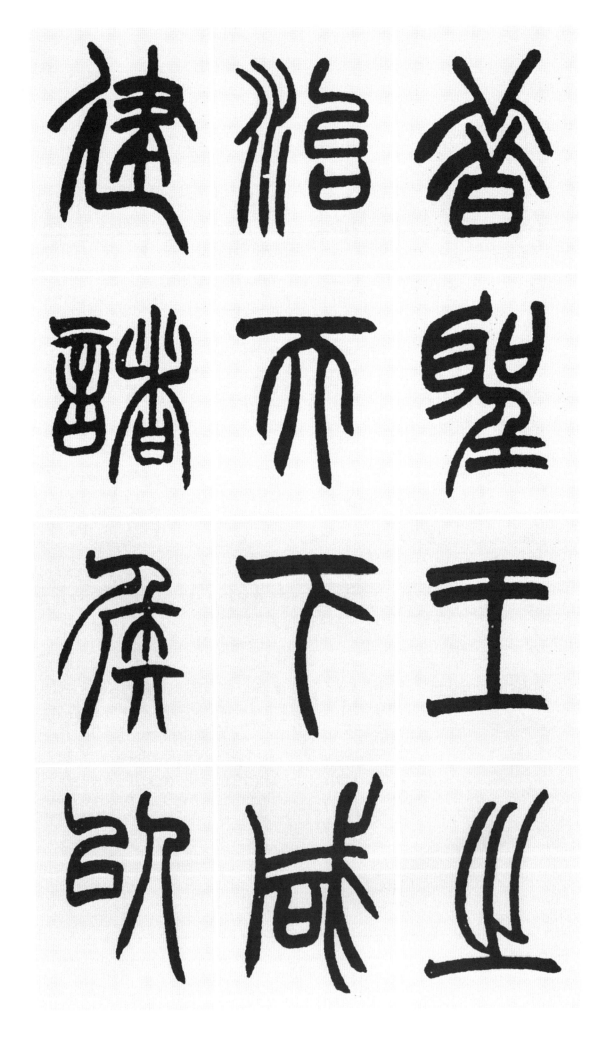

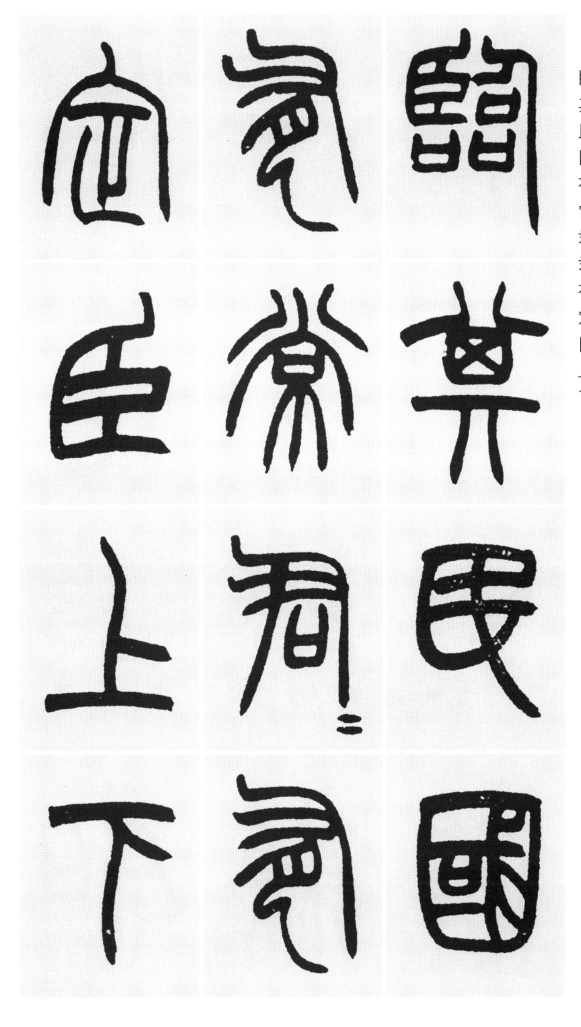

臨 다스릴 림
其 그 기
民 백성 민
國 나라 국
有 있을 유
常 떳떳할 상
君 임금 군
君 임금 군
有 있을 유
定 바를 정
臣 신하 신
上 윗 상
下 아래 하

相 서로 상
安 편안할 안
政 정사 정
如 같을 여
一 한 일
家 집 가
秦 진나라 진
兼 겸할 겸
天 하늘 천
下 아래 하
罷 파할 파
侯 제후 후

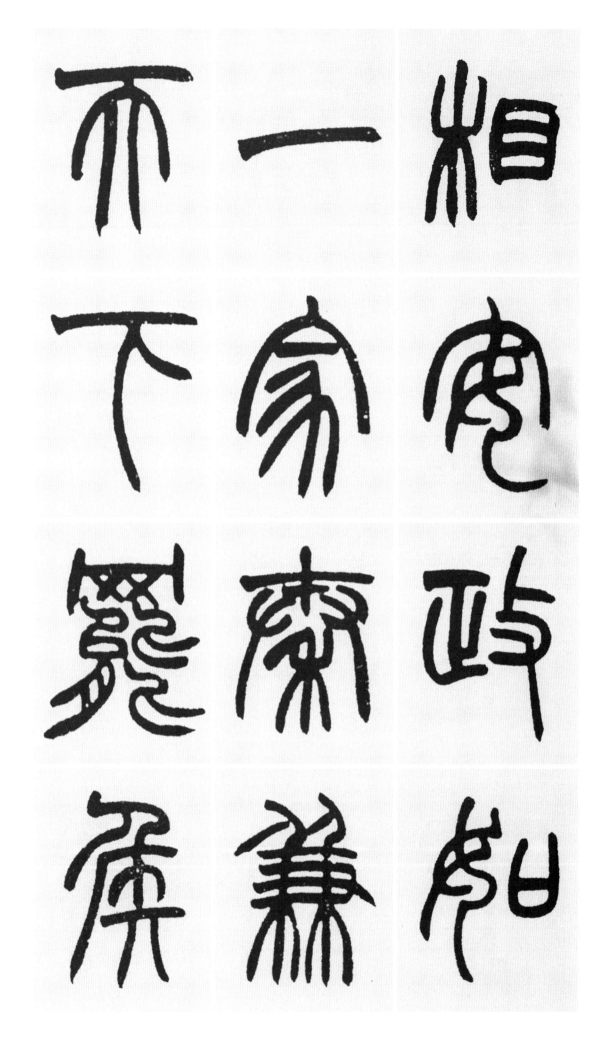

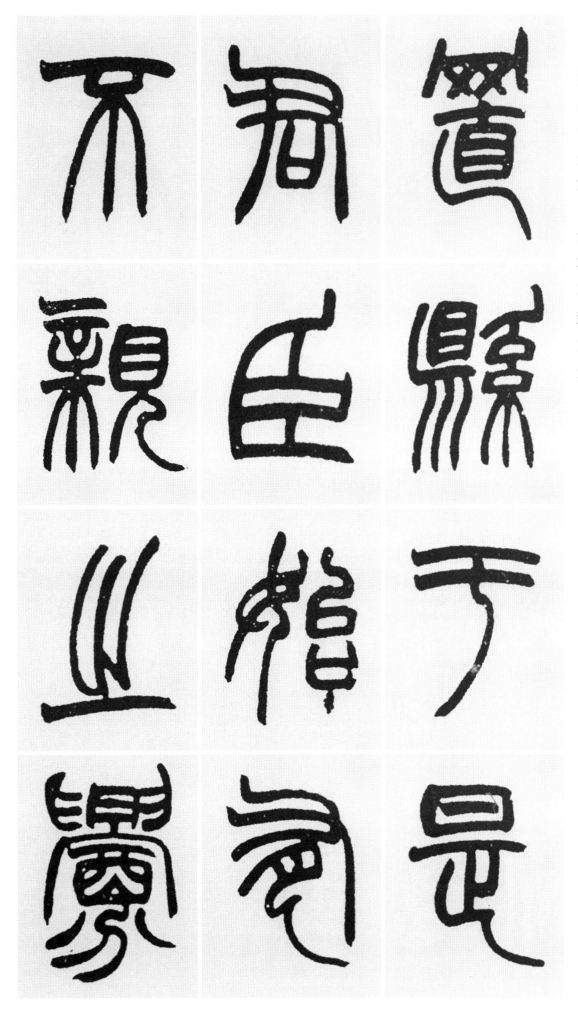

置 둘 치
縣 매달 현
于 어조사 우
是 이 시
君 임금 군
臣 신하 신
始 비로소 시
有 있을 유
不 아니 불
親 친할 친
之 갈 지
釁 조짐 흔

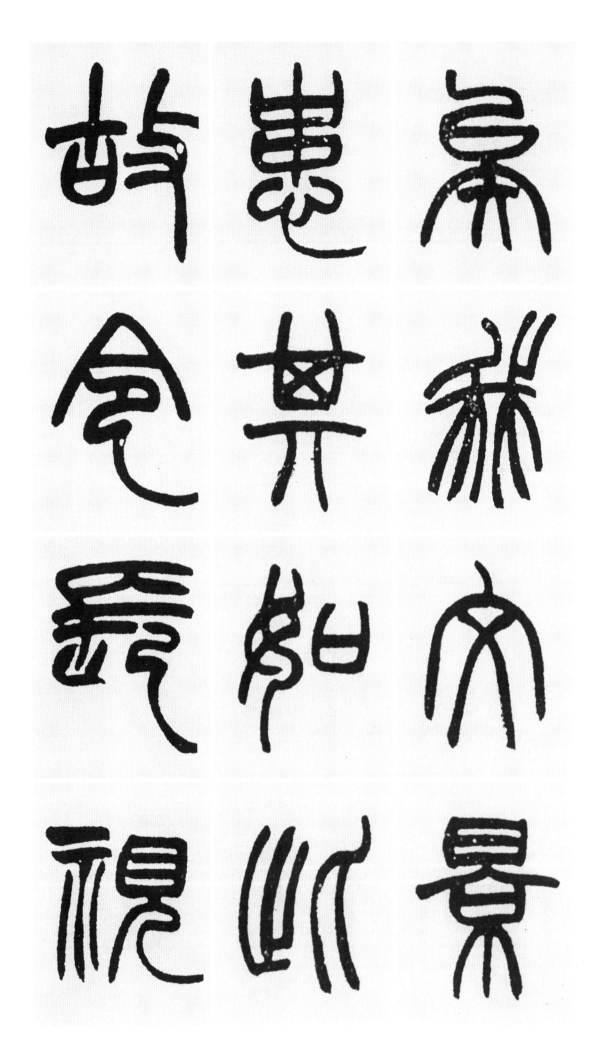

矣 어조사 의
我 나 아
文 글월 문
景 볕 경
患 근심 환
其 그 기
如 같을 여
此 이 차
故 연고 고
令 명령 령
長 어른 장
視 볼 시

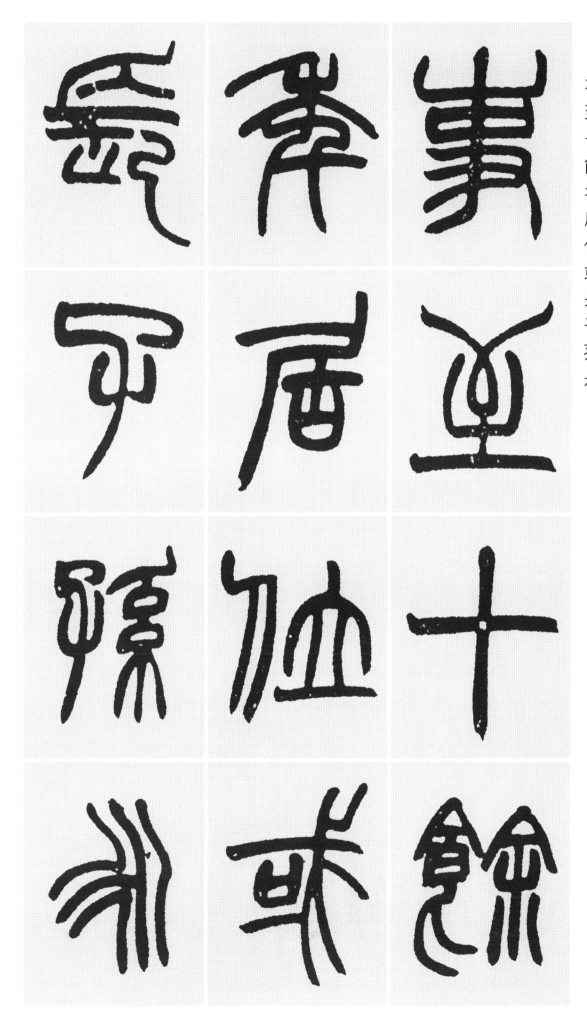

事 일 사
至 이를 지
十 열 십
餘 남을 여
年 해 년
居 거할 거
位 자리 위
或 혹시 혹
長 기를 장
子 아들 자
孫 손자 손
永 길 영

久 오랠구
則 곧 즉
相 서로상
習 익힐습
上 윗상
下 아래하
無 없을무
所 바소
竄 버릴찬
情 뜻정
加 더할가
以 써이

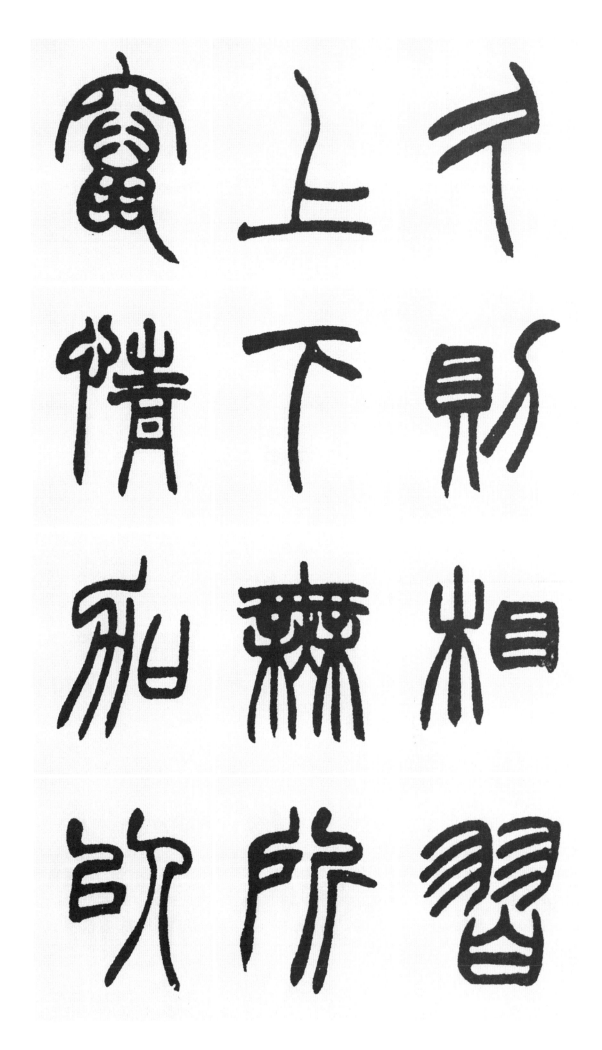

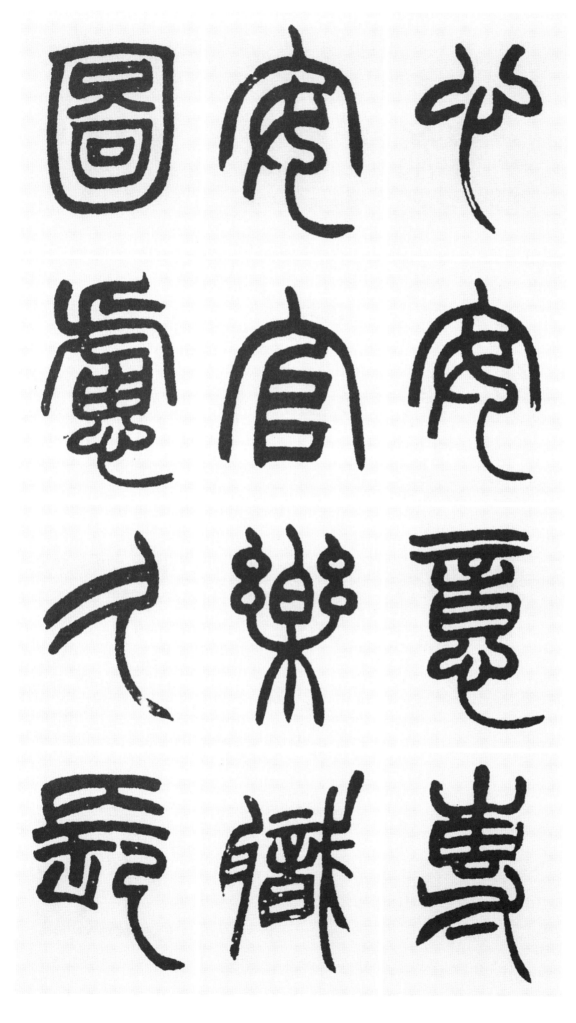

心 마음 심
安 편안할 안
意 뜻 의
專 오로지 전
安 편안할 안
官 벼슬 관
樂 즐거울 락
職 자리 직
圖 도모할 도
慮 근심 려
久 오랠 구
長 길 장

而 말이을 이
無 없을 무
苟 구차할 구
且 구차할 차
之 갈 지
政 정사 정

潛 잠길 잠
夫 사내 부
論 논할 논

懽 기쁠 환
伯 맏 백
尊 높을 존
兄 맏 형
大 큰 대
人 사람 인
屬 부탁할 촉
篆 전자 전
壬 아홉째천간 임
申 아홉째지지 신
八 여덟 팔
月 달 월
弟 아우 제
趙 성 조
之 갈 지
謙 겸손할 겸

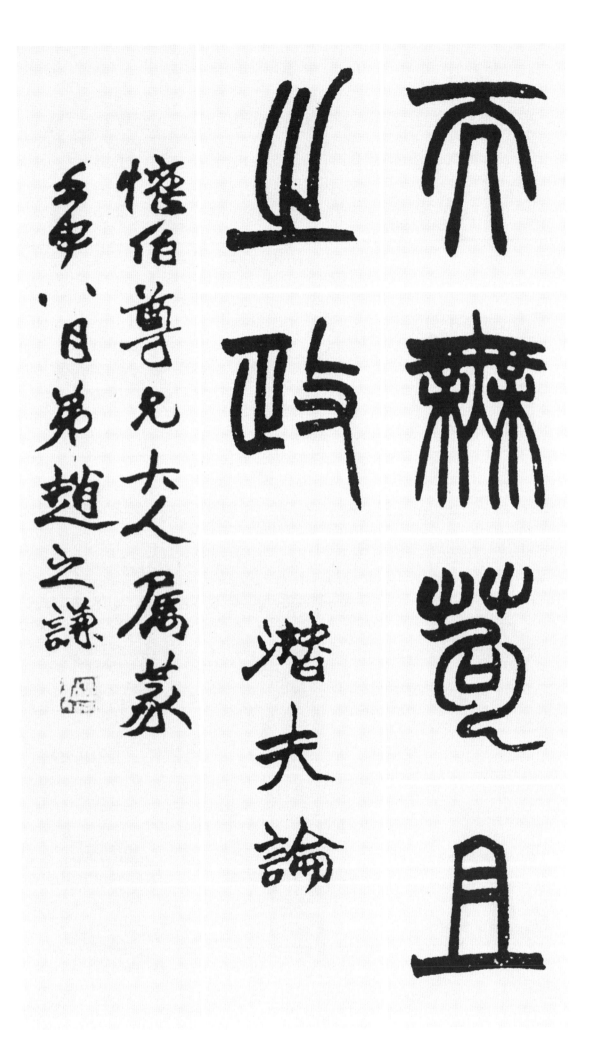

同治庚午三月 撝叔趙之謙

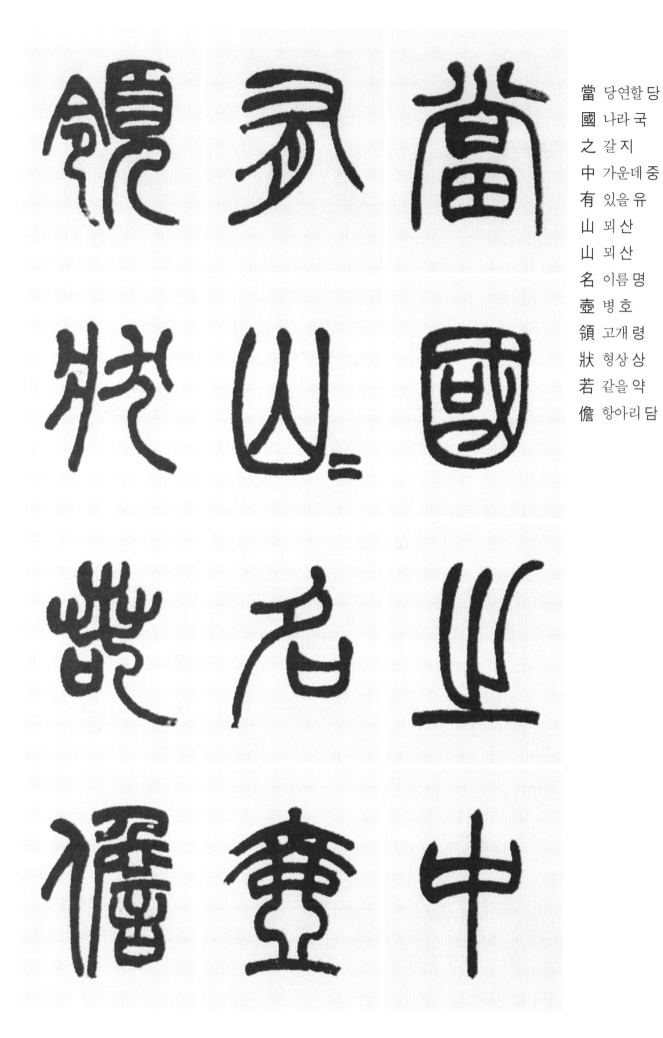

當 당연할 당
國 나라 국
之 갈 지
中 가운데 중
有 있을 유
山 뫼 산
山 뫼 산
名 이름 명
壺 병 호
領 고개 령
狀 형상 상
若 같을 약
儋 항아리 담

籌 물장군 수
頂 꼭대기 정
有 있을 유
口 입 구
狀 모양 상
若 같을 약
圜 돌 환
環 둥근구슬 환
名 이름 명
曰 가로 왈
滋 물불을 자
穴 구멍 혈

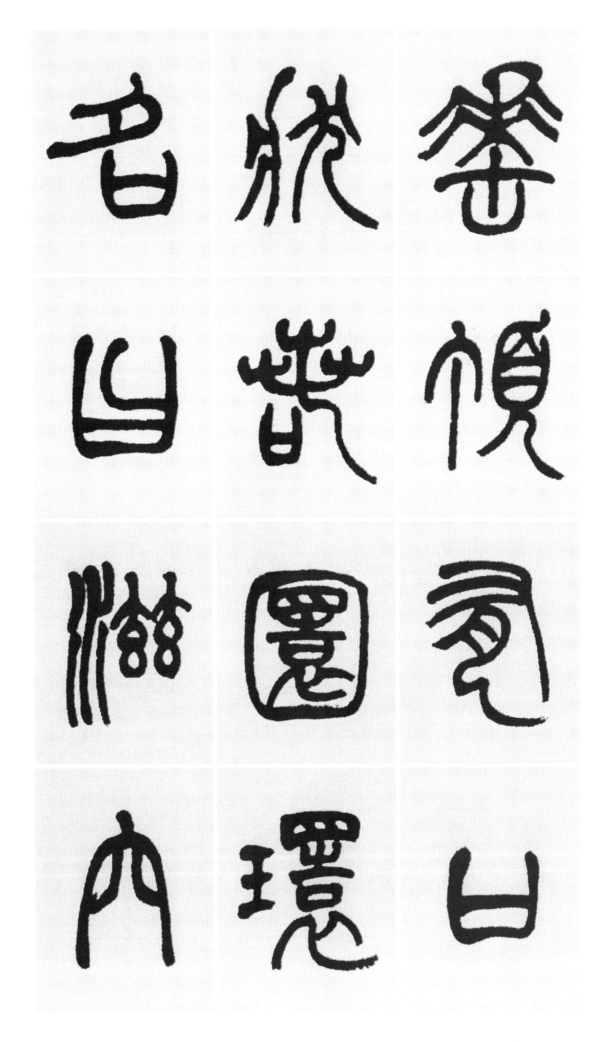

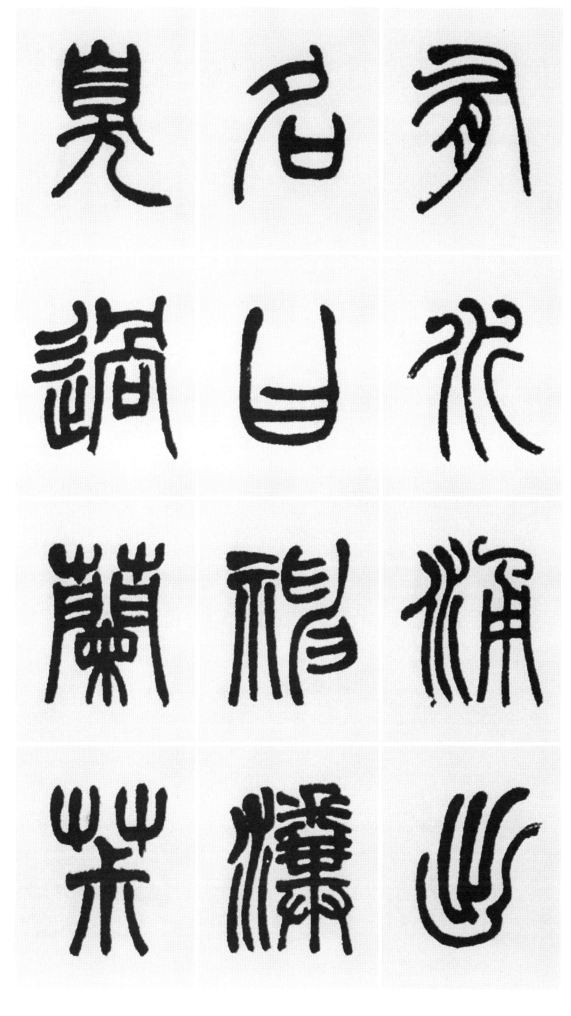

有 있을 유
水 물 수
涌 물솟을 용
出 날 출
名 이름 명
曰 가로 왈
神 귀신 신
濆 샘물 분
臭 냄새 취
過 지날 과
蘭 난초 란
菽 산초 숙

味 맛 미
過 지날 과
醪 막걸리 료
醴 단술 례
一 한 일
原 근원 원
分 나눌 분
爲 하 위
四 넉 사
埒 경계 랄
注 물흐를 주
于 어조사 우

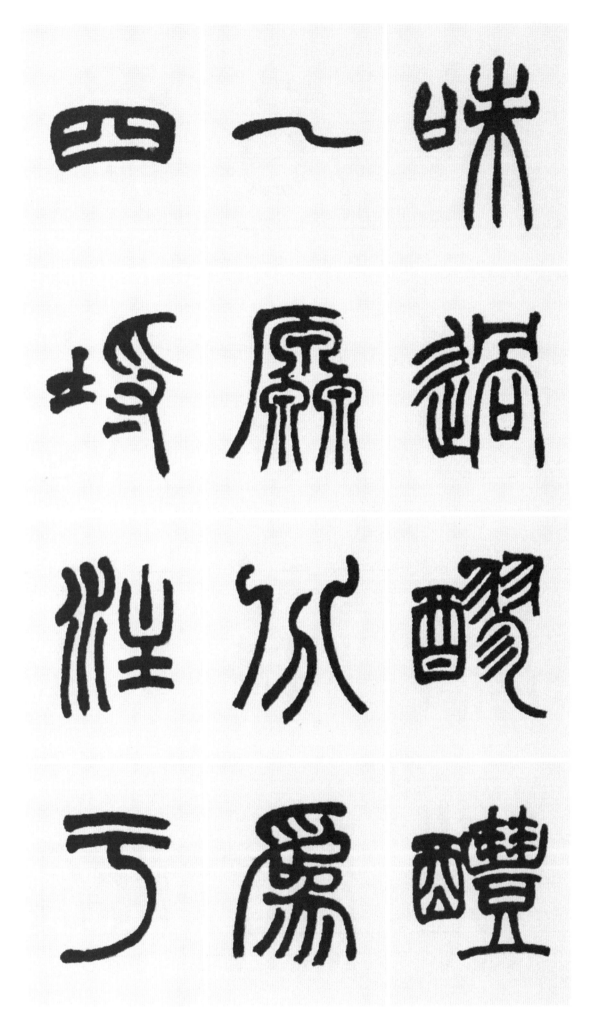

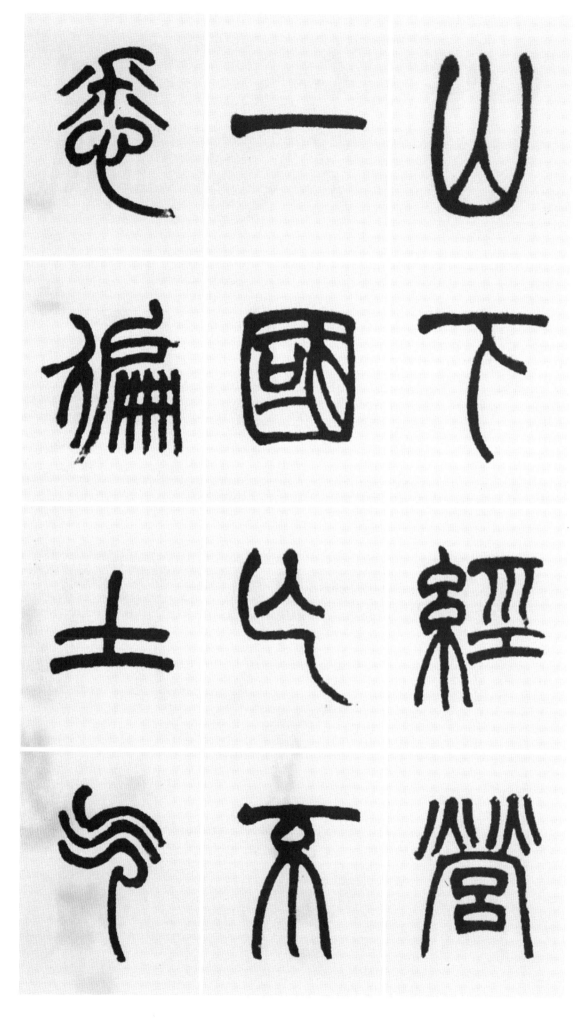

山 뫼 산
下 아래 하
經 경영할 경
營 운영할 영
一 한 일
國 나라 국
亡 없을 무(망)
※無(무)와 같은 뜻임.
不 아닐 부
悉 다할 실
徧 치우칠 편
土 흙 토
氣 기운 기

和 화할 화
亡 없을 무(망)
札 젊어죽을 찰
癘 염병 려
人 사람 인
性 성품 성
婉 순할 완
而 말 이을 이
從 좇을 종
物 사물 물
不 아니 불
競 다툴 경

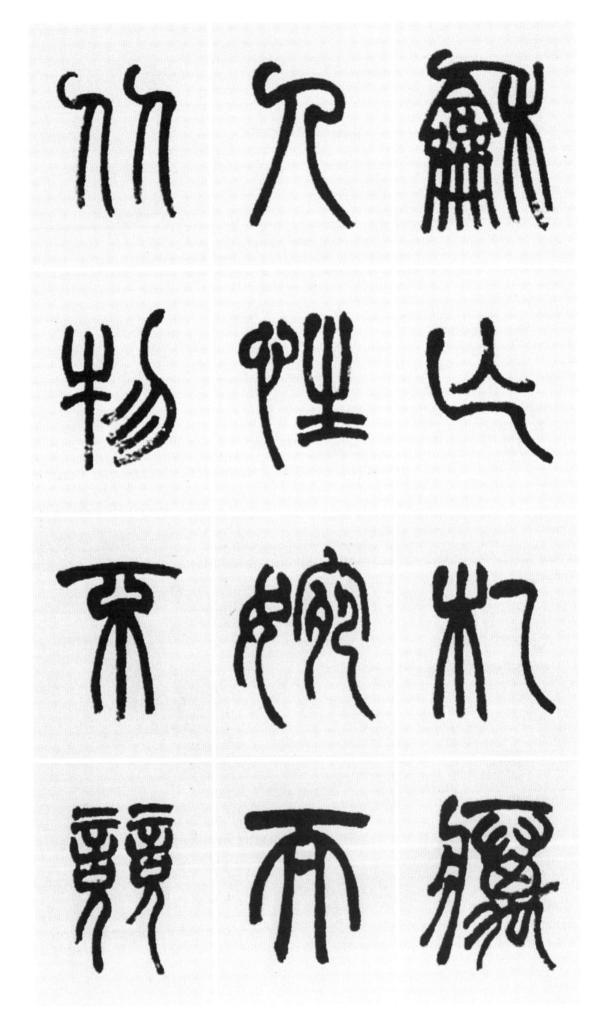

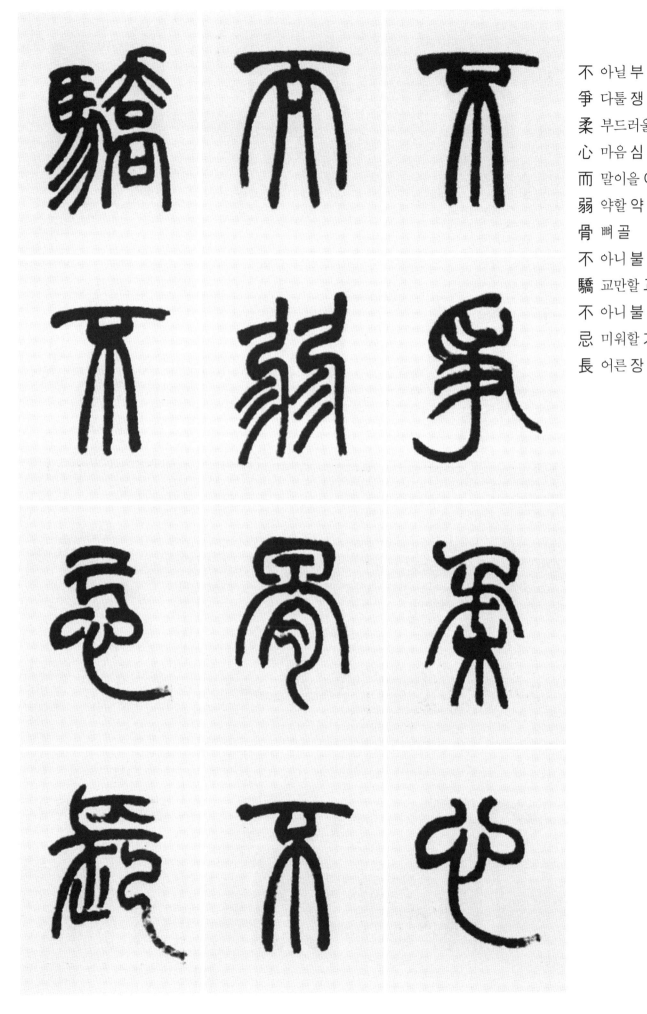

不 아닐 부
爭 다툴 쟁
柔 부드러울 유
心 마음 심
而 말이을 이
弱 약할 약
骨 뼈 골
不 아니 불
驕 교만할 교
不 아니 불
忌 미워할 기
長 어른 장

幼 어릴 유
儕 무리 제
居 거할 거
不 아니 불
君 임금 군
不 아니 불
臣 신하 신
男 사내 남
女 계집 녀
雜 섞일 잡
游 놀 유
不 아니 불

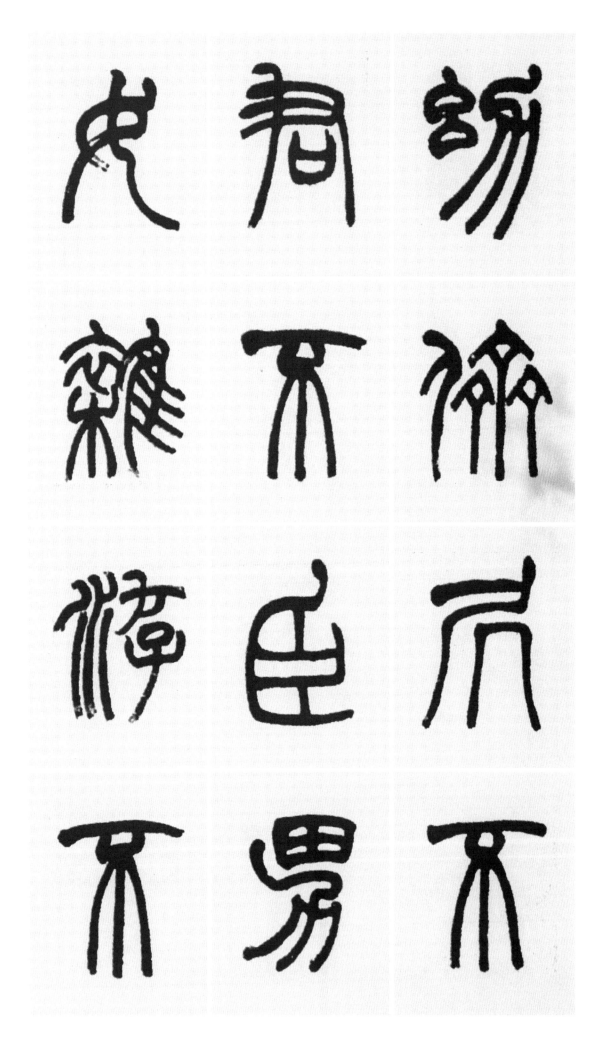

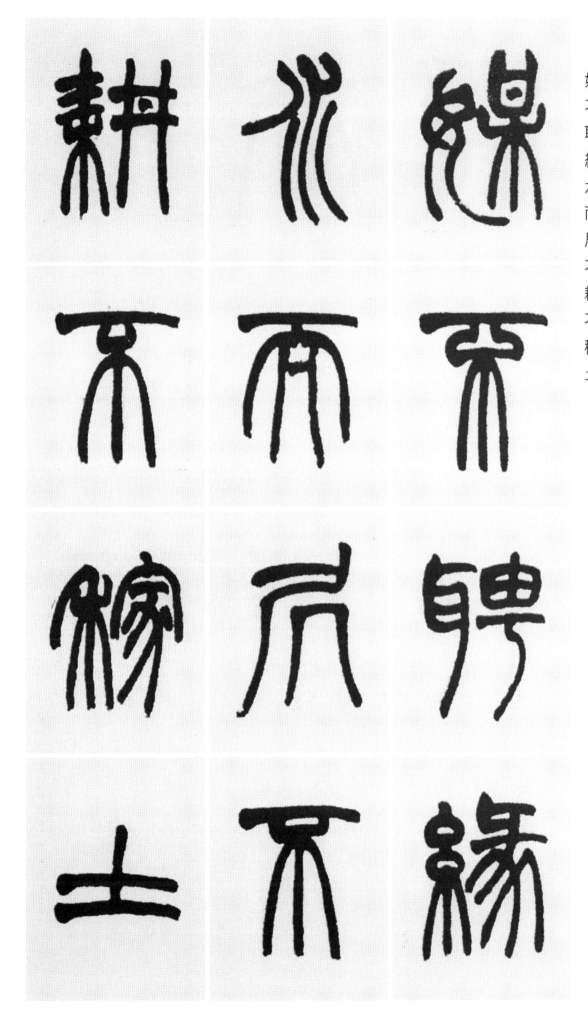

媒 중매할 매
不 아니 불
聘 장가들 빙
緣 인연 연
水 물 수
而 말이을 이
居 거할 거
不 아니 불
耕 밭갈 경
不 아니 불
稼 심을 가
土 흙 토

氣 기운 기
溫 온화할 온
適 적합할 적
阜 언덕 부
谷 계곡 곡
平 고를 평
衍 넓을 연
不 아닐 부
織 짤 직
不 아니 불
衣 옷 의
不 아니 불

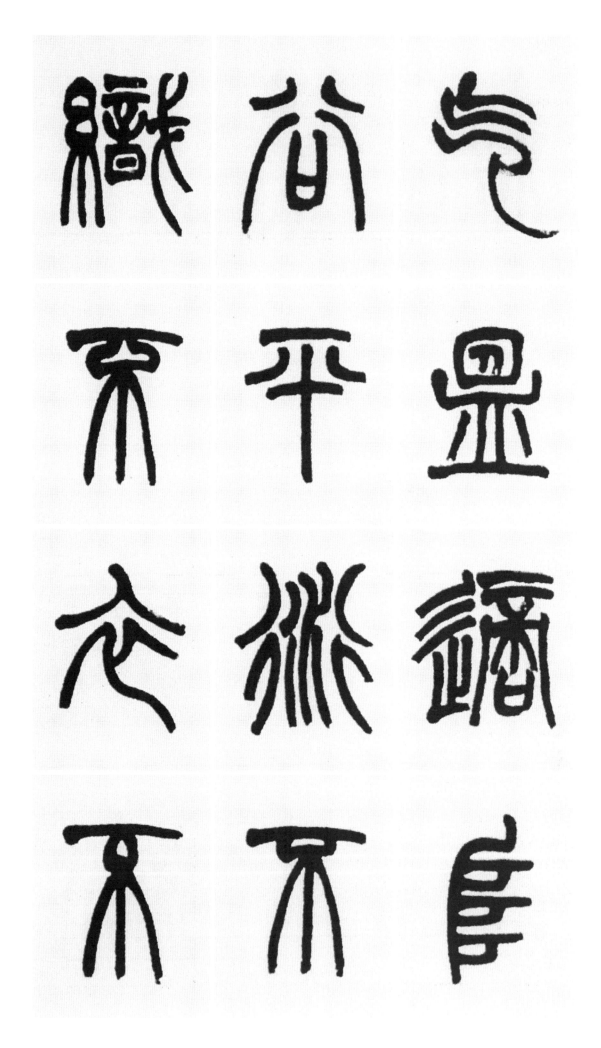

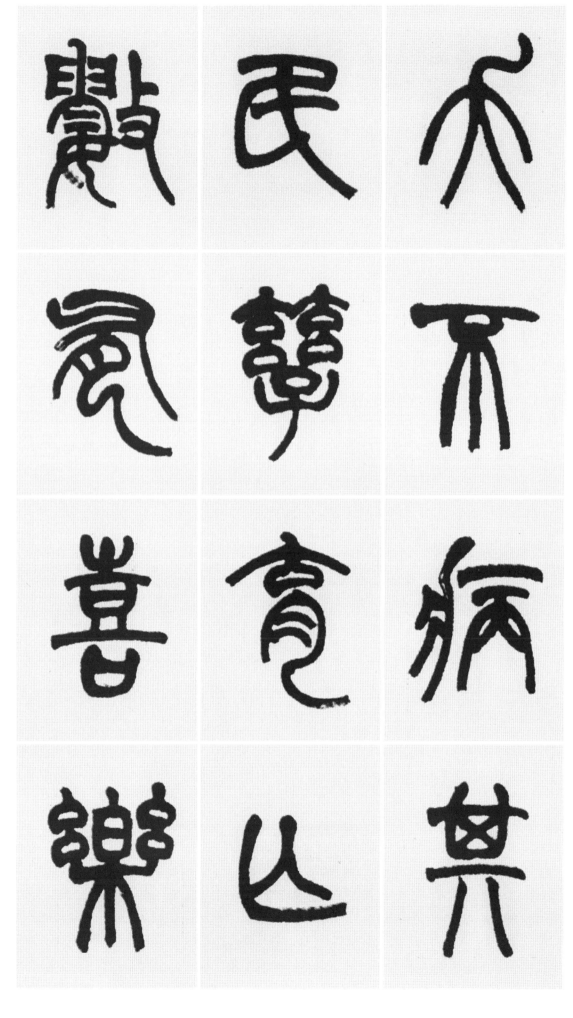

夭 일찍죽을 요
不 아니 불
病 아플 병
其 그 기
民 백성 민
孳 새끼칠 자
育 기를 육
亡 없을 무(망)
數 셀 수
有 있을 유
喜 기쁠 희
樂 즐거울 락

亡 없을 무(망)
衰 쇠할 쇠
老 늙을 로
哀 슬플 애
苦 괴로울 고
其 그 기
俗 풍속 속
好 좋을 호
聲 소리 성
相 서로 상
攜 가질 휴
而 말이을 이

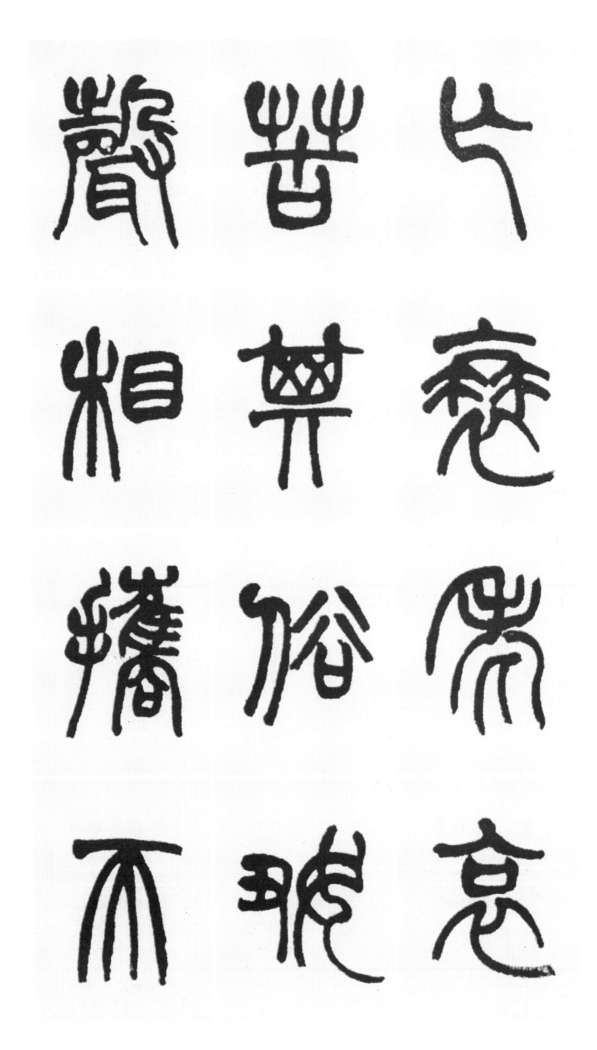

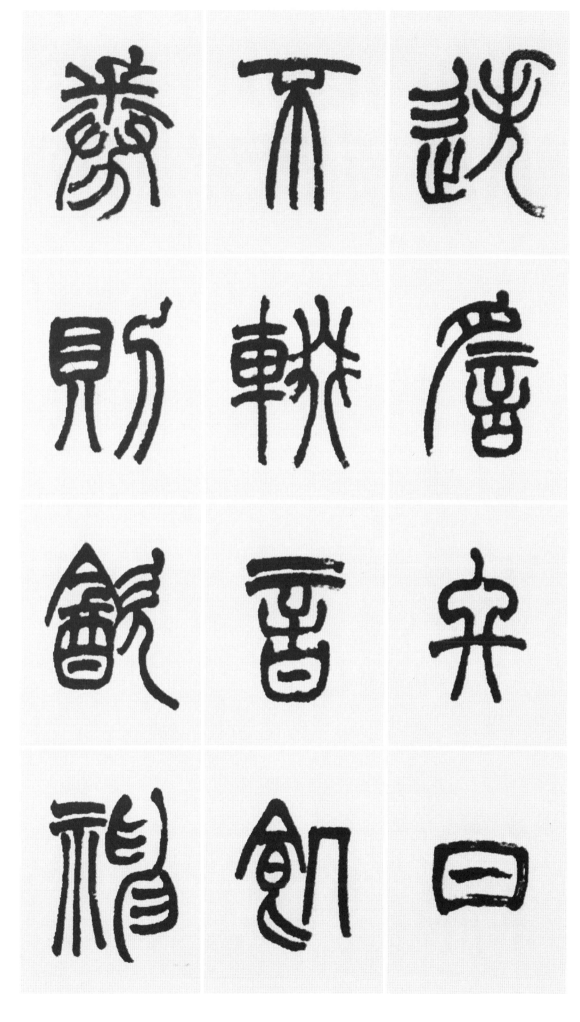

迭 바꿀 질
謠 노래할 요
終 마칠 종
日 날 일
不 아니 불
輟 그칠 철
言 말씀 언
飢 주릴 기
券 고달플 권
※倦(권)과 통함.
則 곧 즉
飮 마실 음
神 귀신 신

漢 샘물 분
過 지날 과
則 곧 즉
醉 취할 취
經 지날 경
旬 열흘 순
乃 이에 내
醒 술깰 성
沐 씻을 목
浴 씻을 욕
神 귀신 신
漢 샘물 분

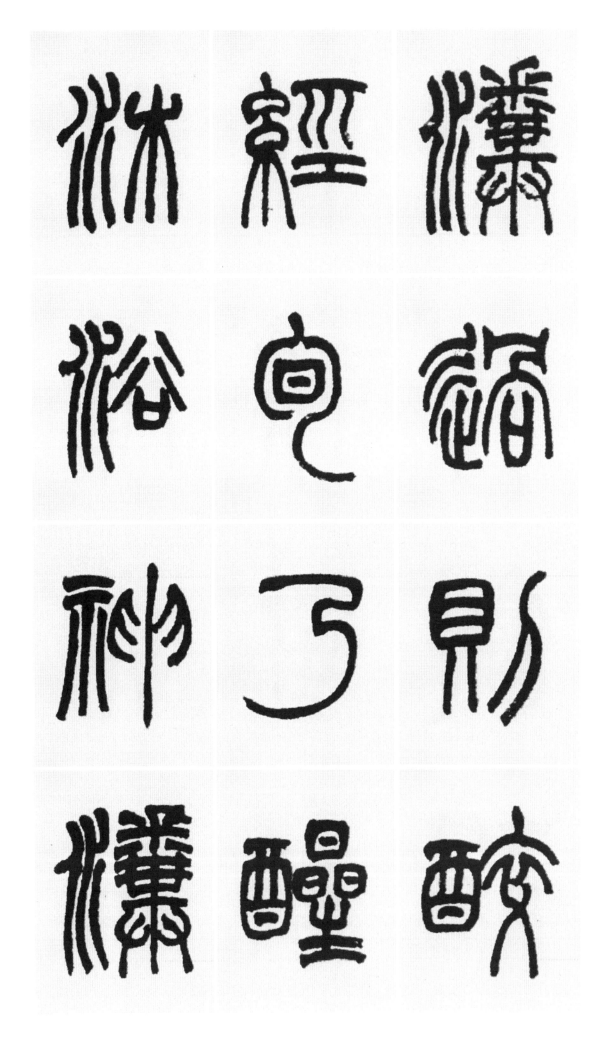

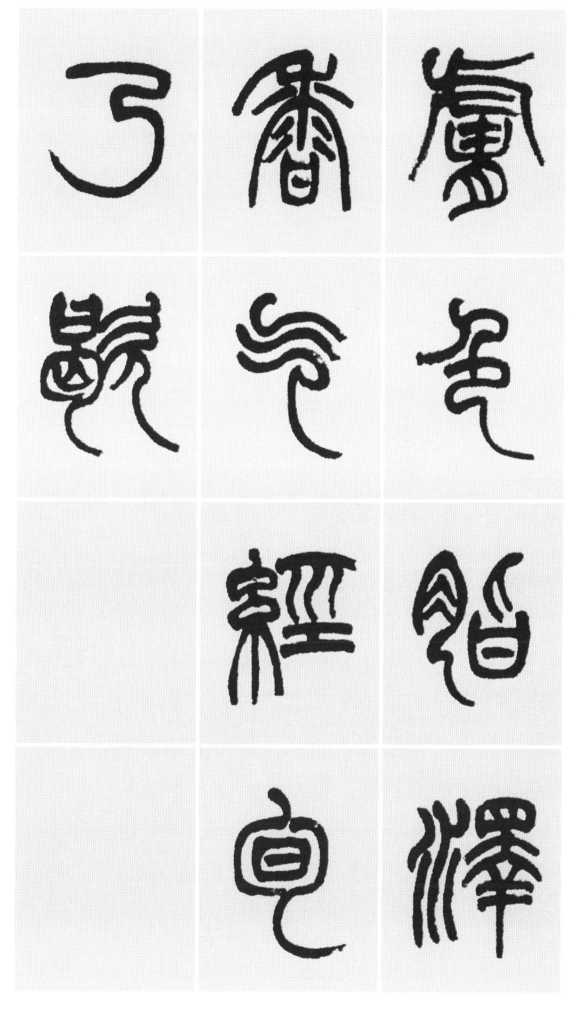

膚 살갗 부
色 빛 색
脂 살갗 지
澤 윤택할 택
香 향기 향
氣 기운 기
經 지날 경
旬 열흘 순
乃 이에 내
歇 다할 헐

同	같을 동
治	다스릴 치
庚	일곱째천간 경
午	일곱째지지 오
三	석 삼
月	달 월
撝	지휘할 휘
叔	아재비 숙
趙	성 조
之	갈 지
謙	겸손할 겸

同治庚午三月
撝叔趙之謙

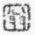

三甫四叔大人正篆

趙之謙

光緒元年三月二十一日北風作寒陰雨竟日筆硯皆凍前數日方揮汗成雨也書成并記

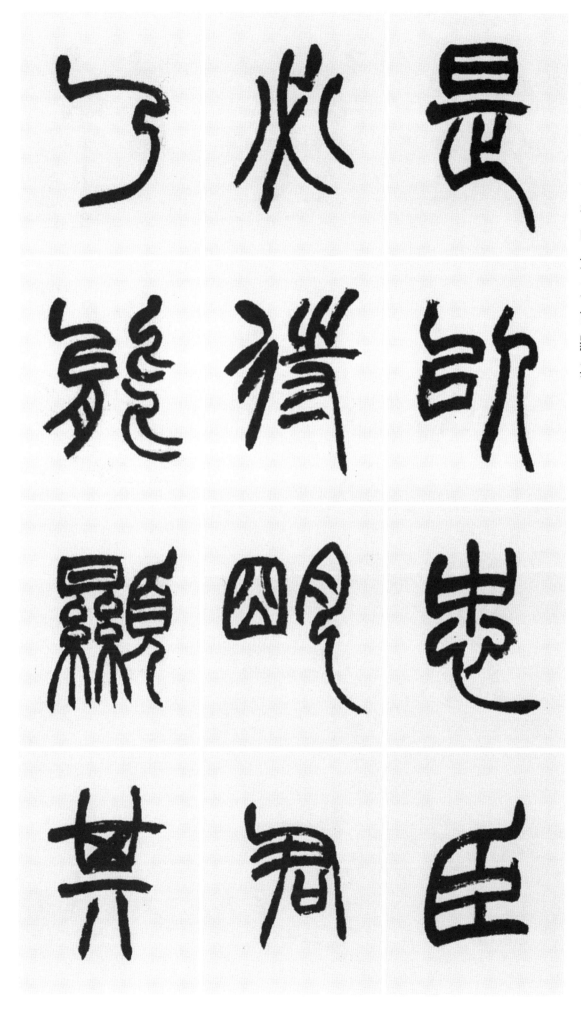

是 이 시
以 써 이
忠 충성 충
臣 신하 신
必 반드시 필
待 기다릴 대
明 밝을 명
君 임금 군
乃 이에 내
能 능할 능
顯 밝힐 현
其 그 기

節 절개 절
良 좋을 량
吏 버슬 리
必 반드시 필
能 능할 능
察 살필 찰
主 주인 주
乃 이에 내
能 능할 능
成 이룰 성
其 그 기
功 공 공

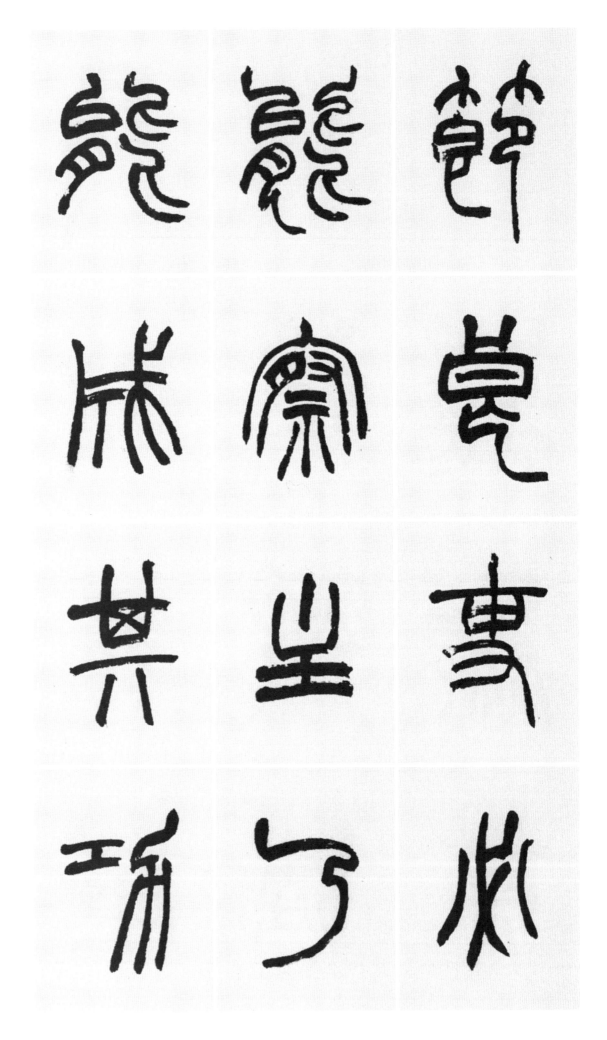

故 연고 고
聖 성인 성
人 사람 인
求 구할 구
之 갈 지
于 어조사 우
己 몸 기
不 아니 불
以 써 이
責 꾸짖을 책
下 아래 하
也 어조사 야

凡 무릇 범
爲 하 위
上 임금 상
法 법 법
術 꾀 술
明 밝을 명
而 말이을 이
賞 상줄 상
罰 벌줄 벌
必 반드시 필
者 놈 자
雖 비록 수

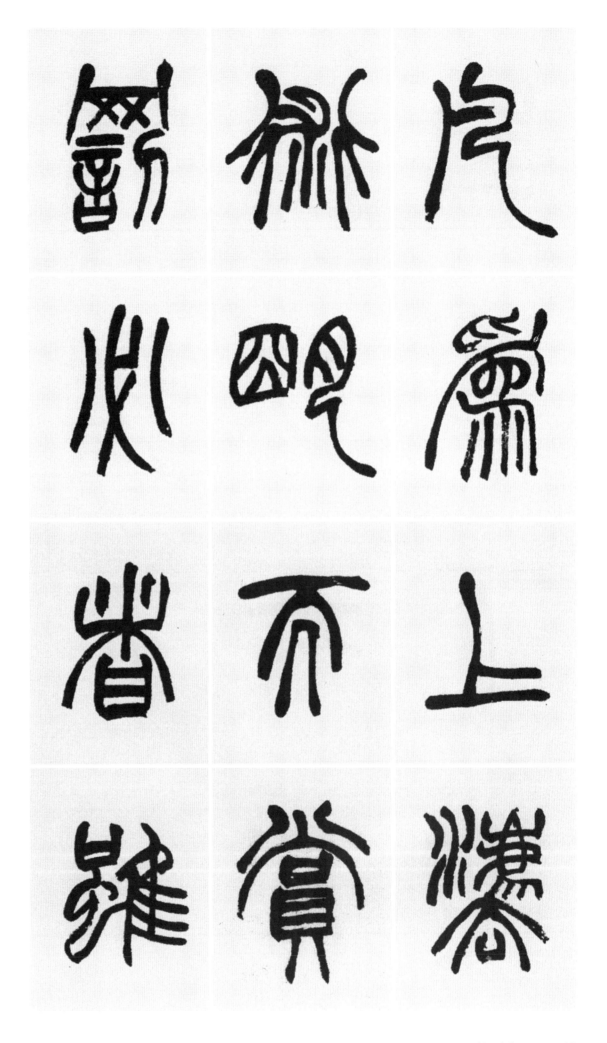

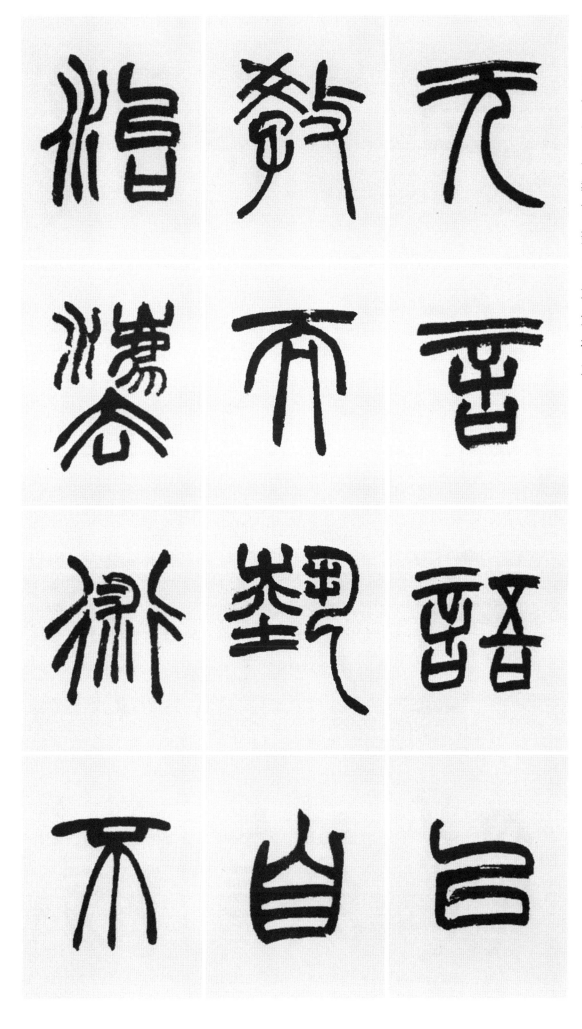

無 없을 무
言 말씀 언
語 말씀 어
以 써 이
敎 가르칠 교
而 말이을 이
藝 법 예
自 스스로 자
治 다스릴 치
法 법 법
術 꾀 술
不 아니 불

明 밝을 명
而 말이을 이
賞 상줄 상
罰 벌줄 벌
不 아니 불
必 반드시 필
者 놈 자
雖 비록 수
日 해 일
號 부를 호
令 명령 령
然 그럴 연

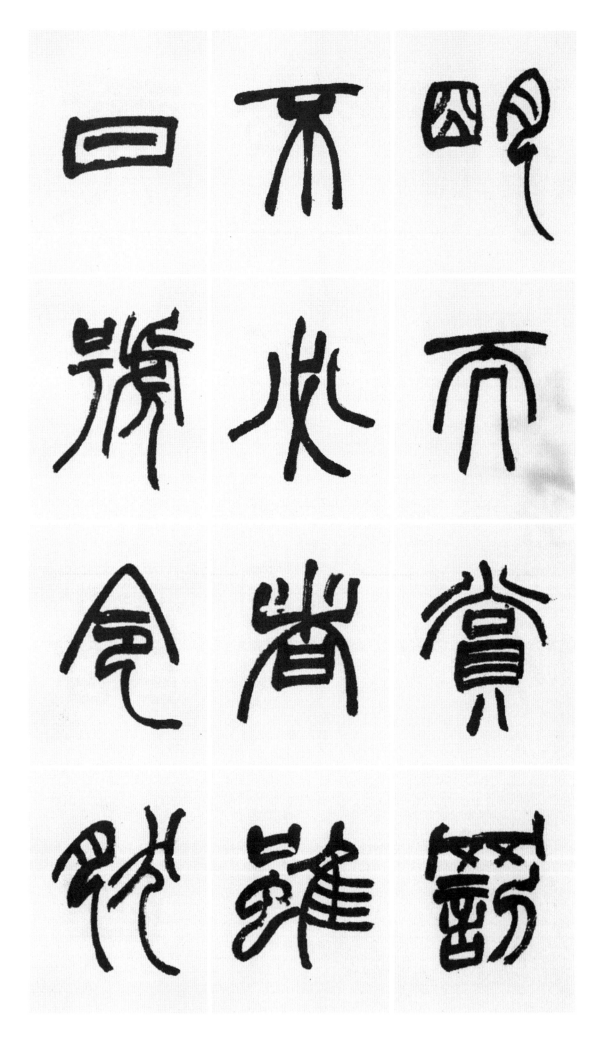

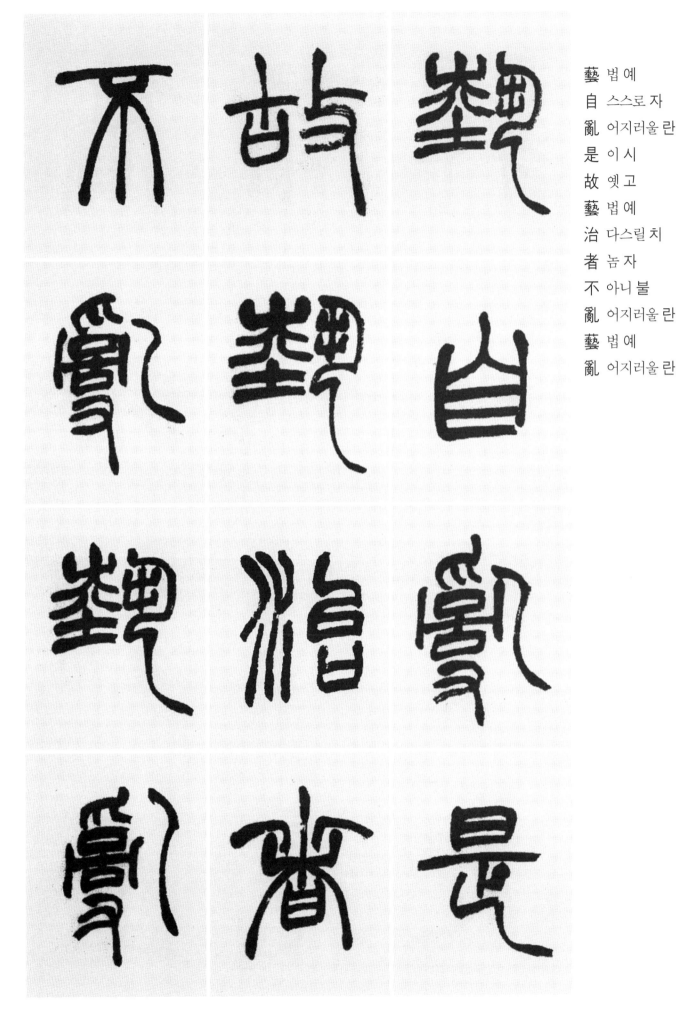

藝 법 예
自 스스로 자
亂 어지러울 란
是 이 시
故 옛 고
藝 법 예
治 다스릴 치
者 놈 자
不 아니 불
亂 어지러울 란
藝 법 예
亂 어지러울 란

者 놈 자
雖 비록 수
勤 힘쓸 근
之 갈 지
不 아니 불
治 다스릴 치
也 어조사 야
堯 요임금 요
舜 순임금 순
共 법 공
※恭(공)의 뜻으로 씀.
己 몸 기
無 없을 무

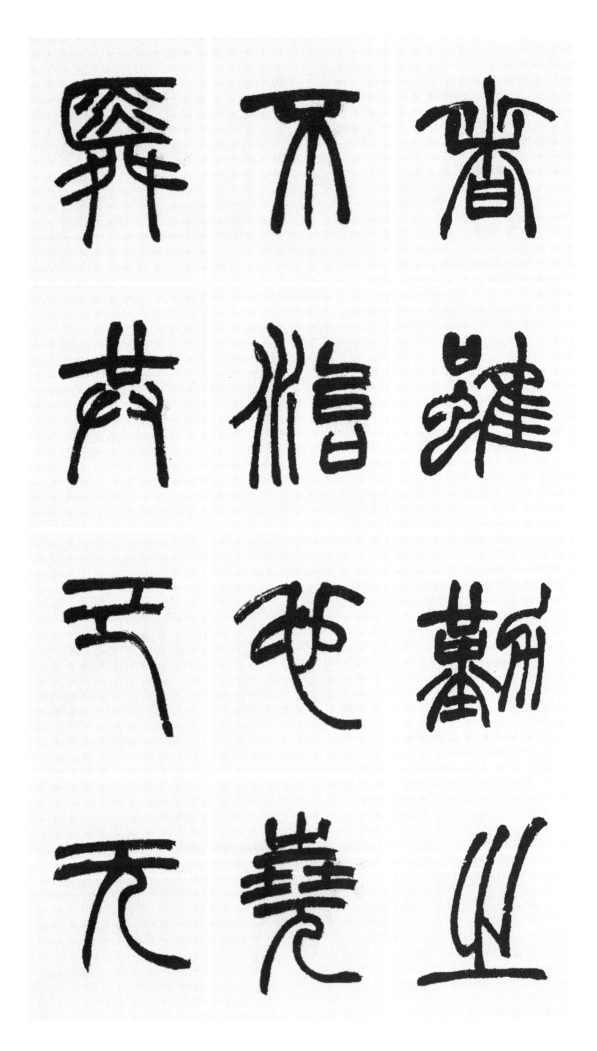

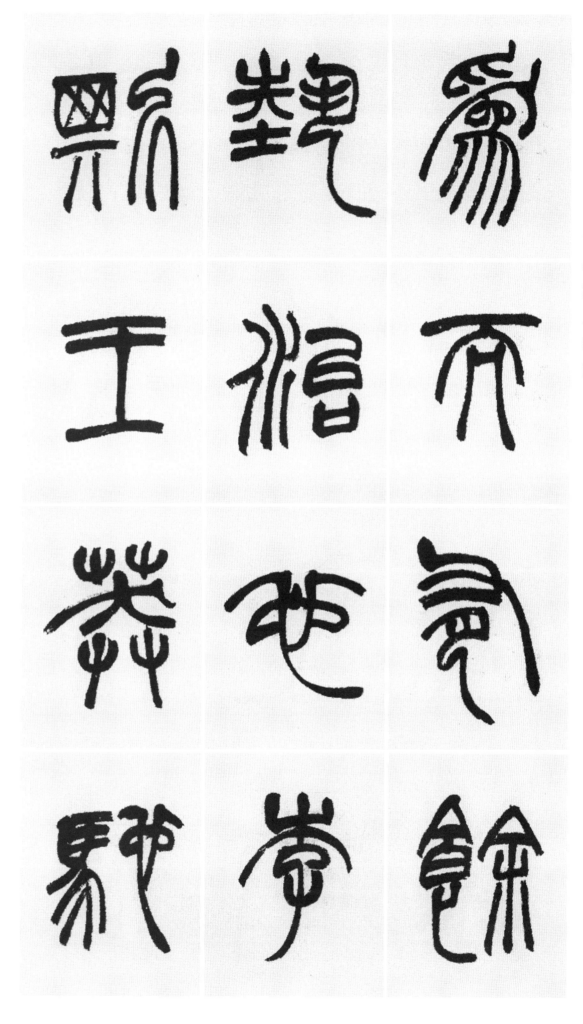

爲 하 위
而 말이을 이
有 있을 유
餘 남을 여
藝 법 예
治 다스릴 치
也 어조사 야
李 오얏 리
斯 이 사
王 임금 왕
莽 우거질 망
馳 달릴 치

騖 달릴 무
而 말이을 이
不 아닐 부
足 족할 족
藝 법 예
亂 어지러울 란
也 어조사 야
故 연고 고
明 밝을 명
王 임금 왕
審 살필 심
法 법 법

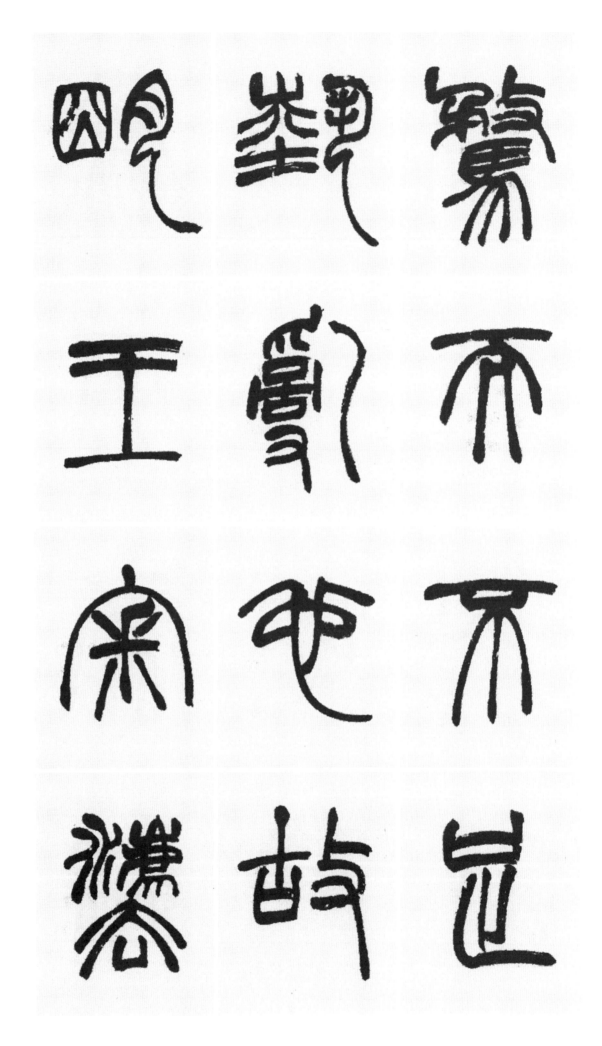

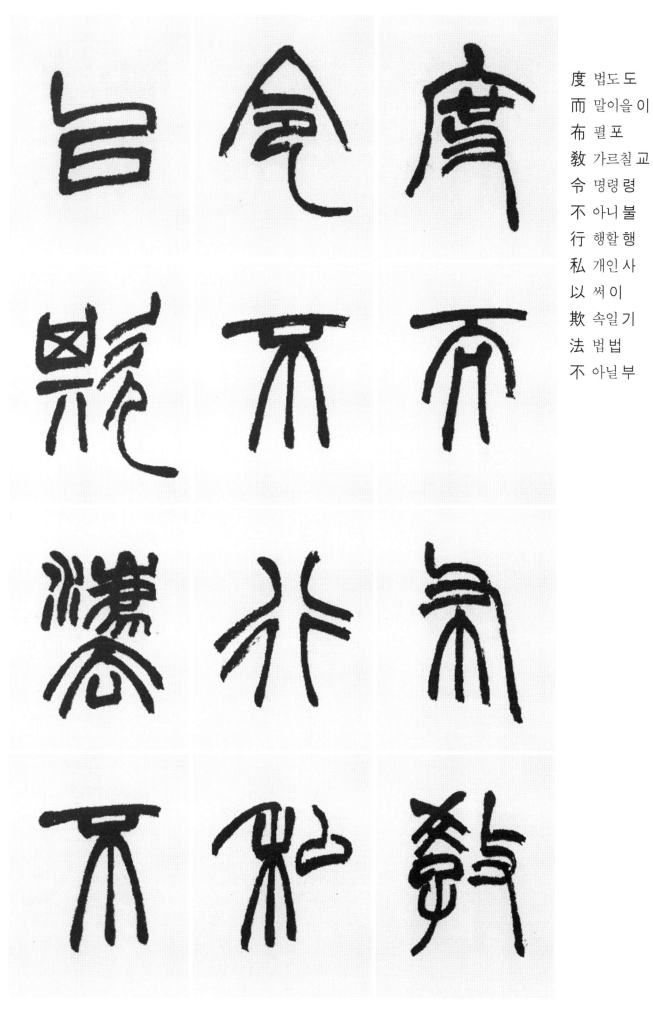

度 법도 도
而 말이을 이
布 펼 포
敎 가르칠 교
令 명령 령
不 아니 불
行 행할 행
私 개인 사
以 써 이
欺 속일 기
法 법 법
不 아닐 부

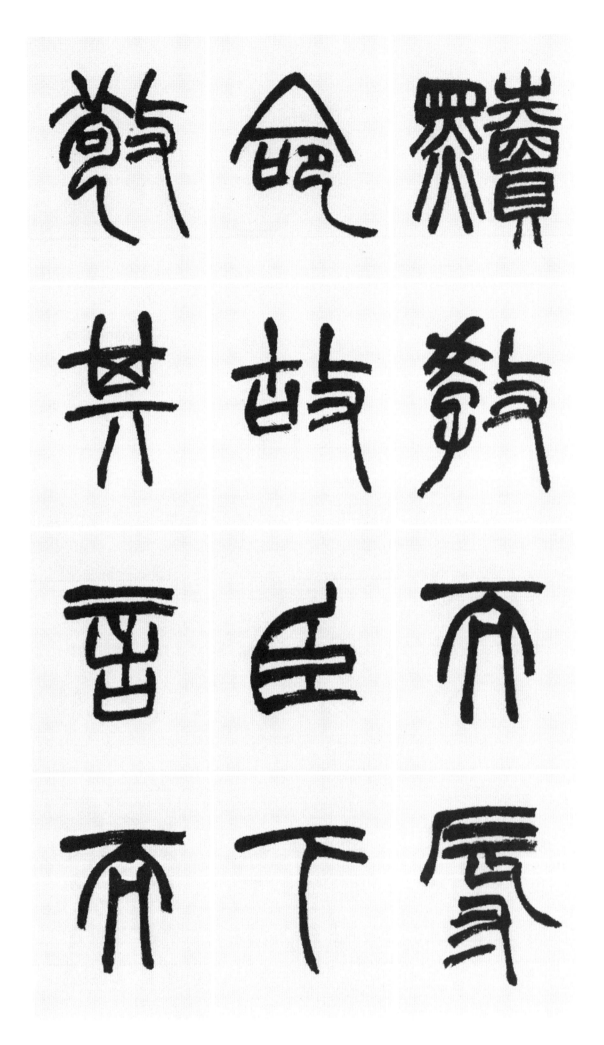

瀆 더러울 독
敎 가르칠 교
而 말이을 이
辱 욕될 욕
命 명령 명
故 연고 고
臣 신하 신
下 아래 하
敬 공경 경
其 그 기
言 말씀 언
而 말이을 이

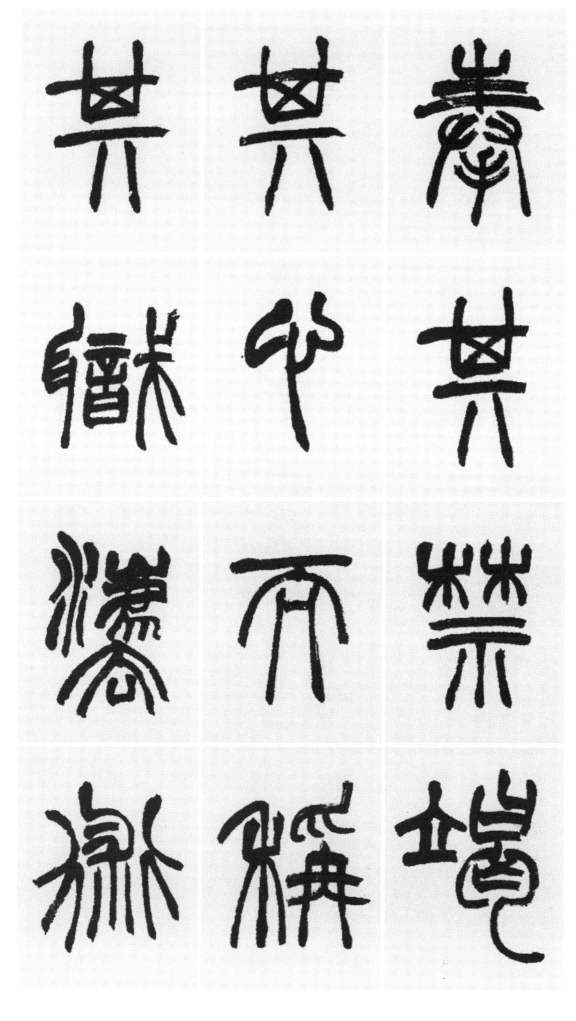

奉 받들 봉
其 그 기
禁 대궐 금
竭 다할 갈
其 그 기
心 마음 심
而 말이을 이
稱 알맞을 칭
其 그 기
職 자리 직
法 법 법
術 꾀 술

明 밝을 명
故 연고 고
也 어조사 야

立 설립
甫 클보
四 넉사
叔 아재비 숙
大 큰대
人 사람 인
正 바를 정
篆 전자 전
趙 성조
之 갈지
謙 겸손할 겸

光緒元年三月二十一
日 北風作寒陰雨竟日
筆研皆凍前數日 方揮
汗如雨也 書成並記

抱朴子佚文

承 이을 승
陰 그늘 음
陽 볕 양
以 써 이
并 아울러 병
藝 법 예
協 화할 협
五 다섯 오
行 갈 행
之 갈 지
自 스스로 자
然 그럴 연

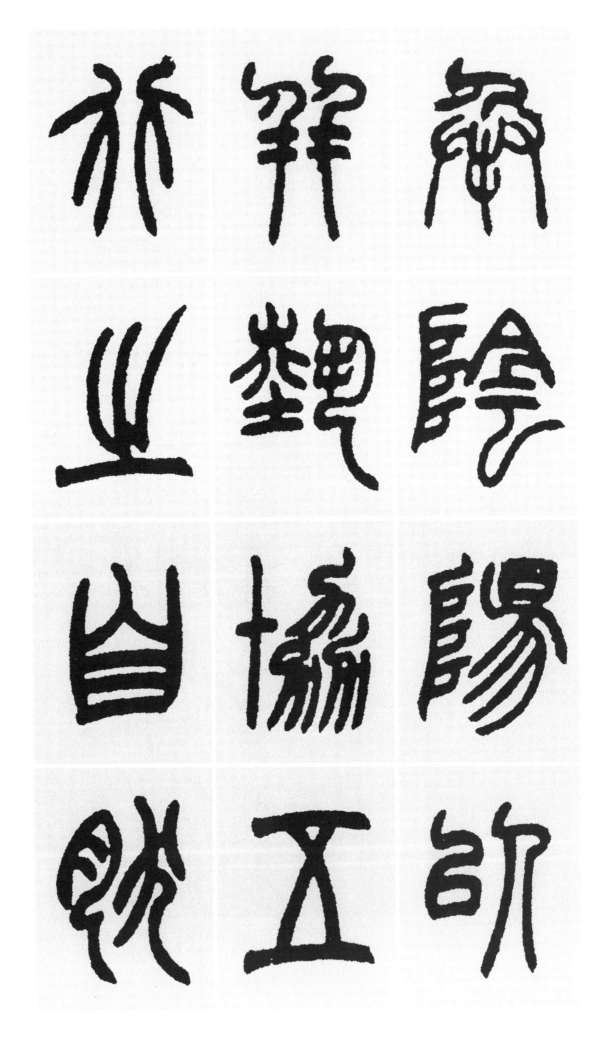

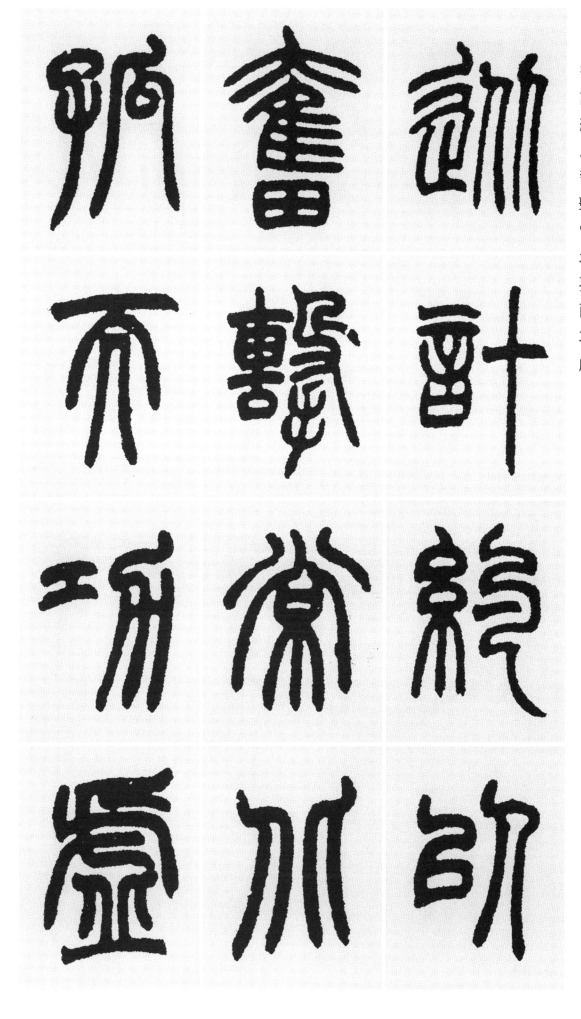

從 따를 종
計 셀 계
約 맺을 약
以 써 이
奮 떨칠 분
擊 칠 격
常 항상 상
北 배반할 배
孤 배반할 고
而 말이을 이
功 공 공
虛 빌 허

則 곧 즉
黃 누를 황
帝 임금 제
呂 성 려
尙 숭상할 상
范 풀이름 범
蠡 좀먹을 려
伍 대오 오
員 인원 원
魏 위나라 위
武 호반 무
帝 임금 제

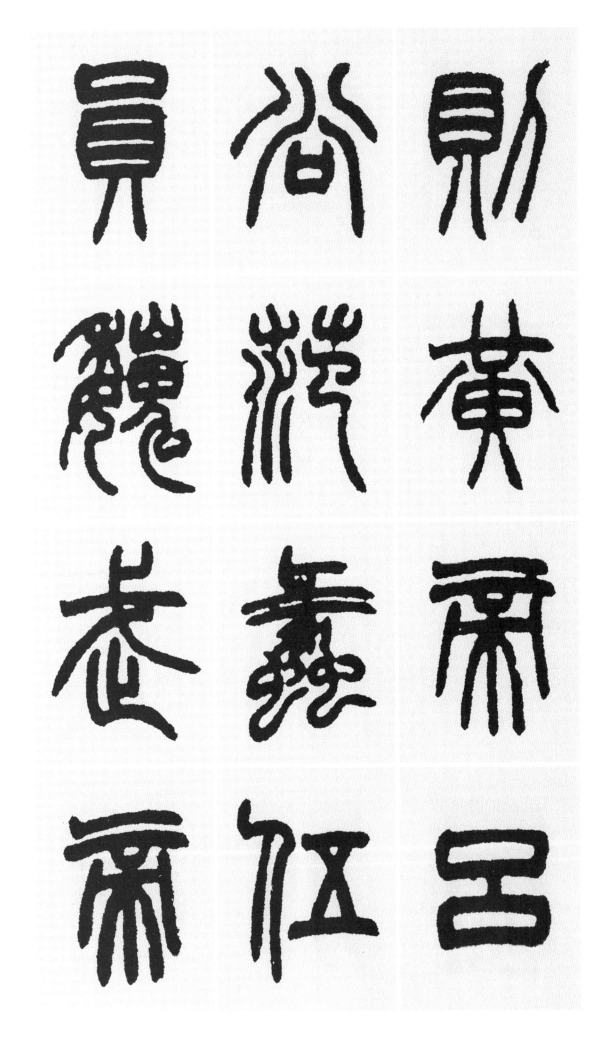

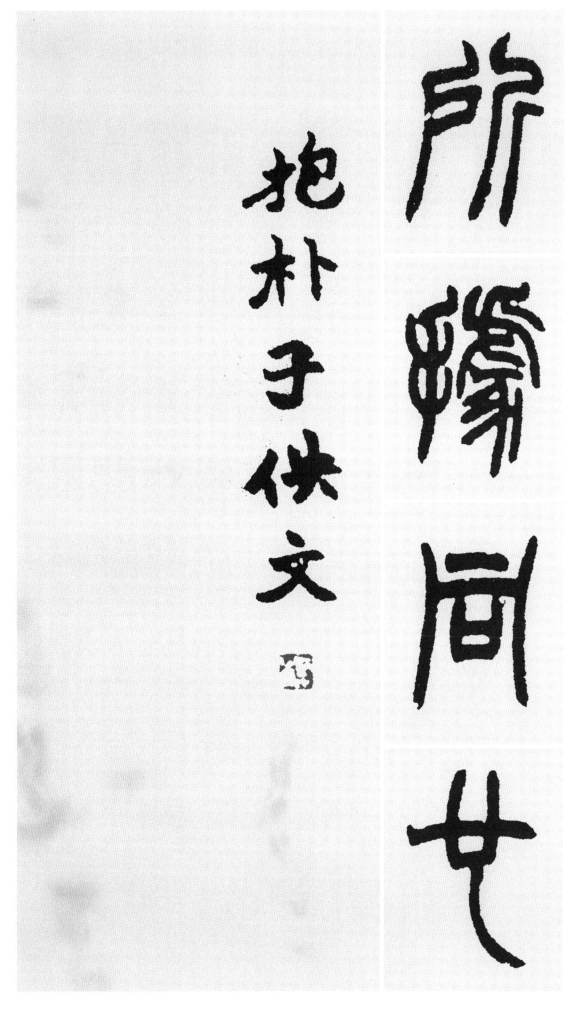

所 바 소
據 의거할 거
同 한가지 동
也 어조사 야

抱 안을 포
朴 순박할 박
子 아들 자
佚 허물 일
文 글월 문

捷峯大人　鈞政　光緒四年歲在戊寅趙之謙謹篆

群書治要引三略

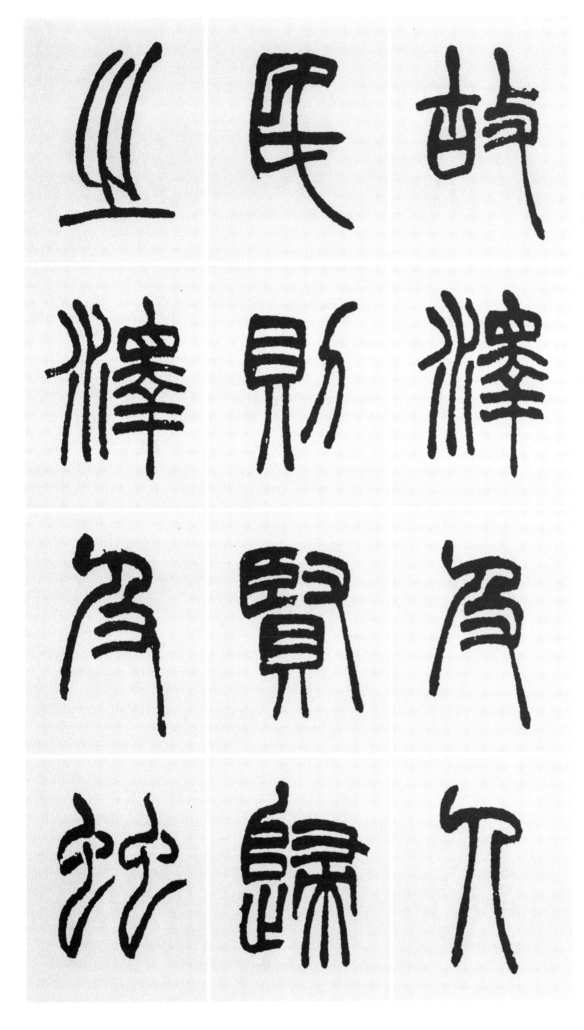

故 연고 고
澤 은택 택
及 미칠 급
人 사람 인
民 백성 민
則 곧 즉
賢 어질 현
歸 돌아갈 귀
之 갈 지
澤 은택 택
及 미칠 급
蚰 벌레 곤

蟲 벌레 충
則 곧 즉
聖 성인 성
歸 돌아갈 귀
之 갈 지
賢 어질 현
人 사람 인
所 바 소
歸 돌아갈 귀
則 곧 즉
其 그 기
國 나라 국

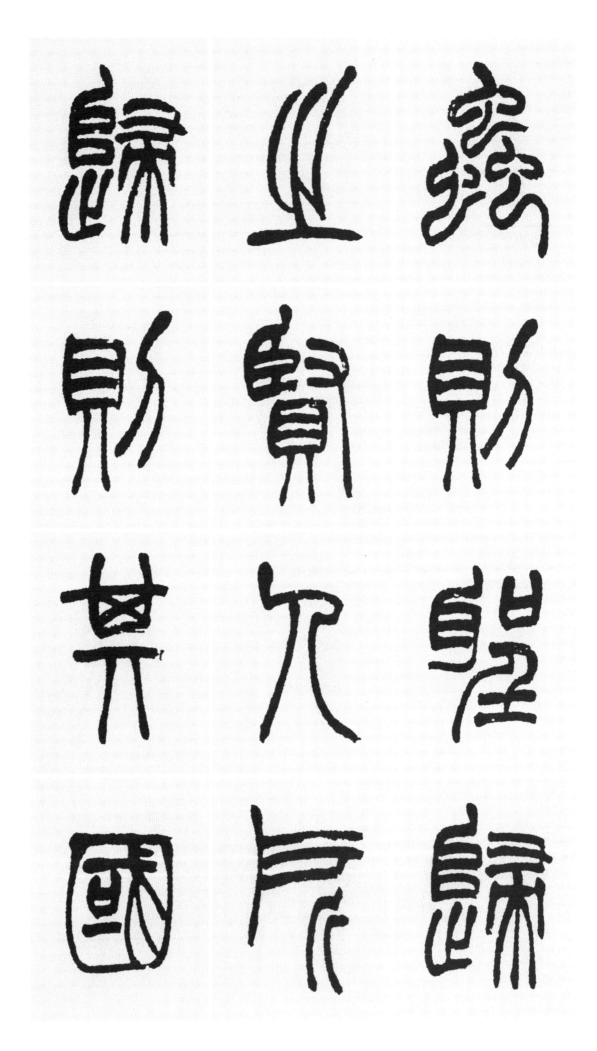

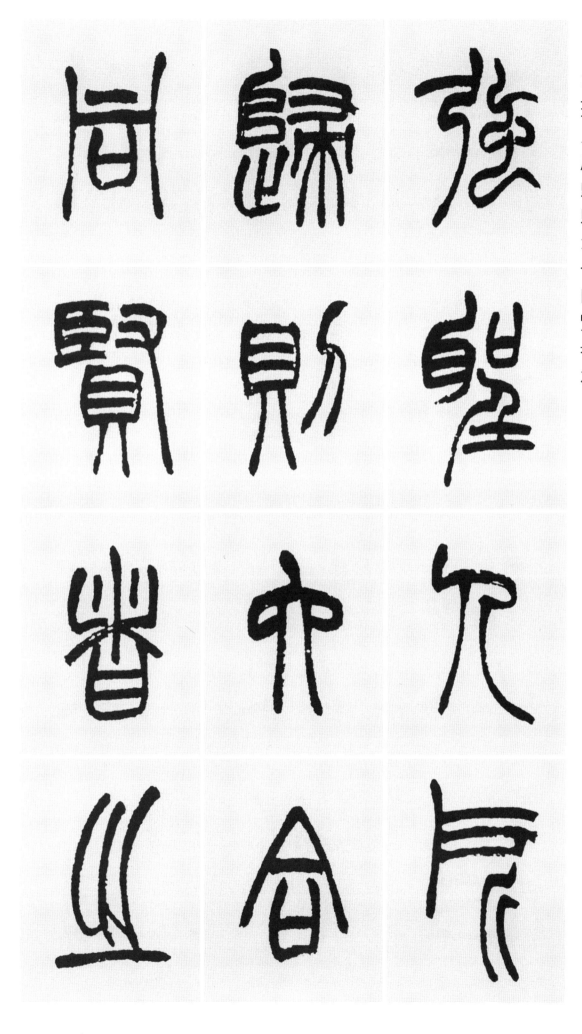

強 강할 강
聖 성인 성
人 사람 인
所 바 소
歸 돌아갈 귀
則 곧 즉
六 여섯 륙
合 합할 합
同 같을 동
賢 어질 현
者 놈 자
之 갈 지

政 정사 정
降 항복할 항
人 사람 인
以 써 이
禮 예도 례
聖 성인 성
人 사람 인
之 갈 지
政 정사 정
降 항복할 항
人 사람 인
以 써 이

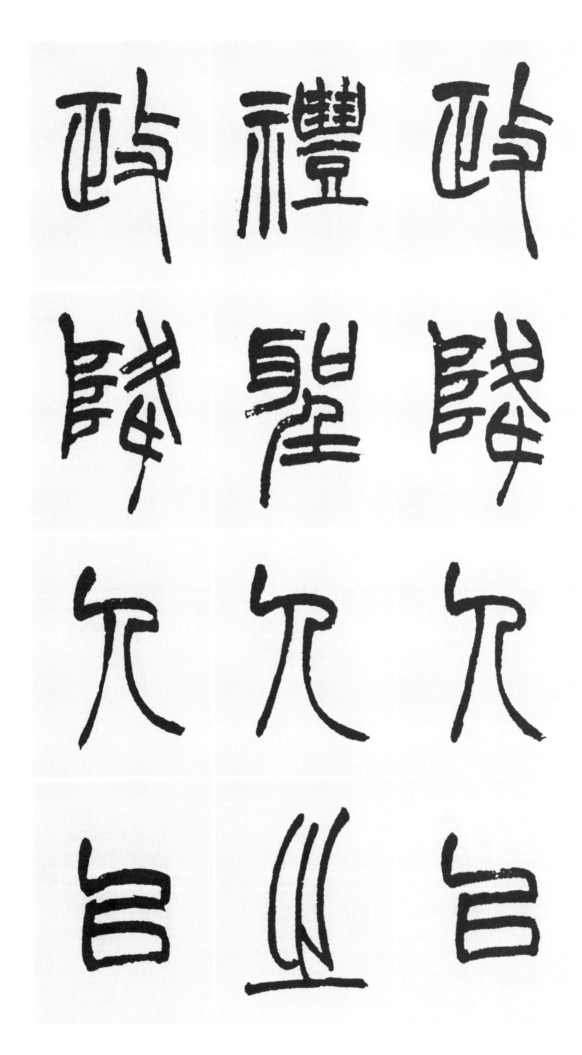

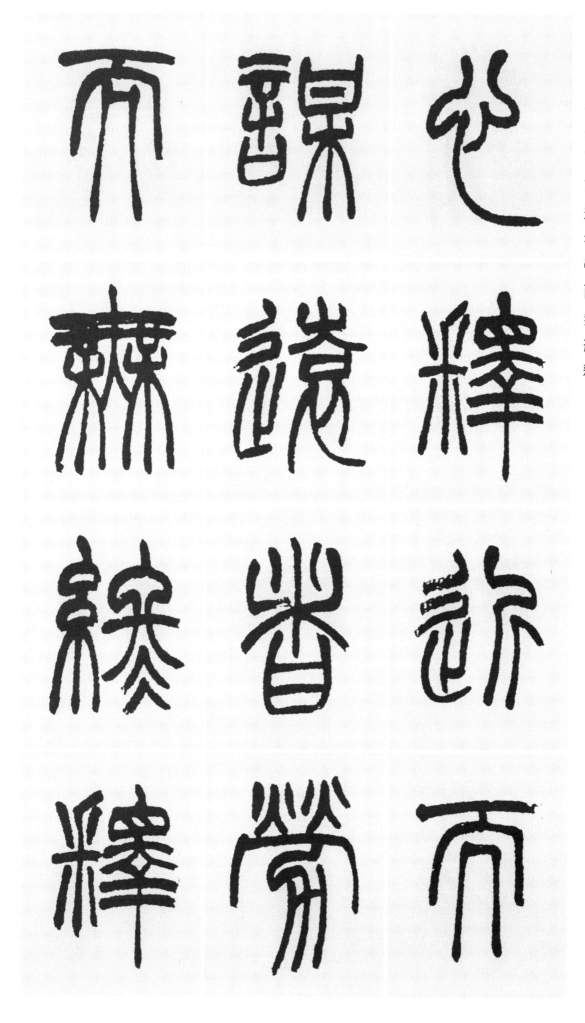

心 마음 심
釋 버릴 석
近 가까울 근
而 말이을 이
謀 꾀할 모
遠 멀 원
者 놈 자
勞 힘쓸 로
而 말이을 이
無 없을 무
終 마칠 종
釋 버릴 석

遠 멀 원
而 말이을 이
謀 꾀할 모
近 가까울 근
者 놈 자
逸 편안할 일
而 말이을 이
有 있을 유
功 공 공
逸 편안할 일
政 정사 정
多 많을 다

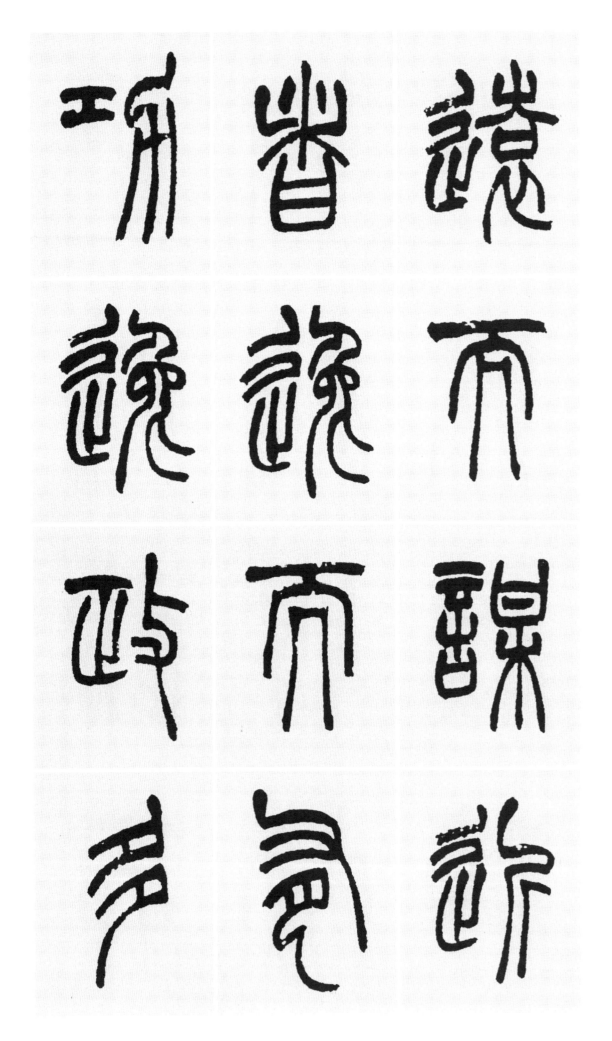

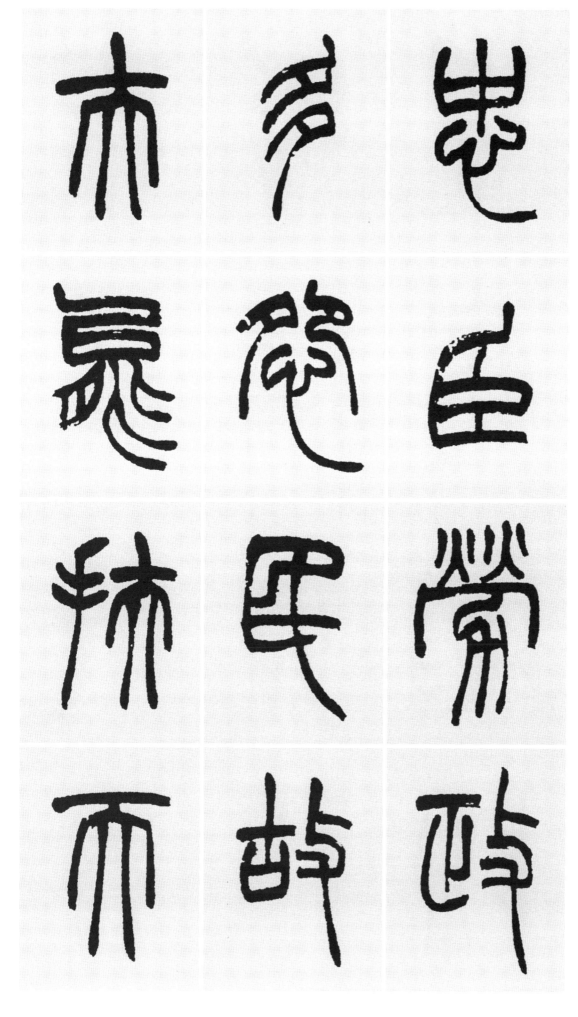

忠 충성 충
臣 신하 신
勞 힘쓸 로
政 정사 정
多 많을 다
怨 원망할 원
民 백성 민
故 연고 고
夫 대개 부
能 능할 능
扶 지탱할 부
天 하늘 천

下 아래 하
之 갈 지
危 위험할 위
者 놈 자
則 곧 즉
據 의거할 거
天 하늘 천
下 아래 하
之 갈 지
安 편안할 안
能 능할 능
除 없앨 제

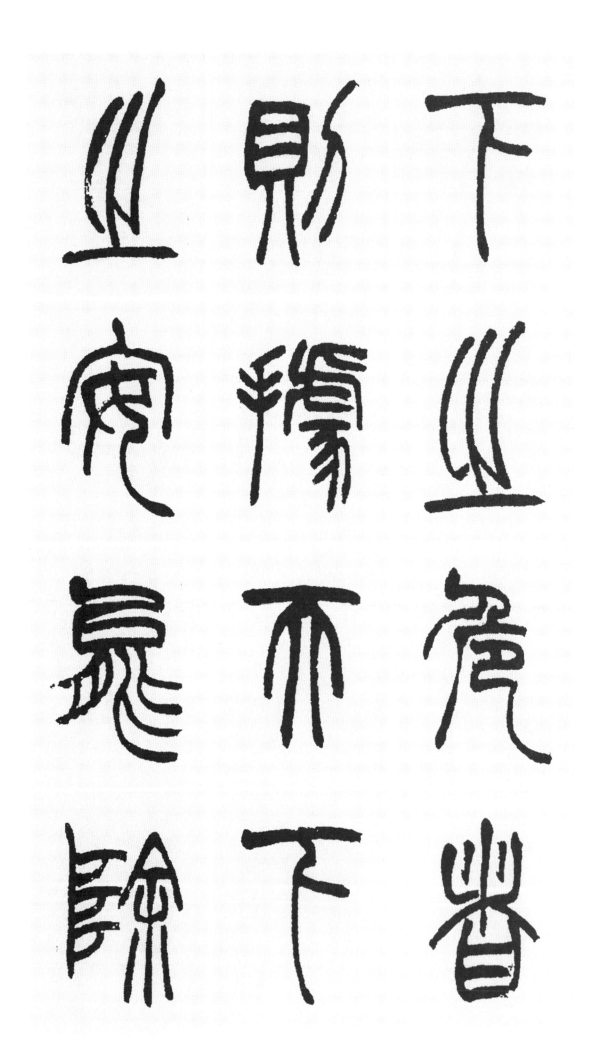

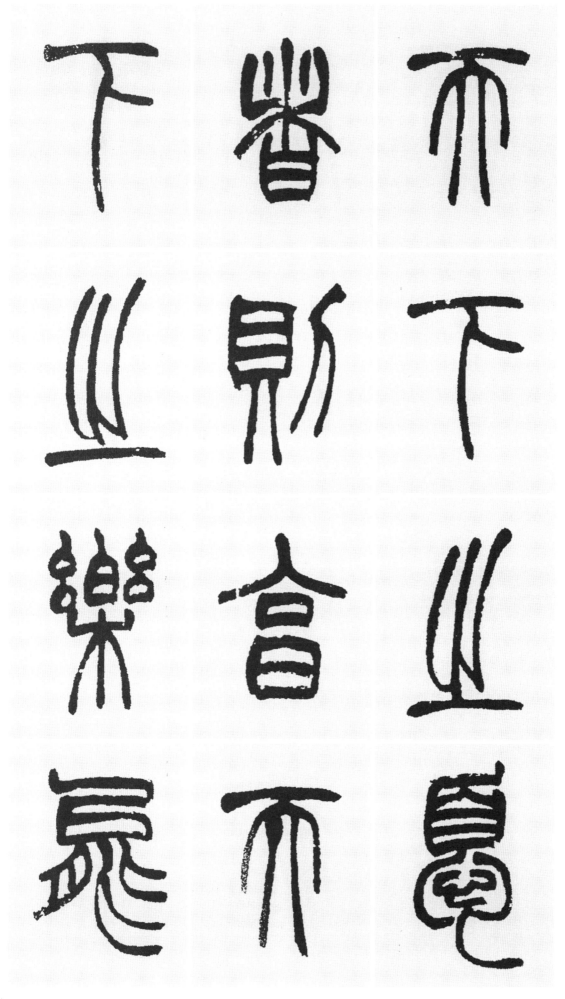

天 하늘 천
下 아래 하
之 갈 지
憂 근심 우
者 놈 자
則 곧 즉
享 누릴 향
天 하늘 천
下 아래 하
之 갈 지
樂 즐거울 락
能 능할 능

救 구제할 구
天 하늘 천
下 아래 하
之 갈 지
禍 재앙 화
者 놈 자
則 곧 즉
得 얻을 득
天 하늘 천
下 아래 하
之 갈 지
福 복 복

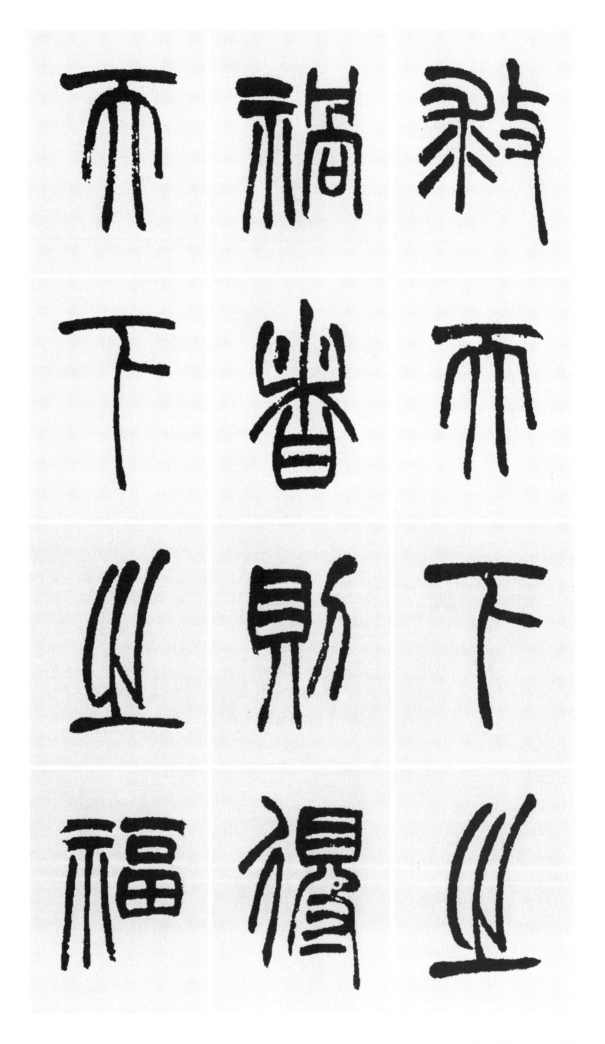

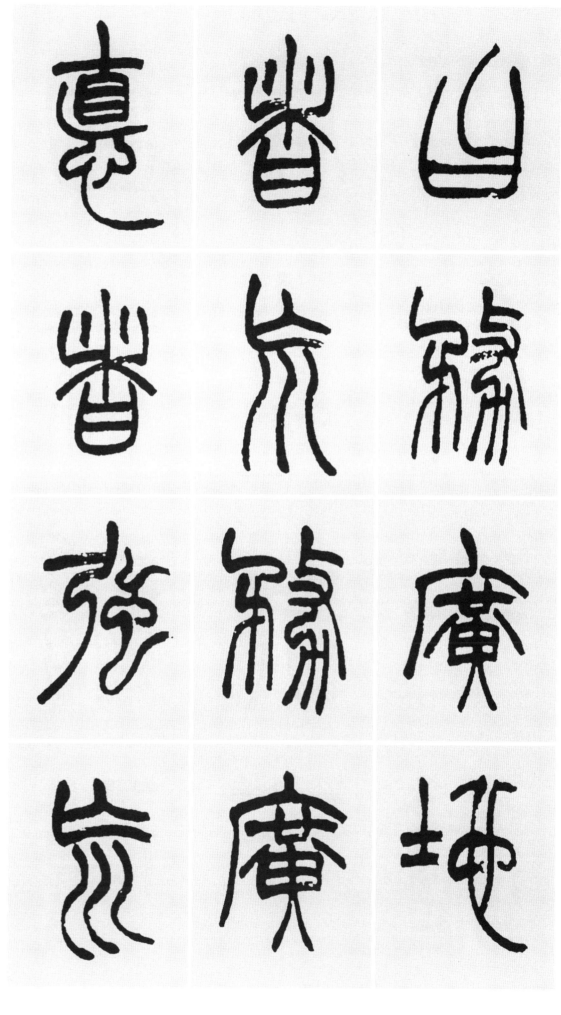

國 나라 국
無 없을 무
善 착할 선
政 정사 정
廣 넓을 광
惠 덕 덕
其 그 기
下 아래 하
正 바를 정
癈 폐할 폐
一 한 일
善 착할 선

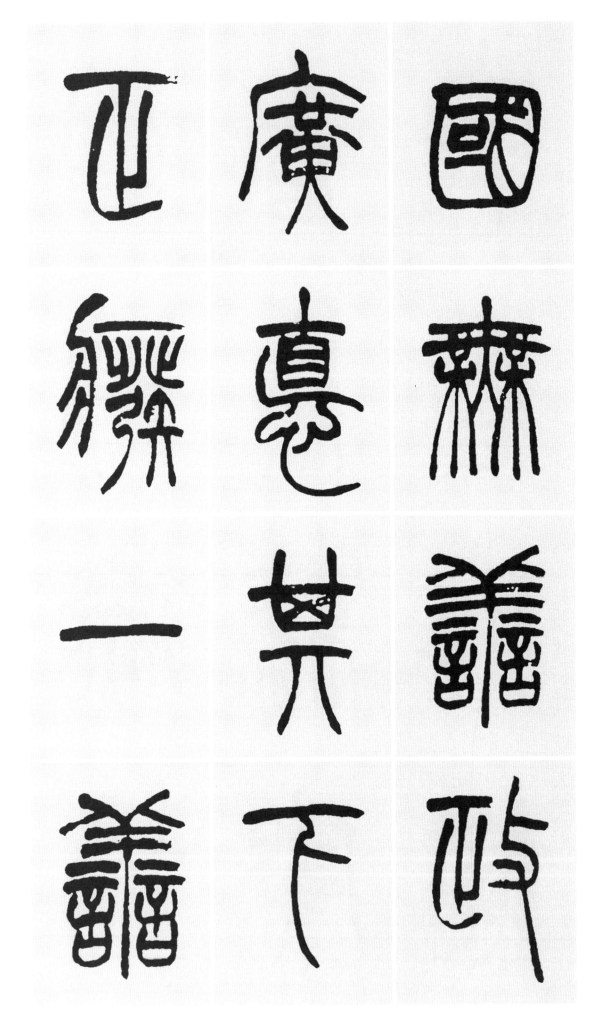

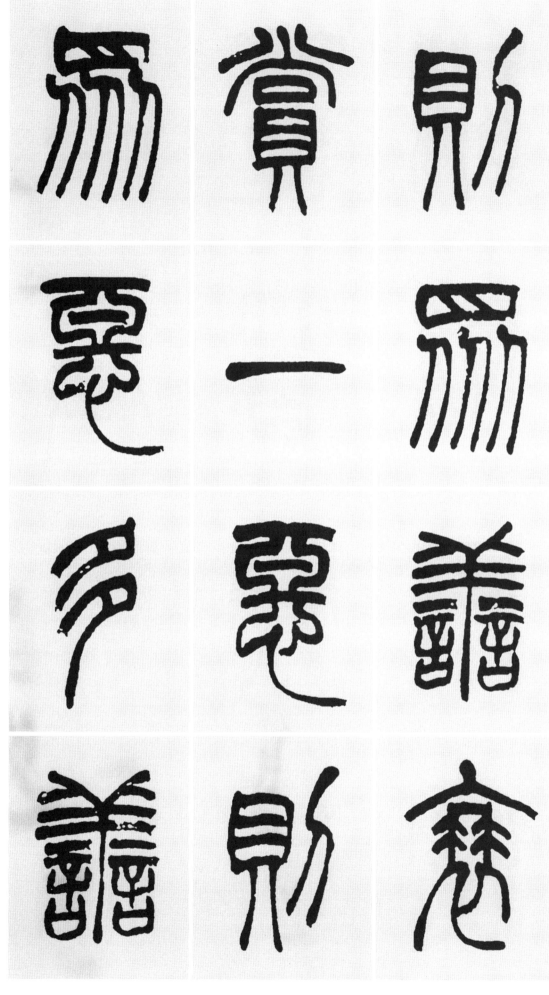

則 곧 즉
衆 무리 중
善 착할 선
衰 쇠할 쇠
賞 상줄 상
一 한 일
惡 나쁠 악
則 곧 즉
衆 무리 중
惡 나쁠 악
多 많을 다
善 착할 선

者 놈 자
得 얻을 득
其 그 기
祐 도울 우
惡 나쁠 악
者 놈 자
受 받을 수
其 그 기
誅 벌줄 주
則 곧 즉
國 나라 국
安 편안할 안

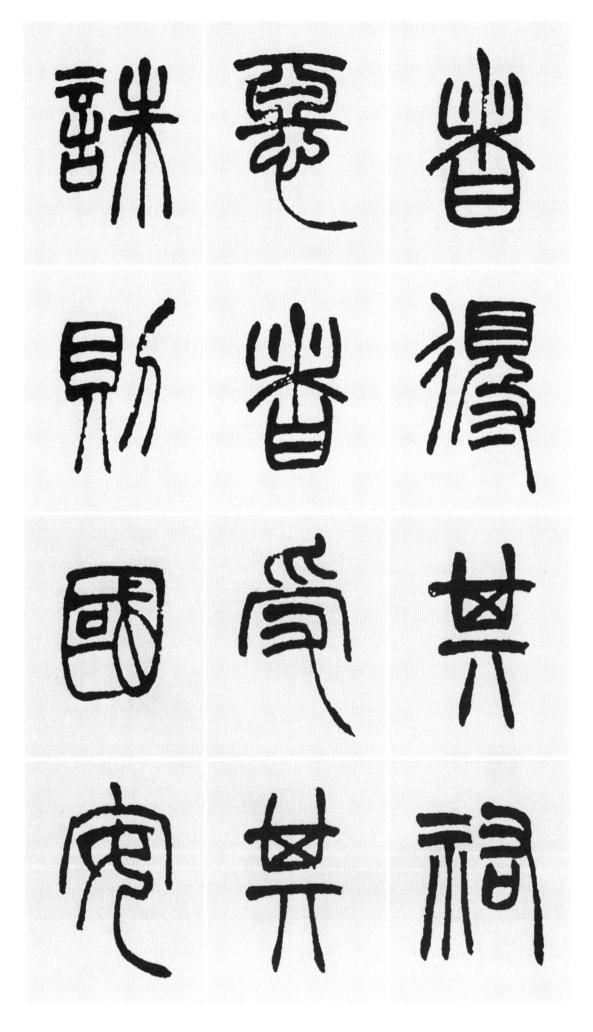

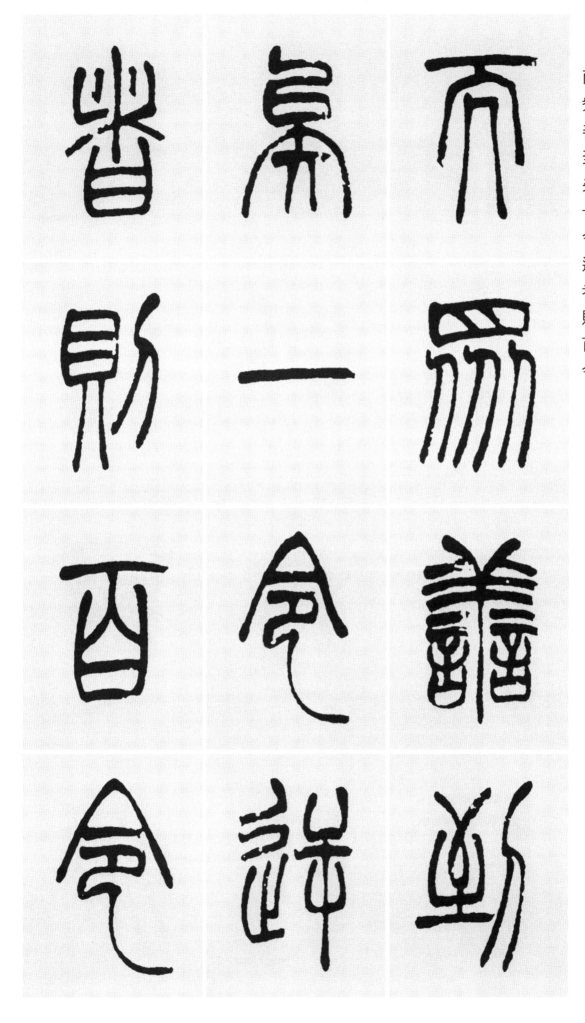

而 말이을 이
衆 무리 중
善 착할 선
到 이를 도
矣 어조사 의
一 한 일
令 명령 령
逆 거스릴 역
者 놈 자
則 곧 즉
百 일백 백
令 명령 령

失 잃을 실
一 한 일
惡 나쁠 악
施 베풀 시
者 놈 자
則 곧 즉
百 일백 백
惡 나쁠 악
結 맺을 결
令 명령 령
施 베풀 시
于 어조사 우

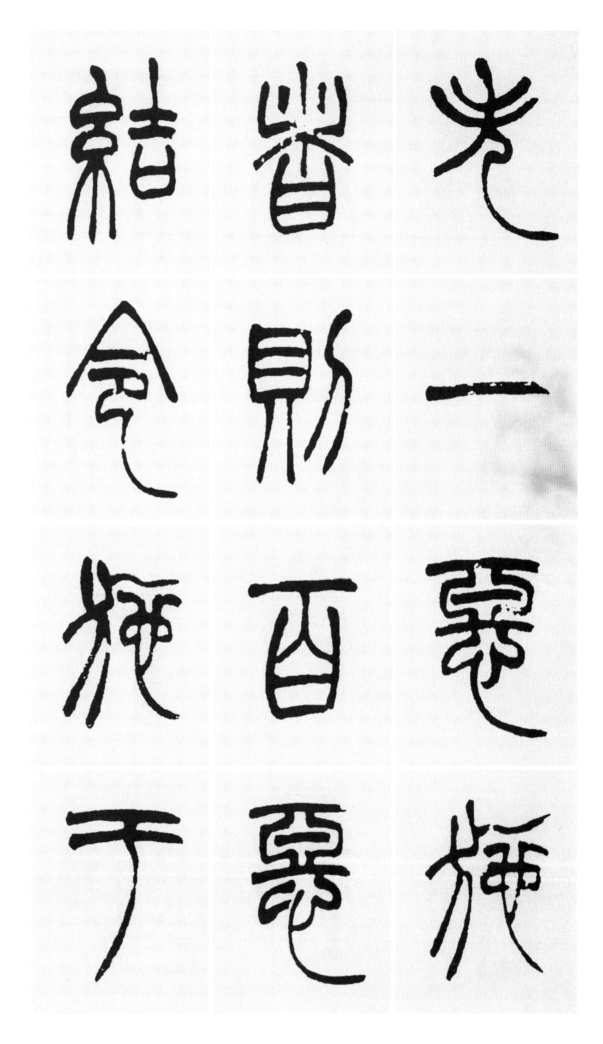

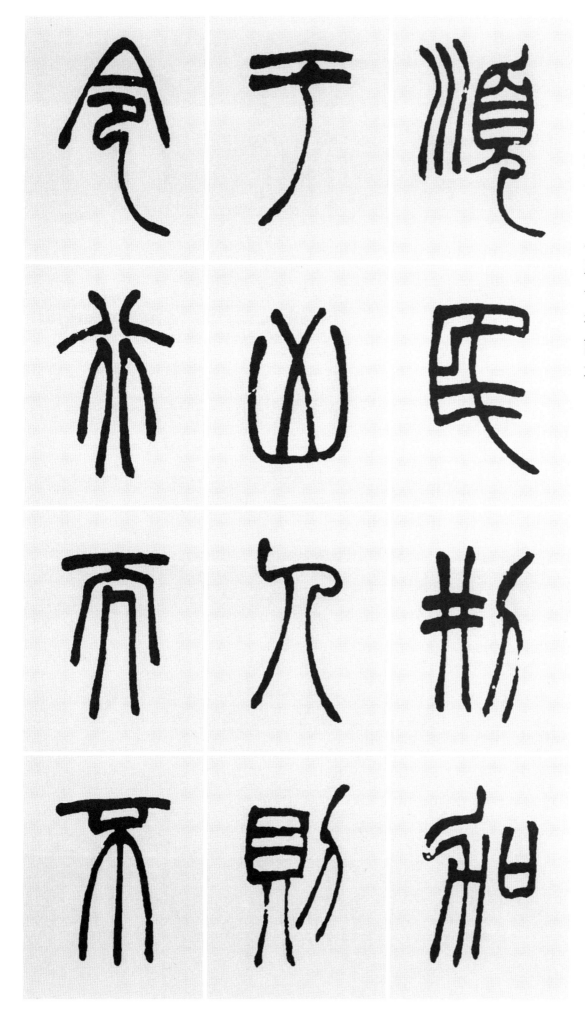

順 순할 순
民 백성 민
刑 벌줄 형
加 더할 가
于 어조사 우
凶 흉할 흉
人 사람 인
則 곧 즉
令 명령 령
行 다닐 행
而 말이을 이
不 아니 불

怨 원망할 원
群 무리 군
下 아래 하
附 붙을 부
親 친할 친
矣 어조사 의
有 있을 유
淸 맑을 청
白 흰백
之 갈 지
識 알 식
者 놈 자

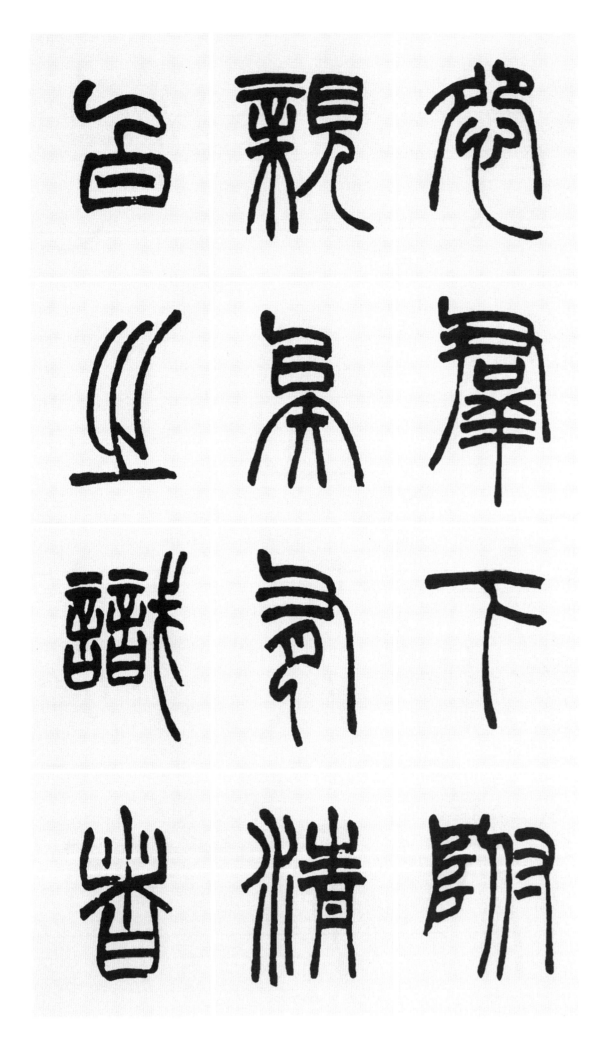

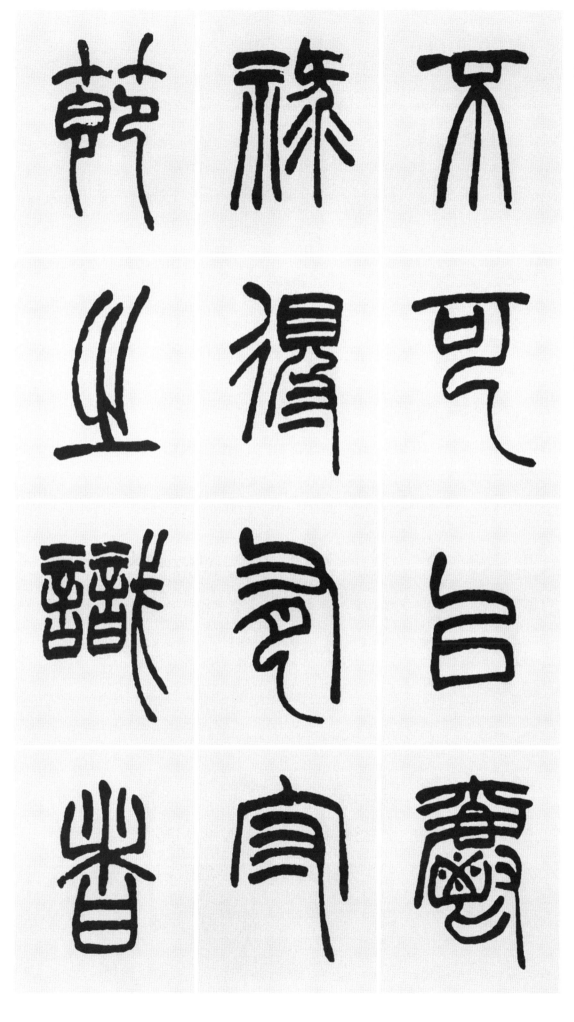

不可以爵祿得有守節之識者

不 아니 불	아니 불
可 가할 가	가할 가
以 써 이	써 이
爵 벼슬 작	벼슬 작
祿 봉록 록	봉록 록
得 얻을 득	얻을 득
有 있을 유	있을 유
守 지킬 수	지킬 수
節 절개 절	절개 절
之 갈 지	갈 지
識 알 식	알 식
者 놈 자	놈 자

不 아니 불
可 가할 가
以 써 이
威 위협할 위
刑 벌줄 형
脅 위협할 협
故 연고 고
明 밝을 명
君 임금 군
求 구할 구
臣 신하 신
必 반드시 필

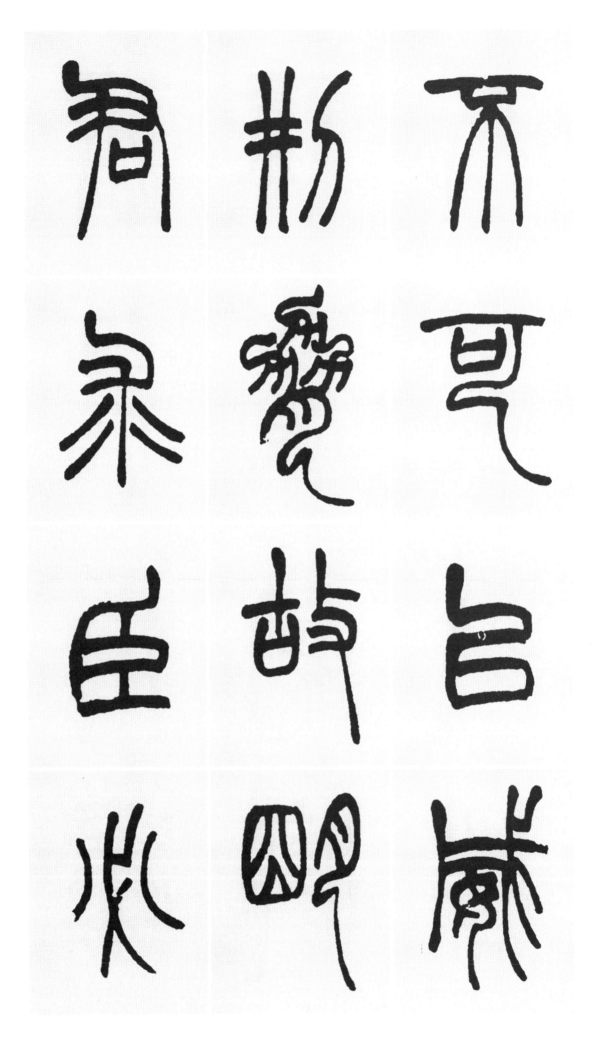

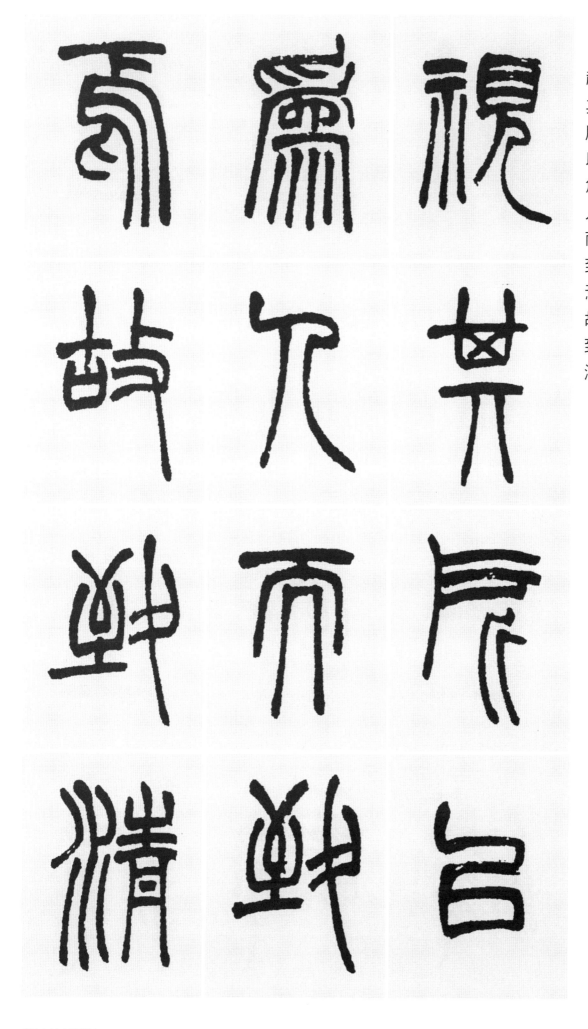

視 볼 시
其 그 기
所 바 소
以 써 이
爲 하 위
人 사람 인
而 말이을 이
致 이를 치
焉 어조사 언
故 연고 고
致 이를 치
淸 맑을 청

白 흰 백
之 갈 지
士 선비 사
脩 닦을 수
其 그 기
禮 예도 례
致 이를 치
守 지킬 수
節 절개 절
之 갈 지
士 선비 사
脩 닦을 수

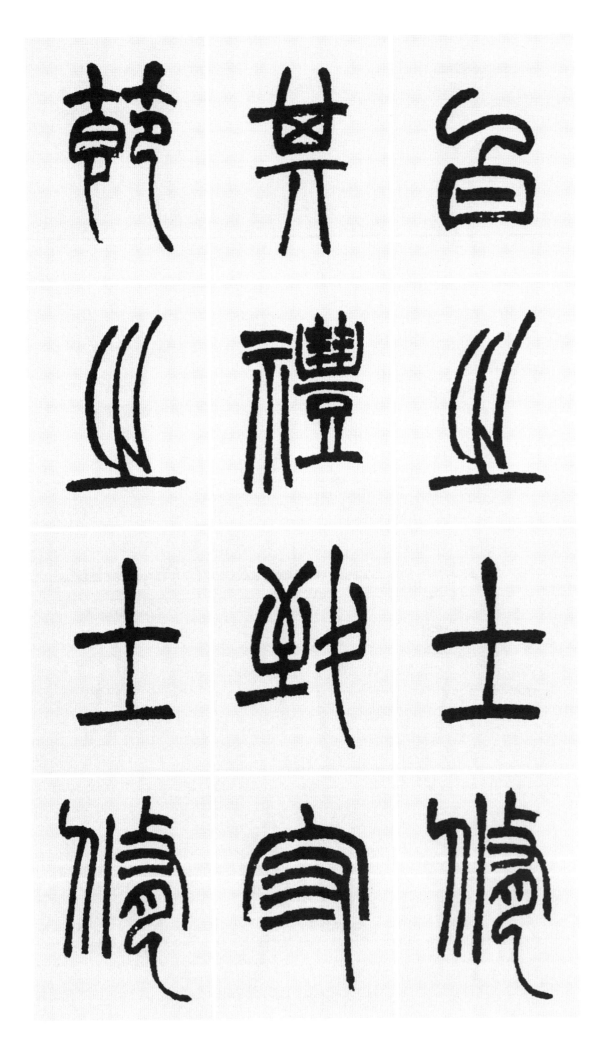

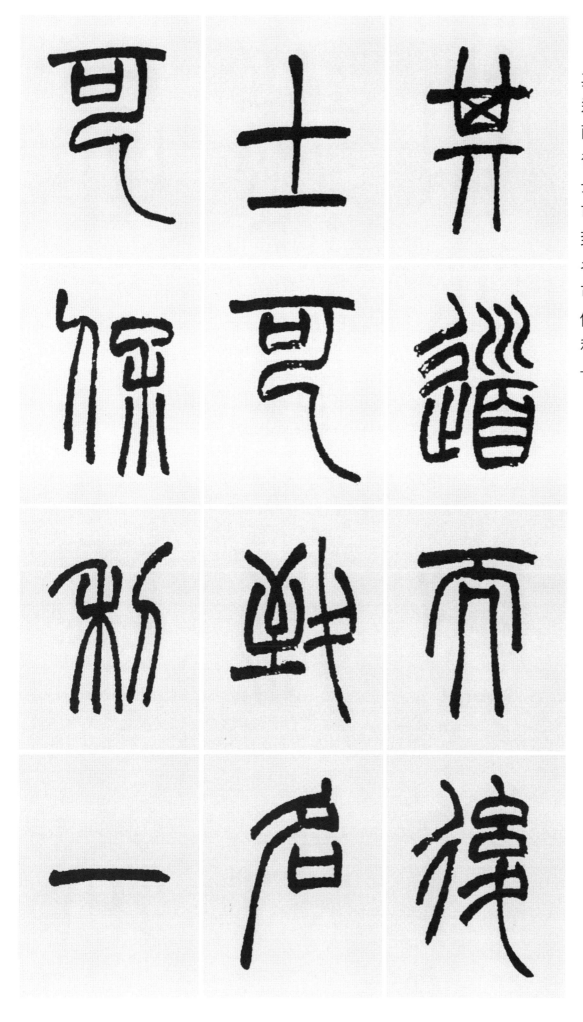

其 그기
道 법도 도
而 말이을 이
後 뒤 후
士 선비 사
可 가할 가
致 이를 치
名 이름 명
可 가할 가
保 지킬 보
利 이로울 리
一 한 일

害 해로울 해
百 일백 백
民 백성 민
去 갈 거
城 재 성
郭 성곽 곽
利 이로울 리
一 한 일
害 해로울 해
萬 일만 만
國 나라 국
乃 이에 내

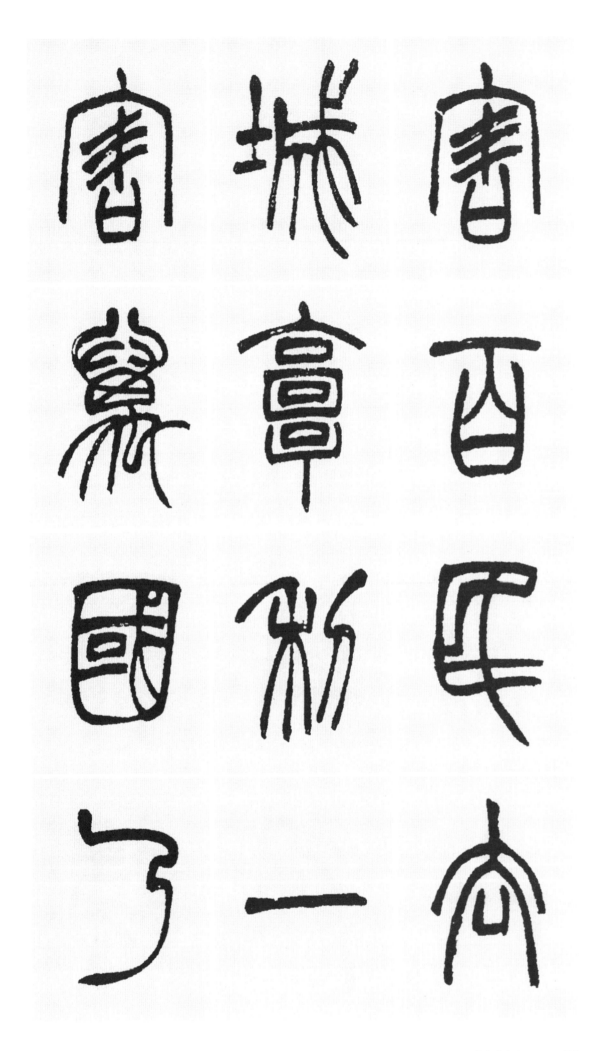

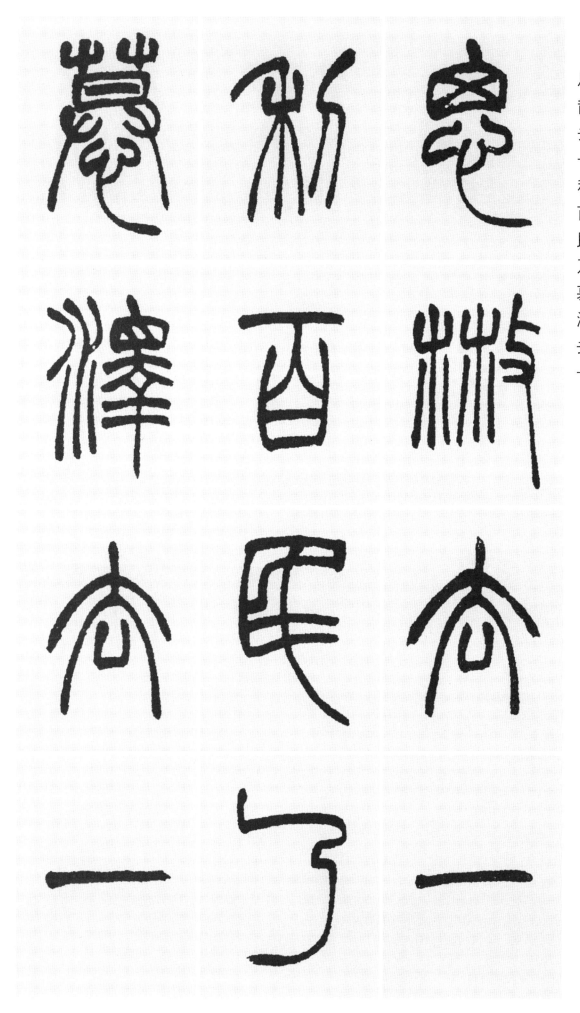

思 생각 사
散 흩어질 산
去 없앨 거
一 한 일
利 이로울 리
百 일백 백
民 백성 민
乃 이에 내
慕 사모할 모
澤 은혜 택
去 없앨 거
一 한 일

利 이로울 리
萬 일만 만
政 정사 정
乃 이에 내
不 아니 불
亂 어지러울 란

群 무리 군
書 글 서
治 다스릴 치
要 중요할 요
引 이끌 인
三 석 삼
略 줄일 략

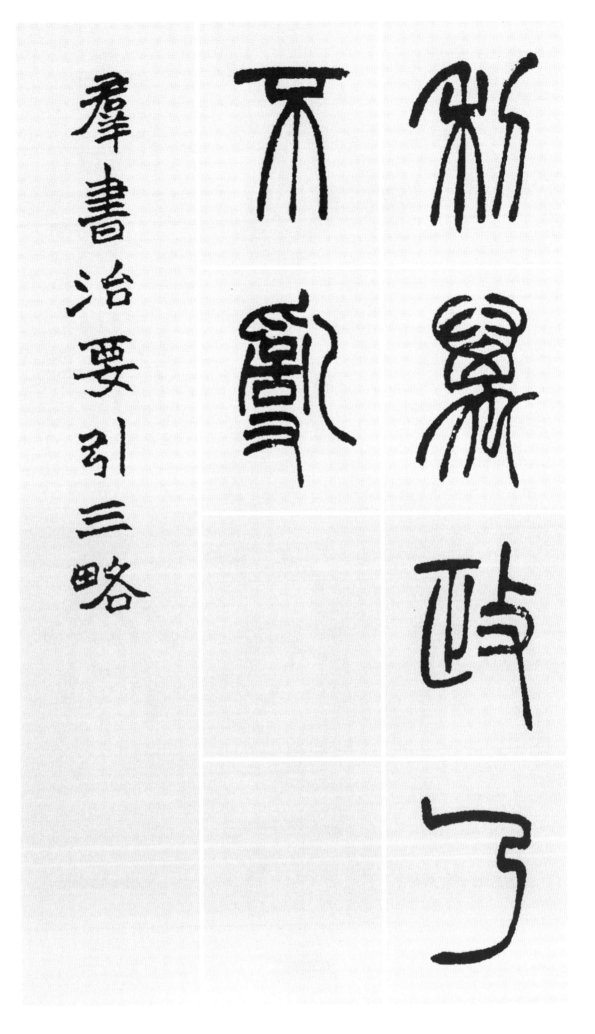

群書治要引三略

捷峯大人 鈞政
光緒四年歲在戊寅趙之謙謹篆

捷 빠를 첩
峯 봉우리 봉
大 큰 대
人 사람 인
鈞 무게 균
政 정사 정
光 빛 광
緒 실마리 서
四 넉 사
年 해 년
歲 해 세
在 있을 재
戊 다섯천간 무
寅 셋째지지 인
趙 성 조
之 갈 지
謙 겸손할 겸
謹 삼가할 근
篆 전자 전

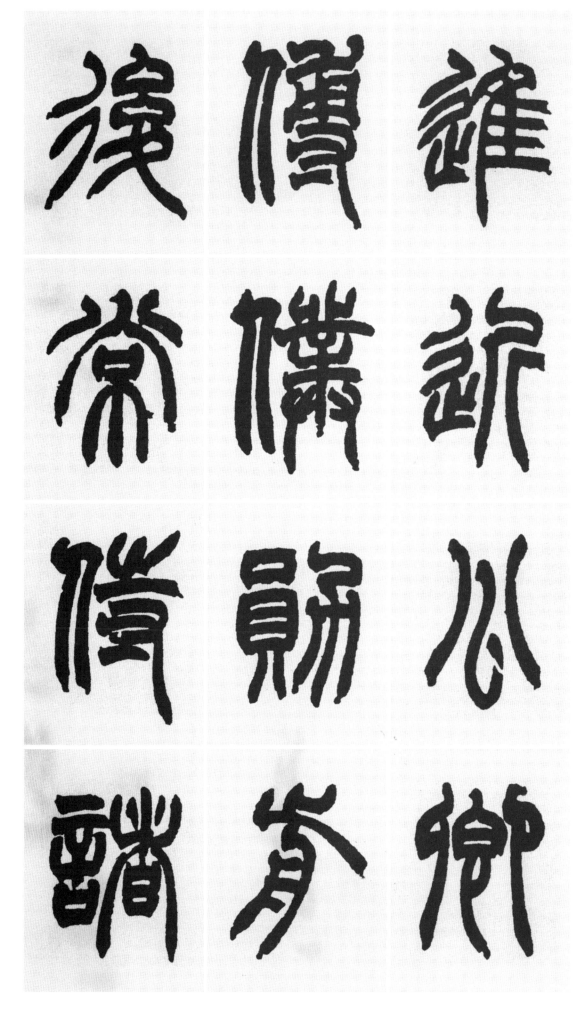

進 나아갈 진
近 가까울 근
公 벼슬 공
卿 벼슬 경
傅 스승 부
僕 벼슬이름 복
勳 공 훈
前 앞 전
後 뒤 후
常 항상 상
侍 모실 시
諸 여러 제

將 장수 장
軍 군사 군
別 다를 별
侯 제후 후
邑 고을 읍
有 있을 유
土 흙 토
臣 신하 신
封 봉작할 봉
積 쌓을 적
學 배울 학
所 바 소

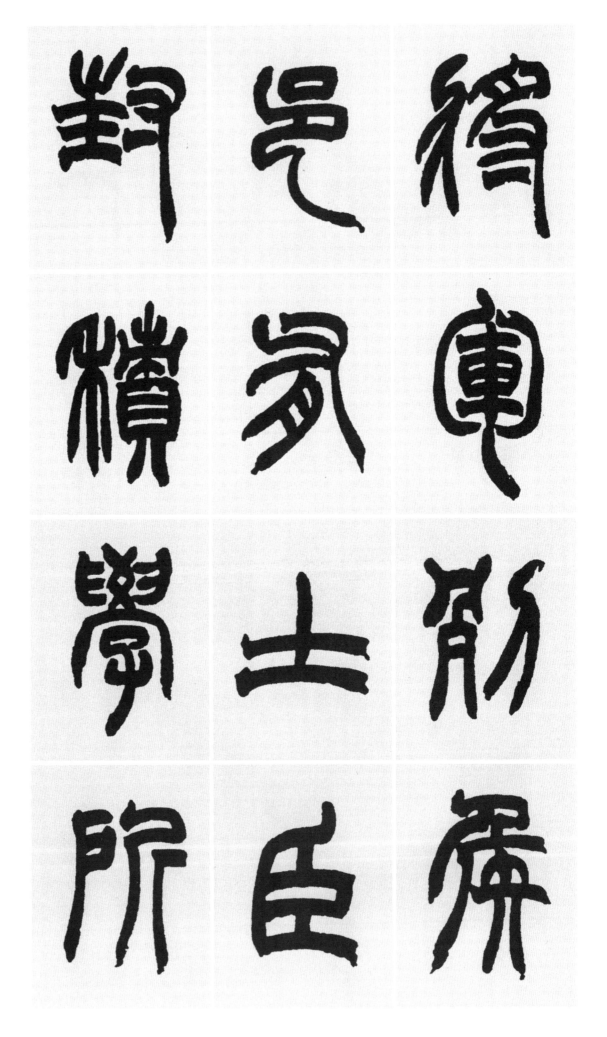

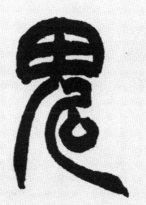

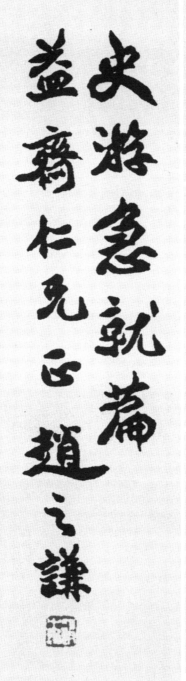

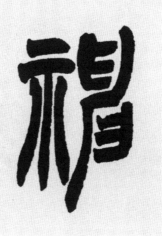

致 이를 치
非 아닐 비
鬼 귀신 귀
神 귀신 신

史 사기 사
游 놀 유
急 급할 급
就 취할 취
篇 책 편

盍 더할 익
齋 집 재
仁 어질 인
兄 맏 형
正 바를 정
趙 성 조
之 갈 지
謙 겸손할 겸

雪炎歸酥岢
回旬農甹歞
回俳旬趆府國
坐土均敧財酯
史游急就篇為
繼蘜三元屬篆
趙之謙

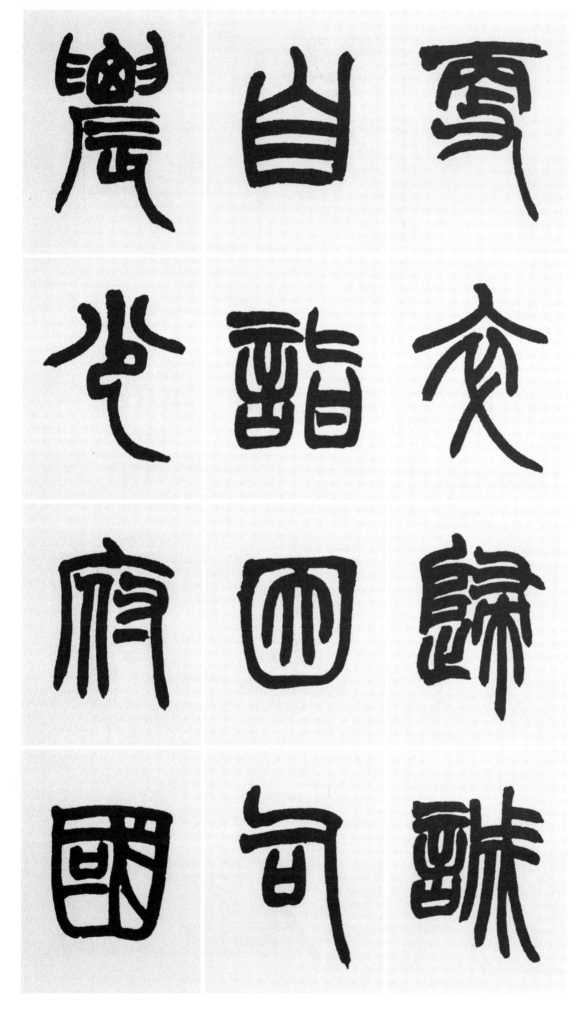

更 다시 경
卒 마칠 졸
歸 돌아갈 귀
誠 정성 성
自 스스로 자
詣 나아갈 예
因 인할 인
司 맡을 사
農 농사 농
少 적을 소
府 부서 부
國 나라 국

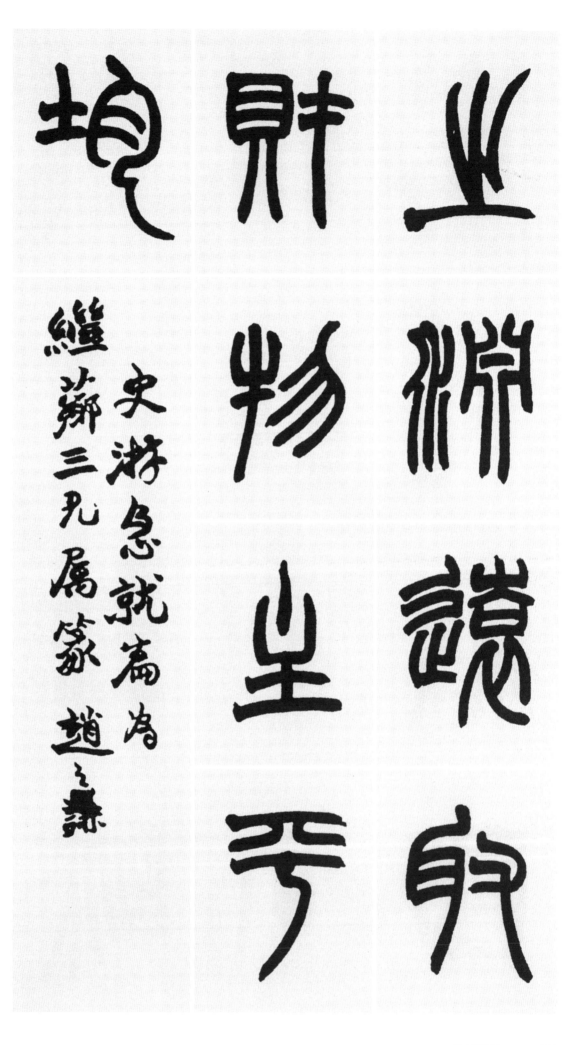

河圖會昌符

漢 나라 한
大 큰 대
興 흥할 흥
之 갈 지
道 법도 도
在 있을 재
九 아홉 구
代 세대 대
之 갈 지
王 임금 왕
封 봉할 봉
于 어조사 우

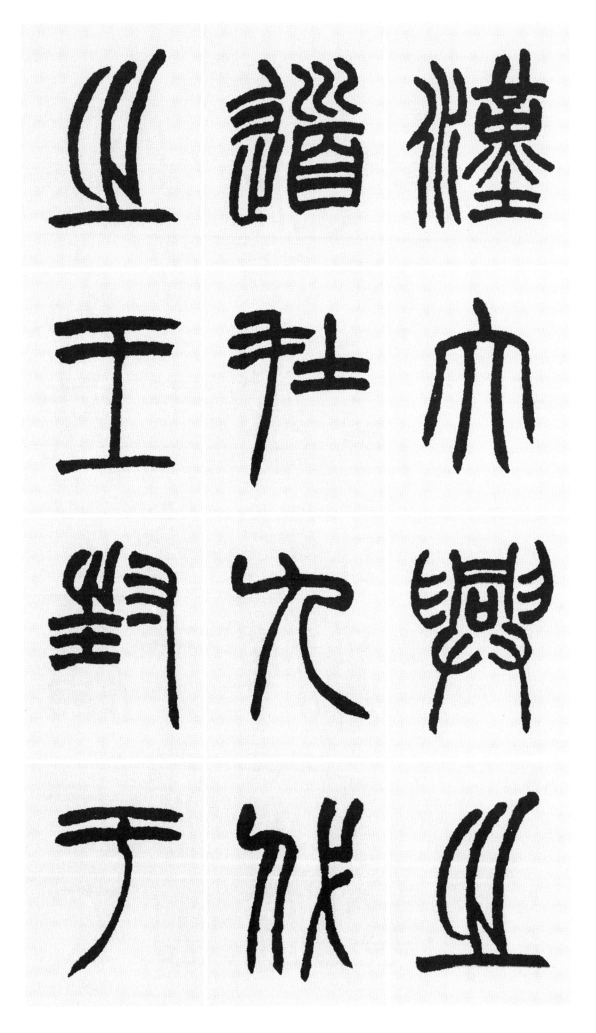

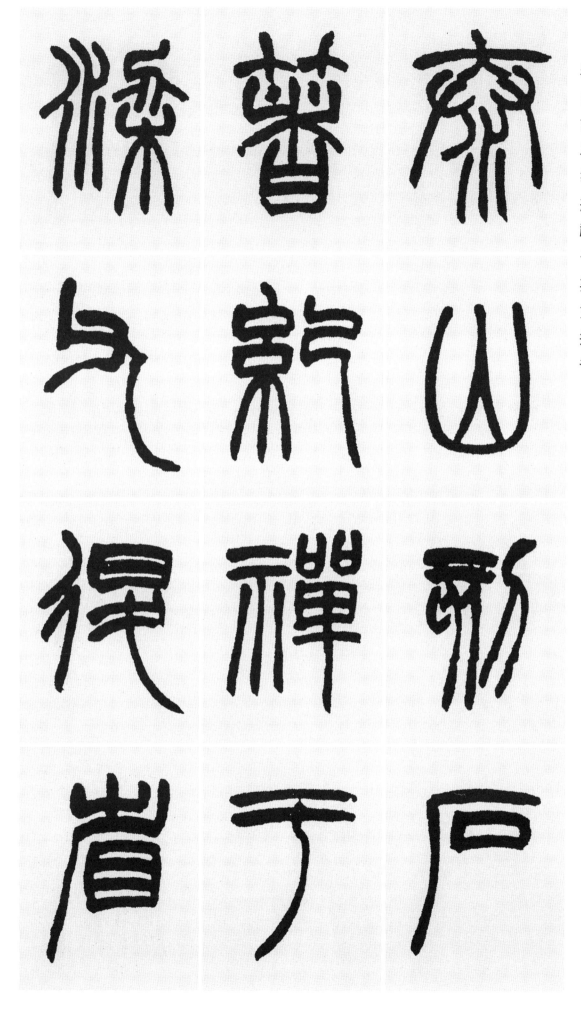

泰 클 태
山 뫼 산
刻 새길 각
石 돌 석
箸 기록할 저
紀 벼리 기
禪 고요할 선
于 어조사 우
梁 들보 량
父 아비 부
退 겸손할 퇴
省 살필 성

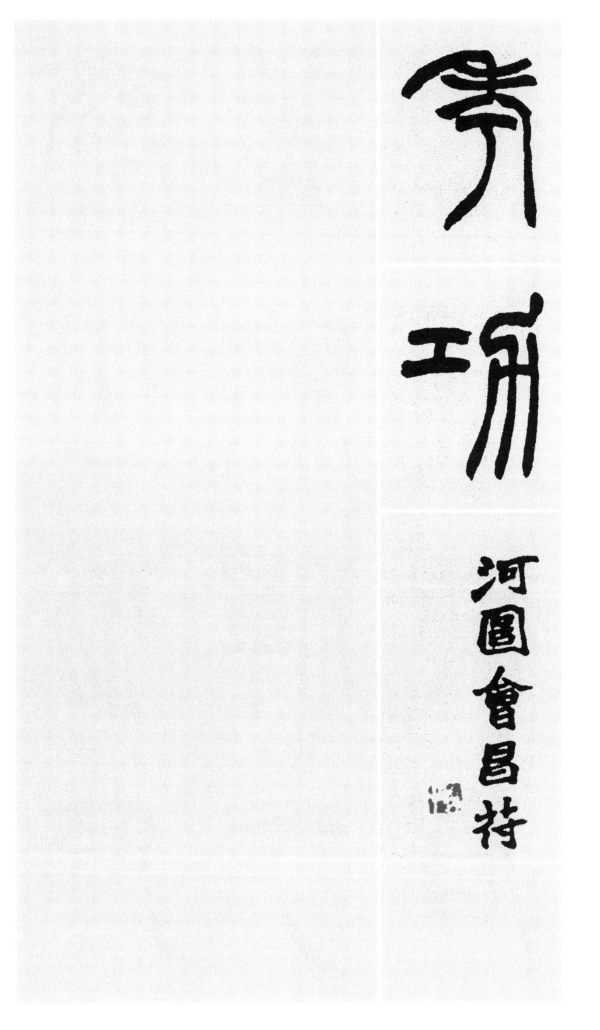

初 처음 초
兼 아우를 겸
天 하늘 천
下 아래 하
改 고칠 개
諸 여러 제
侯 제후 후
爲 하 위
郡 고을 군
縣 고을 현
一 한 일
法 법 법

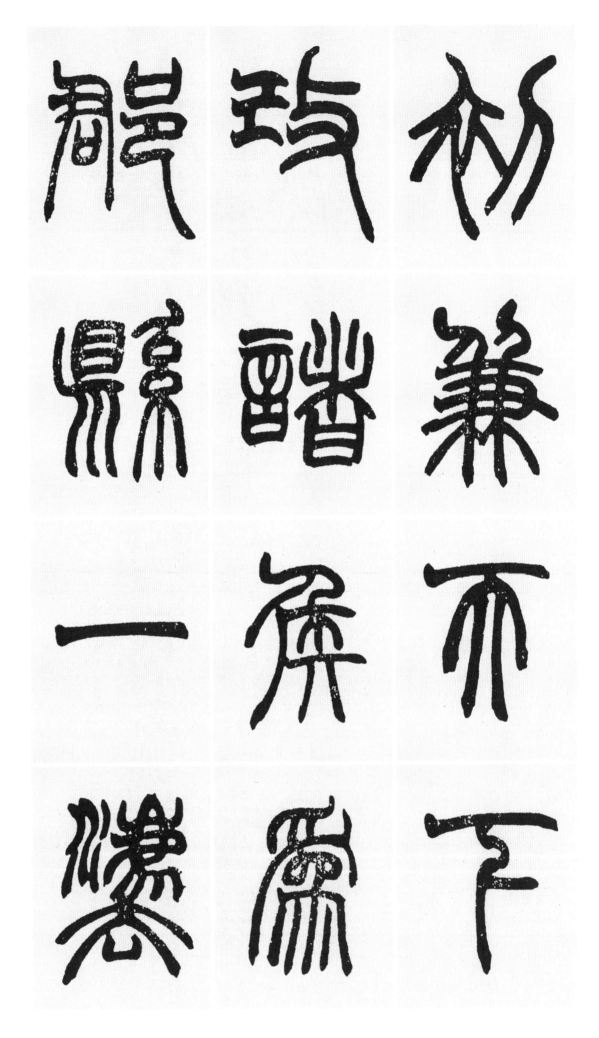

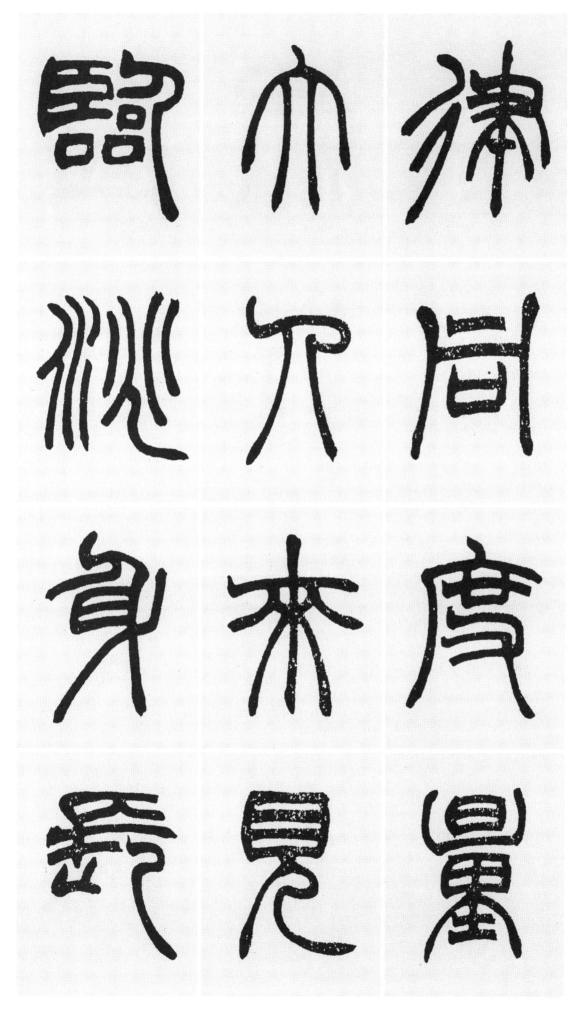

律 법률 률
同 같을 동
度 정도 도
量 헤아릴 량
大 큰 대
人 사람 인
來 올 래
見 드러날 현
臨 임할 림
洮 손씻을 조
身 몸 신
長 길이 장

五 다섯 오
丈 길이 장
足 발 족
六 여섯 륙
尺 자 척

金 쇠 금
人 사람 인
銘 새길 명

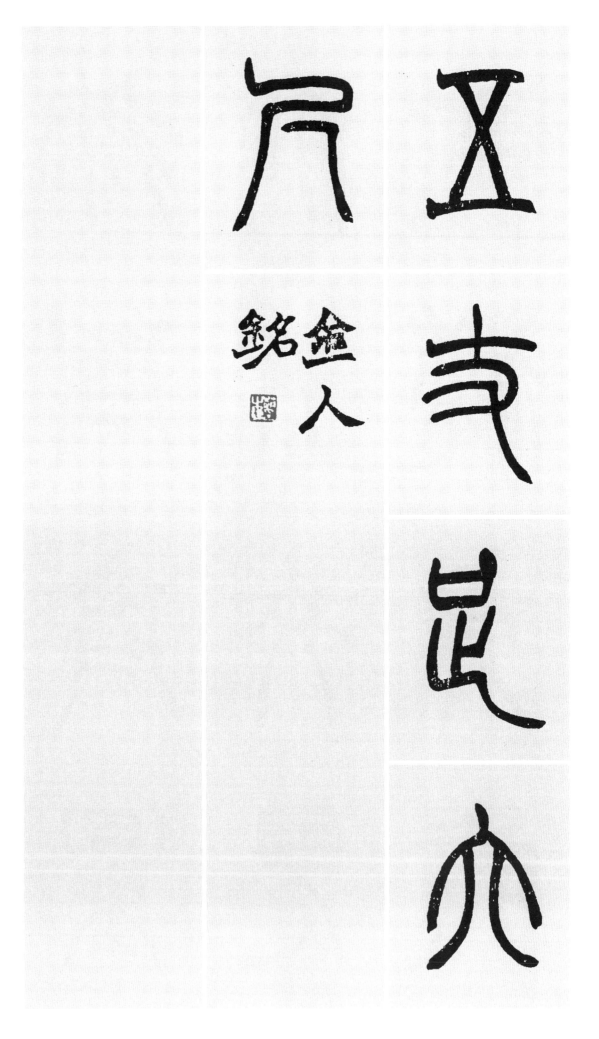

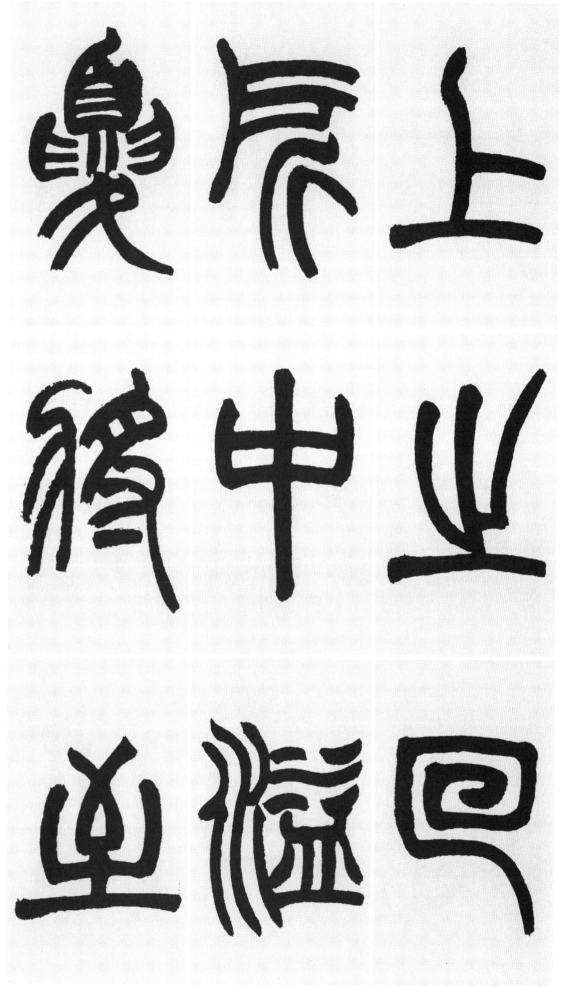

13. 鐃歌

〈上之回〉

上 위 상
之 갈 지
回 돌 회
所 바 소
中 가운데 중
溢 물넘칠 일
夏 여름 하
將 나아갈 장
至 이를 지

行 갈 행
將 나아갈 장
北 북녘 북
以 써 이
承 이을 승
甘 달 감
泉 샘 천
宮 집 궁
寒 찰 한

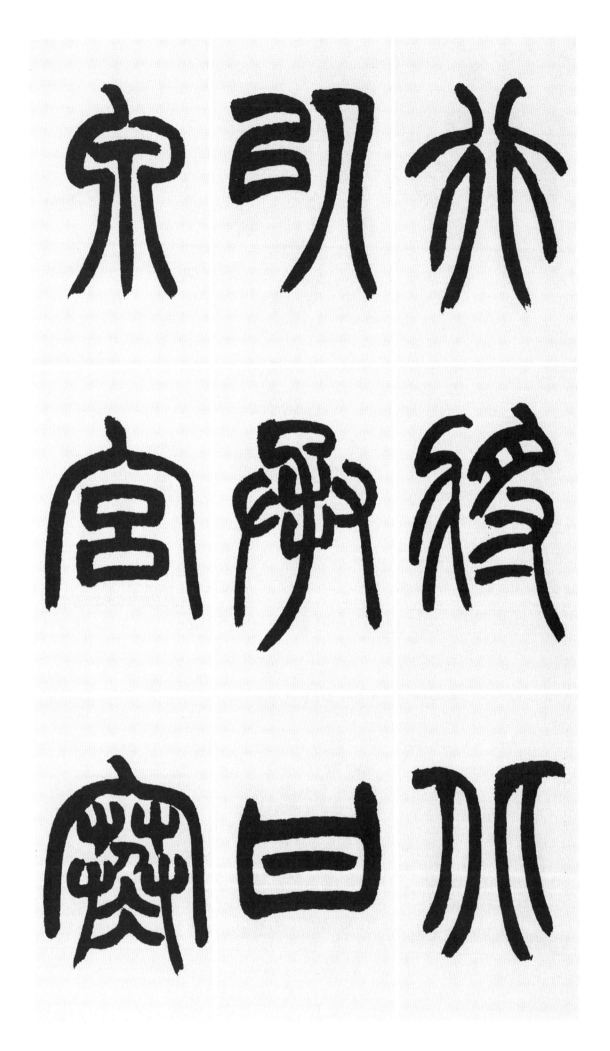

暑 더울 서
德 큰 덕
游 놀 유
石 돌 석
關 관문 관
望 바랄 망
諸 여러 제
國 나라 국
月 달 월

支 지탱할 지
臣 신하 신
匈 오랑캐 흉
奴 종 노
服 복종할 복
令 하여금 령
從 따를 종
百 일백 백
官 벼슬 관

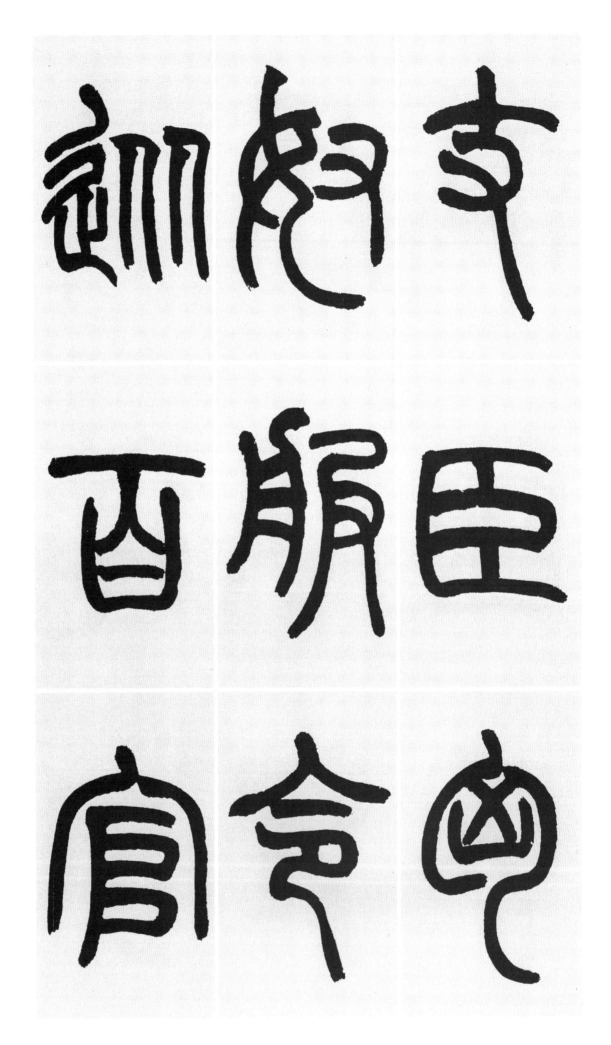

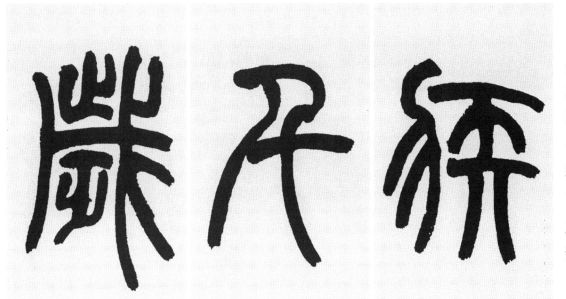

疾 빠를 질
驅 몰 구
馳 내달릴 치
千 일천 천
秋 가을 추
萬 일만 만
歲 해 세
樂 즐거울 락
無 없을 무

極 다할 극

〈上陵〉
上 윗 상
陵 능 릉
何 어찌 하
美 아름다울 미
美 아름다울 미
下 아래 하
津 나루 진
風 바람 풍

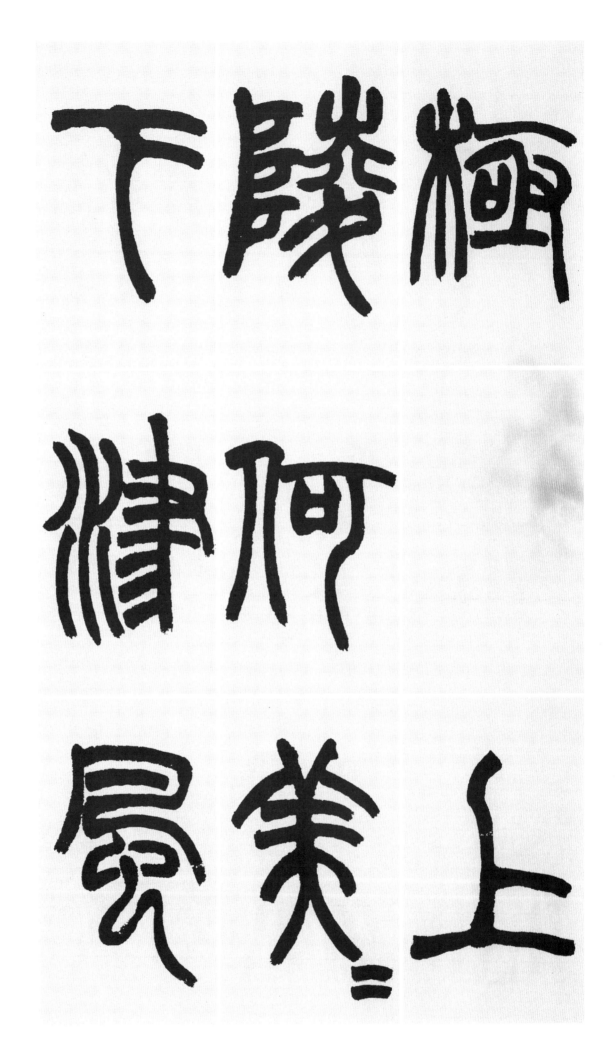

以 써 이
寒 찰 한
問 물을 문
客 손 객
何 어찌 하
從 따를 종
來 올 래
言 말씀 언
從 따를 종

水 물수
中 가운데 중
央 가운데 앙
桂 계수나무 계
樹 나무 수
爲 하 위
君 임금 군
船 배 선
靑 푸를 청

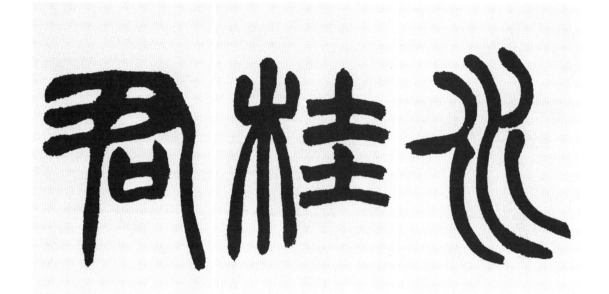

黄 누를 황
金 쇠 금
錯 섞일 착
其 그 기
閒 사이 간
滄 큰바다 창
海 바다 해
之 갈 지
雀 참새 작

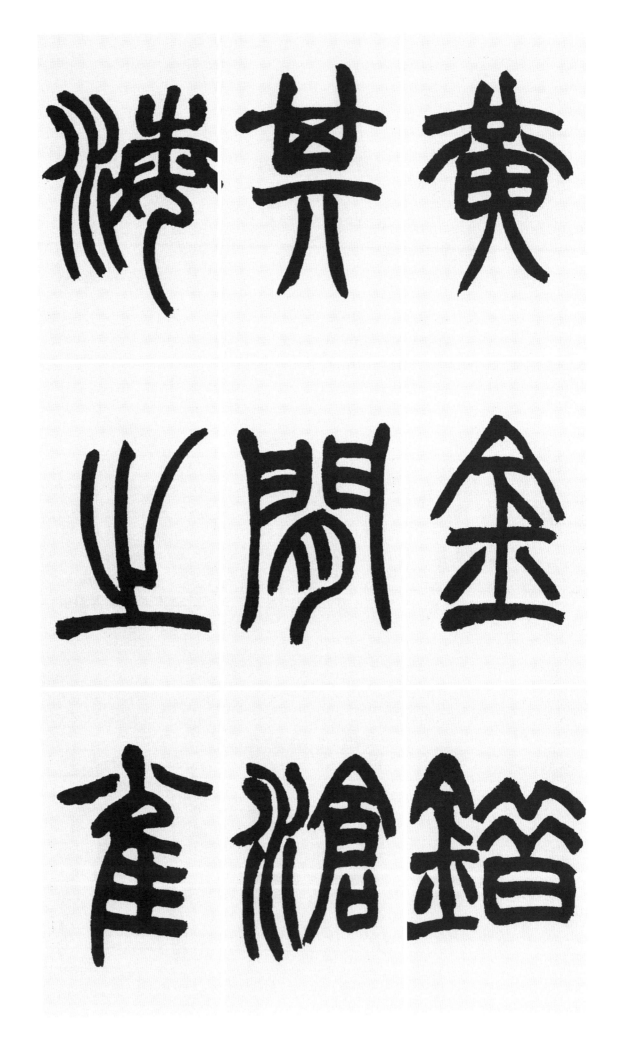

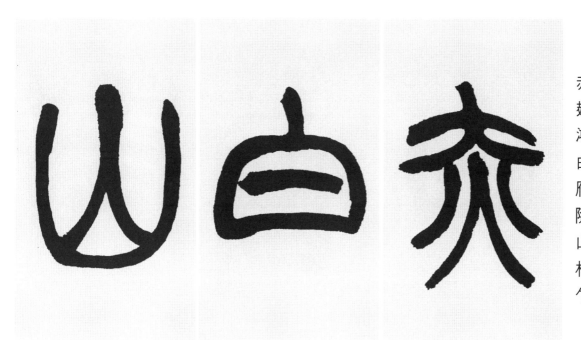

赤 붉을 적
翅 날개 시
鴻 큰기러기 홍
白 흰 백
雁 기러기 안
隨 따를 수
山 뫼 산
林 수풀 림
乍 잠깐 사

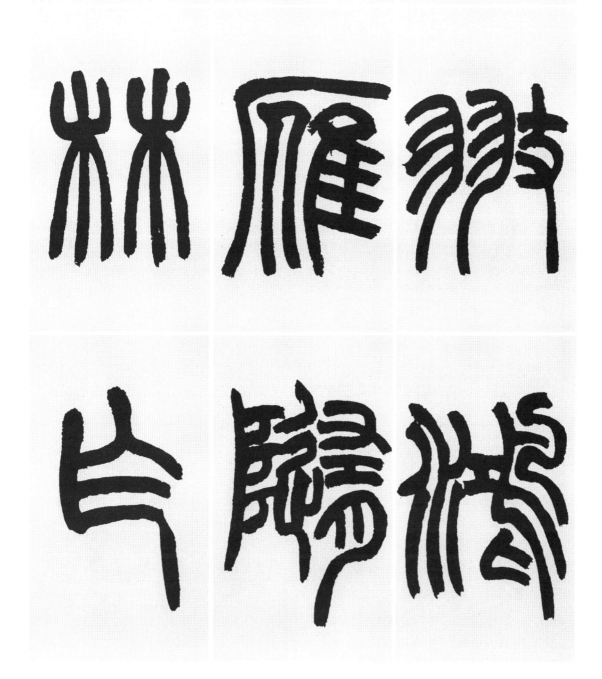

開 열 개
乍 잠깐 사
合 합할 합
曾 일찍 증
不 아닐 부
知 알 지
日 해 일
月 달 월
明 밝을 명

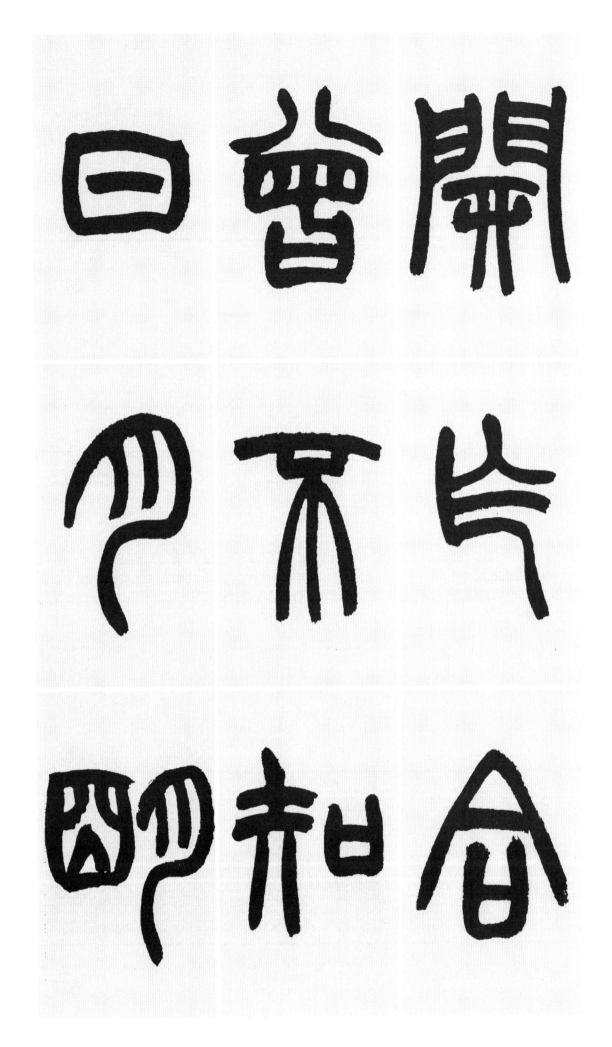

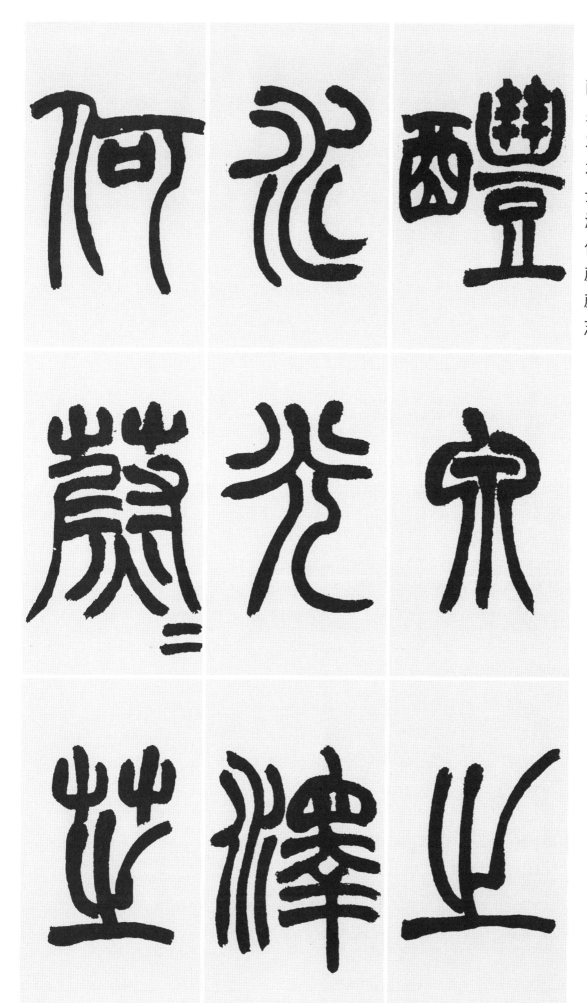

醴 단술 례
泉 샘 천
之 갈 지
水 물 수
光 빛 광
澤 은택 택
何 어찌 하
蔚 무성할 울
蔚 무성할 울
芝 지초 지

爲　하위
車　수레거
龍　용룡
爲　하위
馬　말마
覽　볼람
敖　놀오
游　놀유
四　넉사

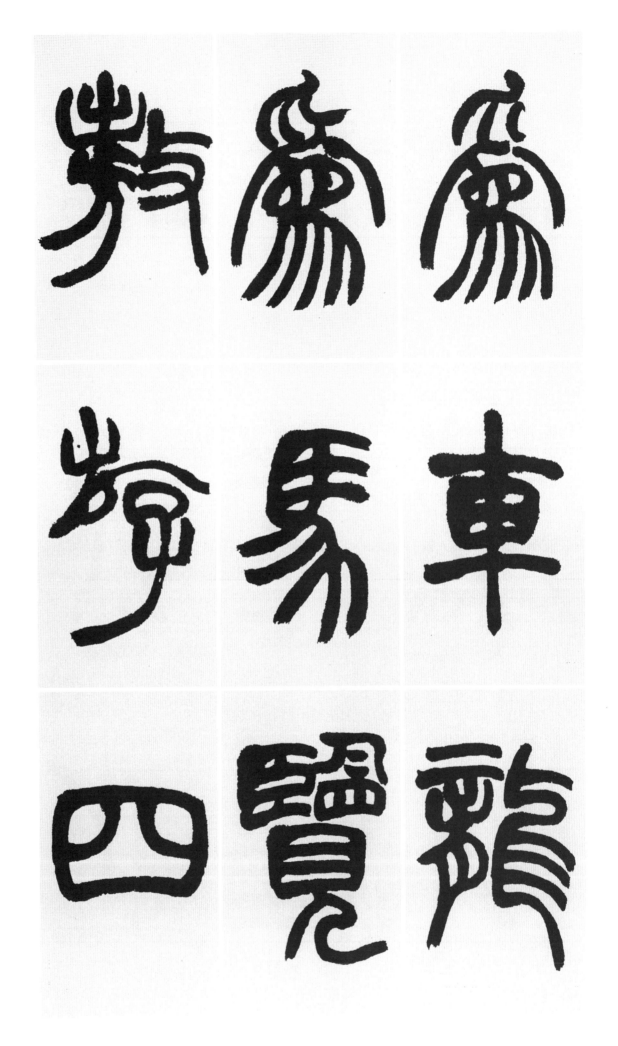

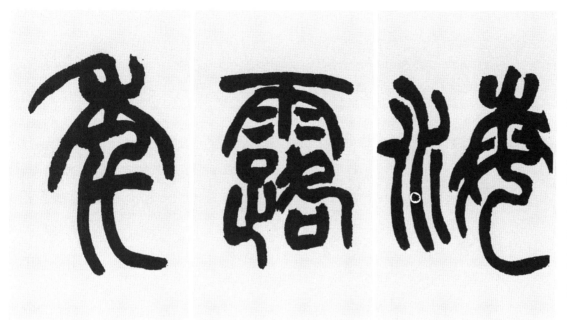

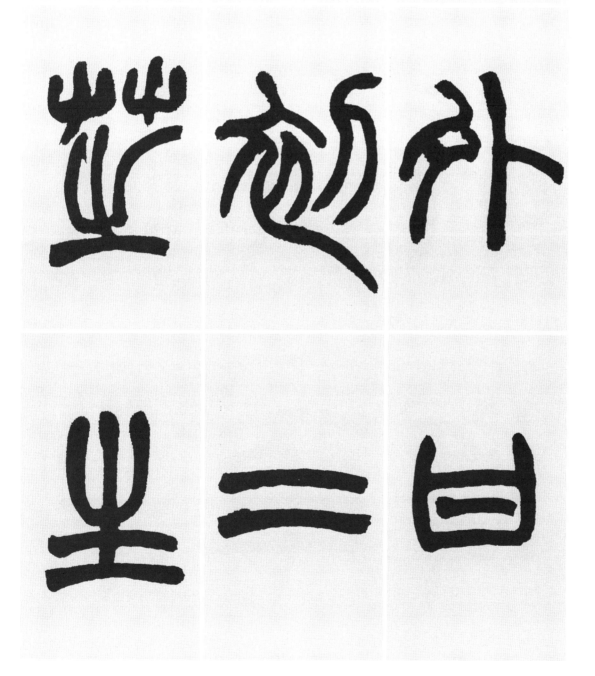

海 바다 해
外 바깥 외
甘 달 감
露 이슬 로
初 처음 초
二 둘 이
年 해 년
芝 지초 지
生 날 생

銅 동 동
池 못 지
中 가운데 중
僊 신선 선
人 사람 인
下 아래 하
來 올 래
飲 마실 음
延 이끌 연

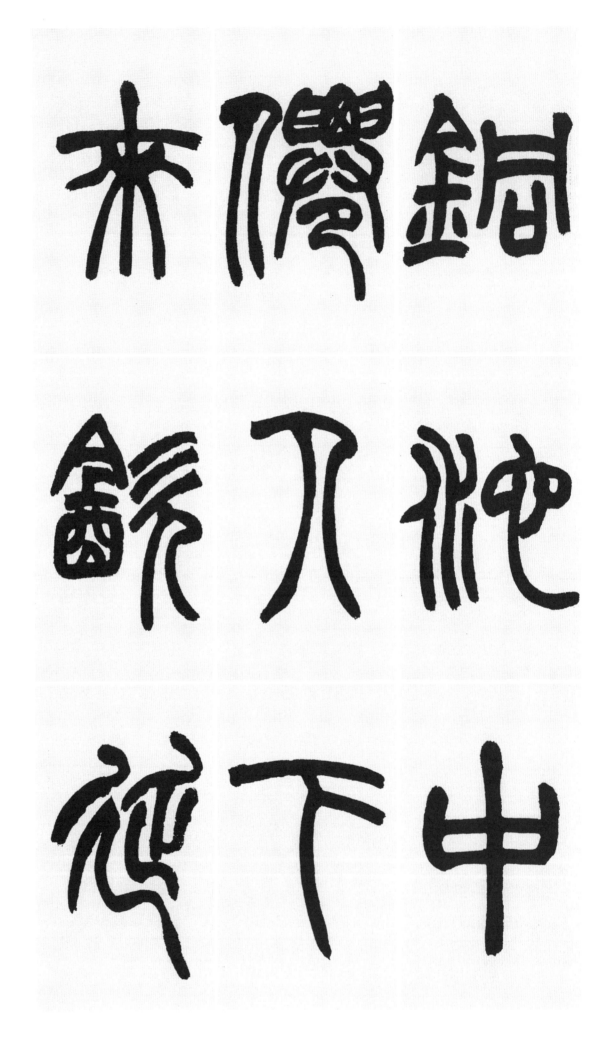

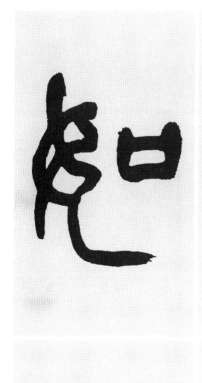 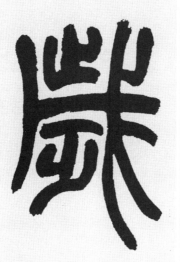 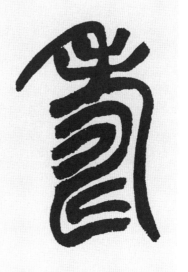

壽 목숨 수
千 일천 천
萬 일만 만
歲 해 세

〈遠如期〉

遠 멀 원
如 같을 여
期 기약할 기
益 더할 익

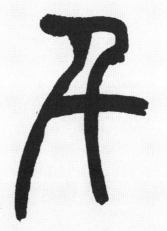

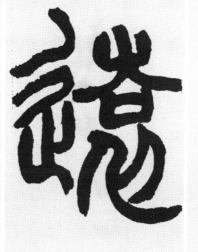

如 같을 여
壽 목숨 수
處 곳 처
天 하늘 천
左 왼 좌
側 곁 측
大 큰 대
樂 즐거울 락
萬 일만 만
歲 해 세
※글자 누락됨.

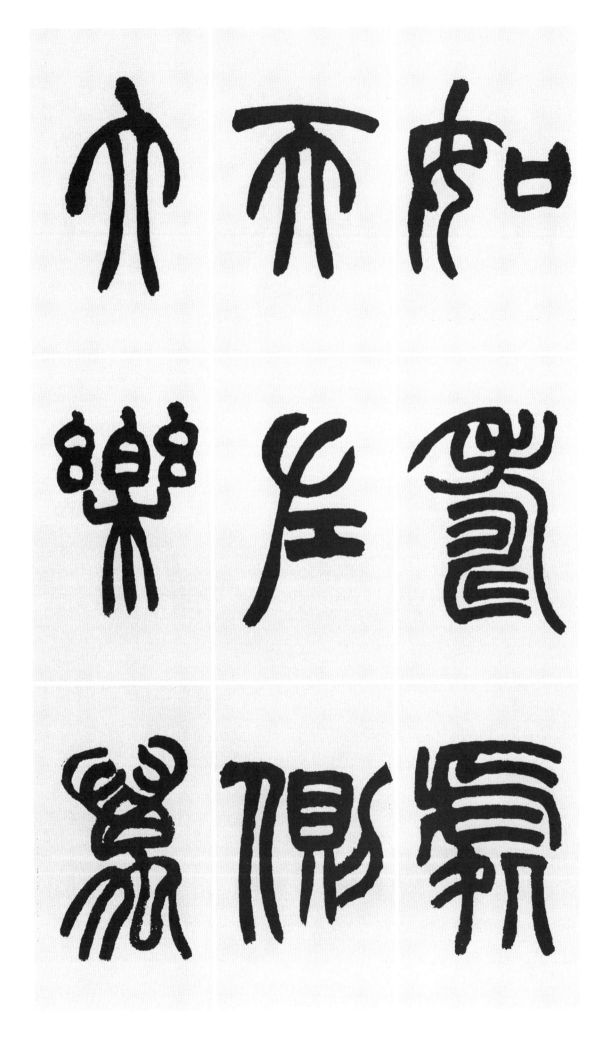

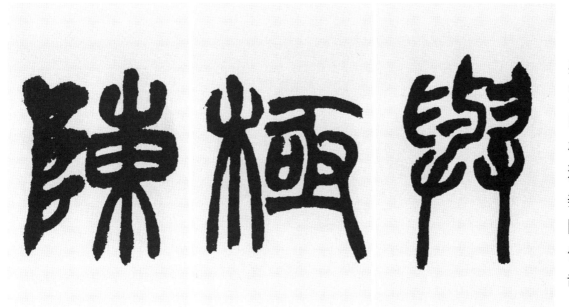

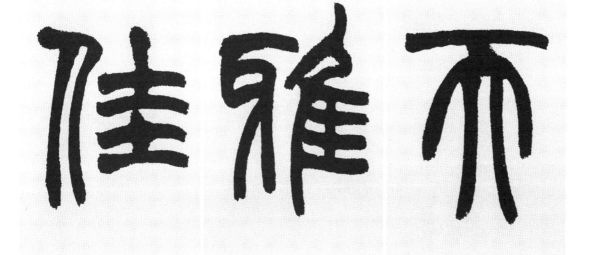

與 더불 여
天 하늘 천
無 없을 무
極 다할 극
雅 고울 아
樂 소리 악
陳 펼 진
佳 아름다울 가
哉 어조사 재

紛 어지러울 분
單 오랑캐임금 선
于 갈 우
自 스스로 자
歸 돌아갈 귀
動 움직일 동
如 같을 여
驚 놀랄 경
心 마음 심

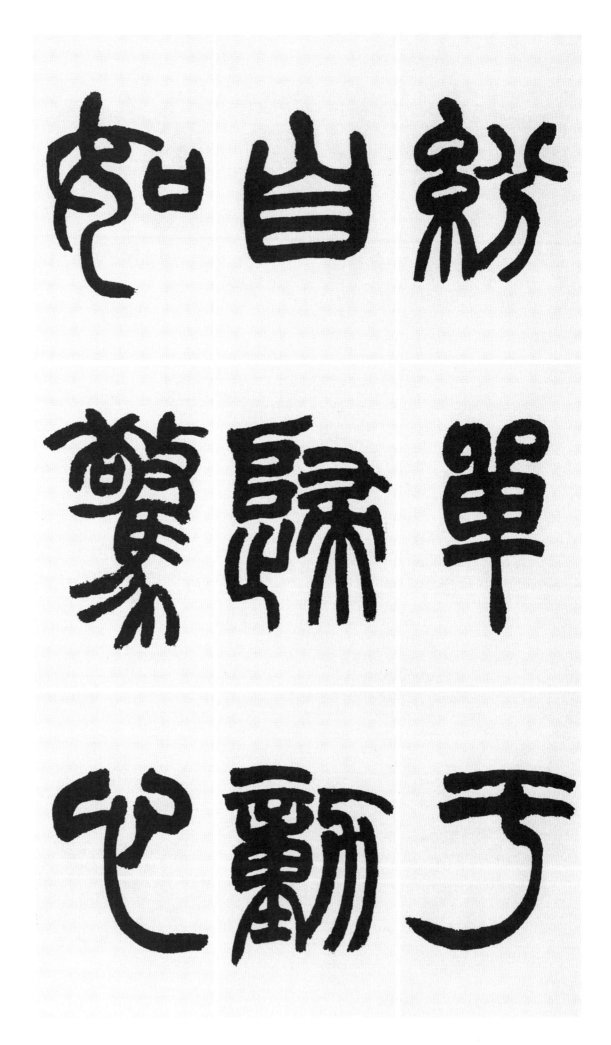

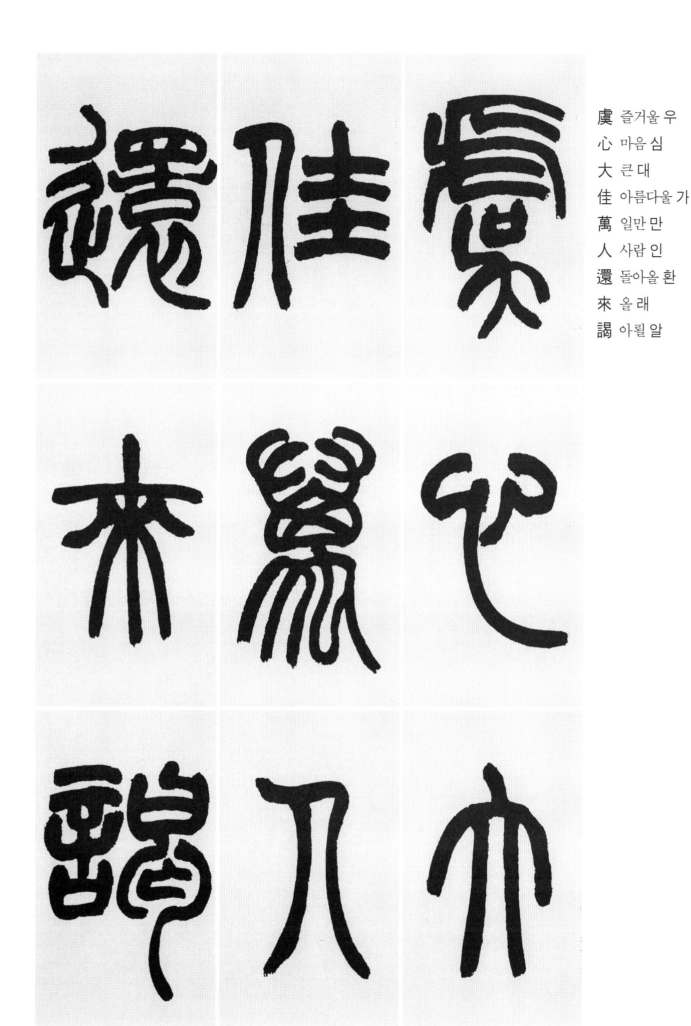

虞 즐거울 우
心 마음 심
大 큰 대
佳 아름다울 가
萬 일만 만
人 사람 인
還 돌아올 환
來 올 래
謁 아뢸 알

者 놈 자
引 끌 인
鄕 시골 향
殿 대궐 전
陳 펼칠 진
累 쌓일 루
世 세상 세
未 아닐 미
嘗 맛볼 상

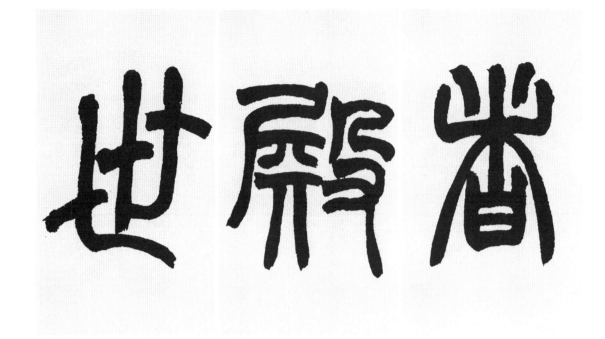

聞 들을 문
之 그것 지
曾 거듭 증
壽 목숨 수
萬 일만 만
歲 해 세
亦 또 역
誠 정성 성
哉 어조사 재

漢 나라 한
鐃 징 요
歌 노래 가
三 석 삼
章 글 장

同治甲子六月爲逐生
書篆法非以此爲正宗
惟比種可悟四體書合
處宜默會之無悶

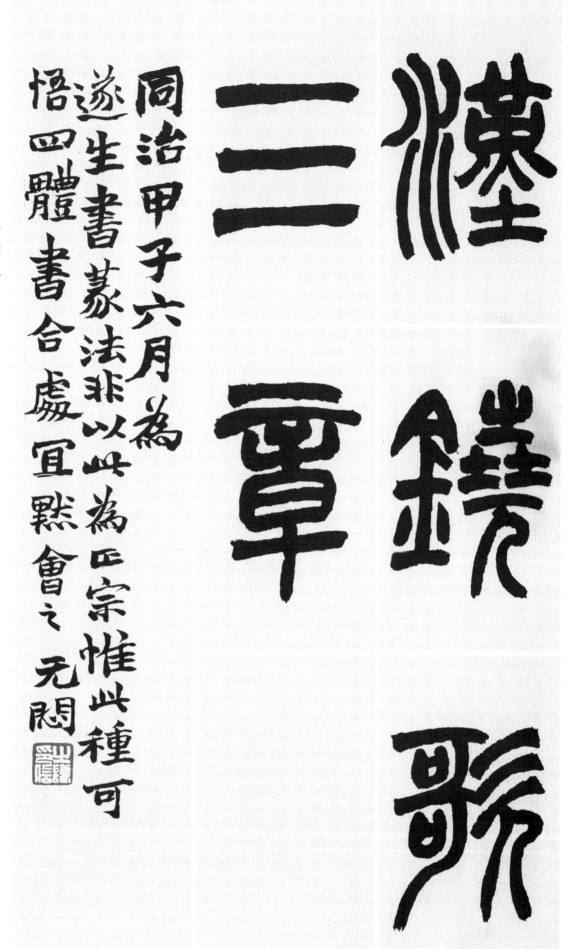

同治甲子六月爲逐生書篆法非以此爲正宗惟此種可悟四體書合處宜默會之 无悶

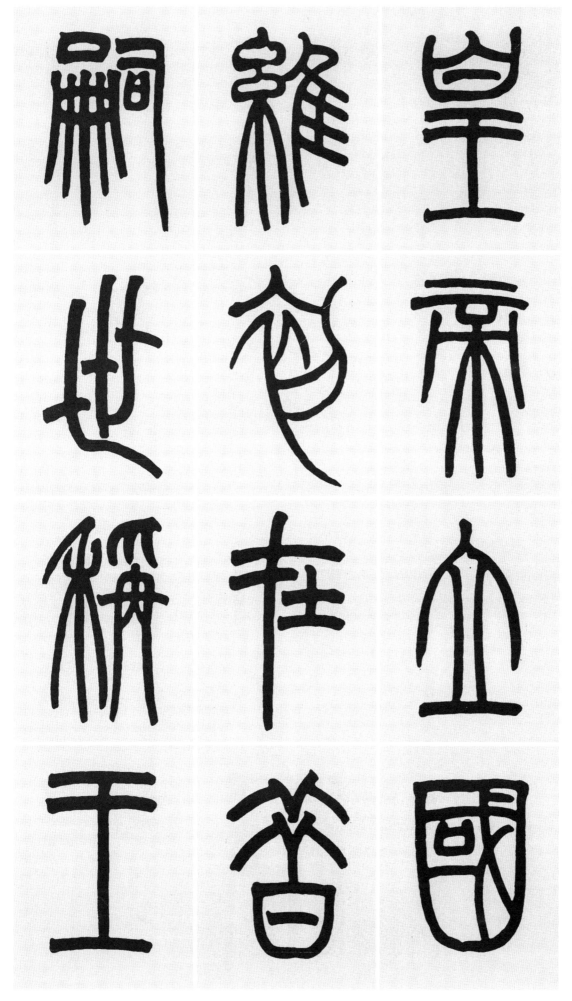

14. 繹山刻石 臨書

皇 임금 황
帝 임금 제
立 설립
國 나라 국

維 맬 유
初 처음 초
在 있을 재
昔 옛 석

嗣 이을 사
世 대 세
稱 칭할 칭
王 임금 왕

討 토벌할 토
伐 칠 벌
亂 어지러울 란
逆 거스릴 역

威 위엄 위
動 움직일 동
四 넉 사
極 끝 극

武 호반 무
義 옳을 의
直 곧을 직
方 모 방

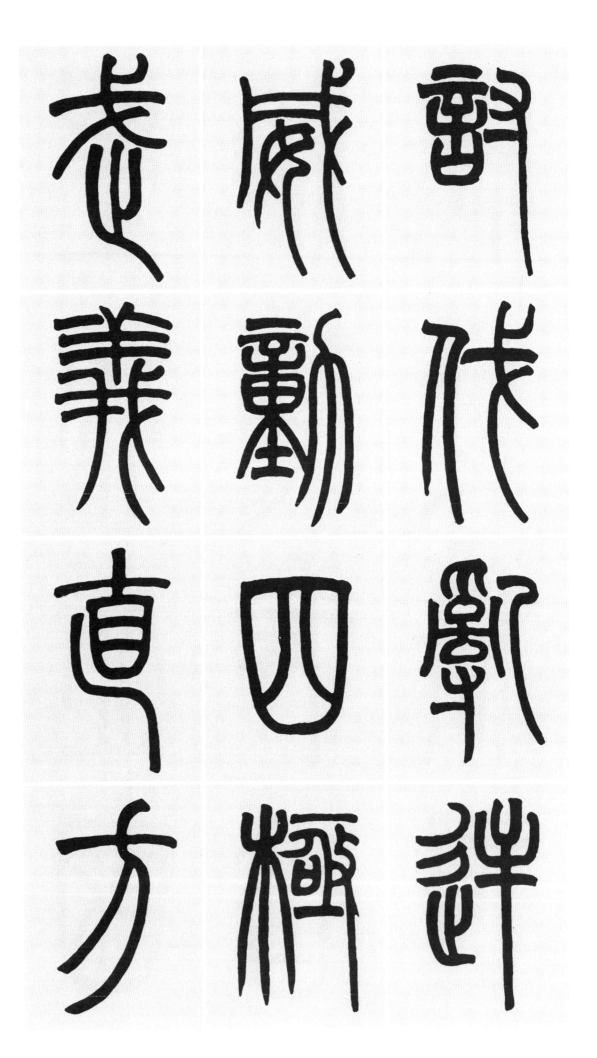

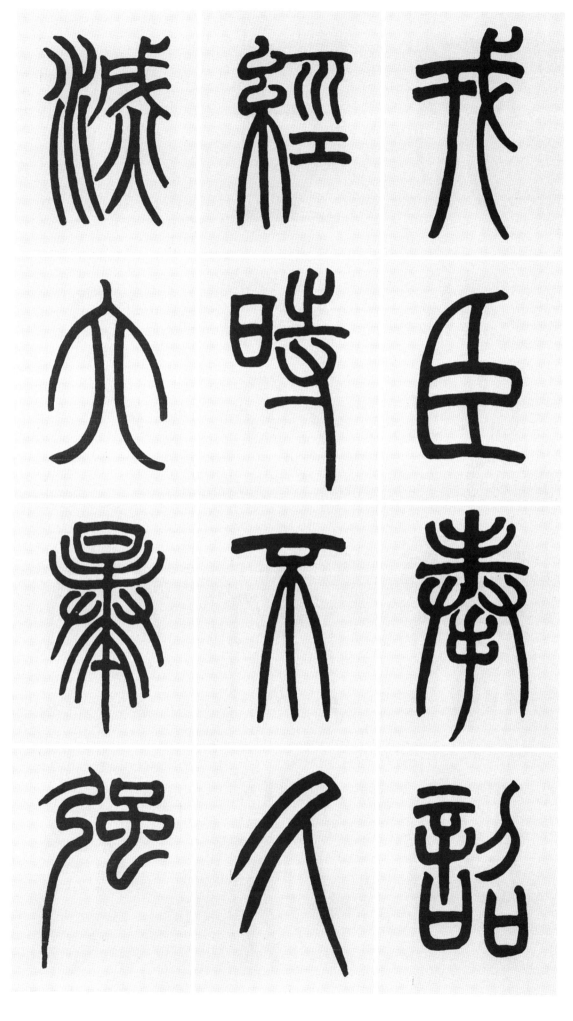

戎 오랑캐 융
臣 신하 신
奉 받들 봉
詔 조서 조

經 지날 경
時 때 시
不 아니 불
久 오랠 구

滅 멸할 멸
六 여섯 륙
暴 사나울 폭
强 강할 강

廿 스물 입
有 있을 유
六 여섯 륙
年 해 년

上 윗 상
薦 천거할 천
高 높을 고
號 부를 호

孝 효도 효
道 길 도
顯 드러날 현
明 밝을 명

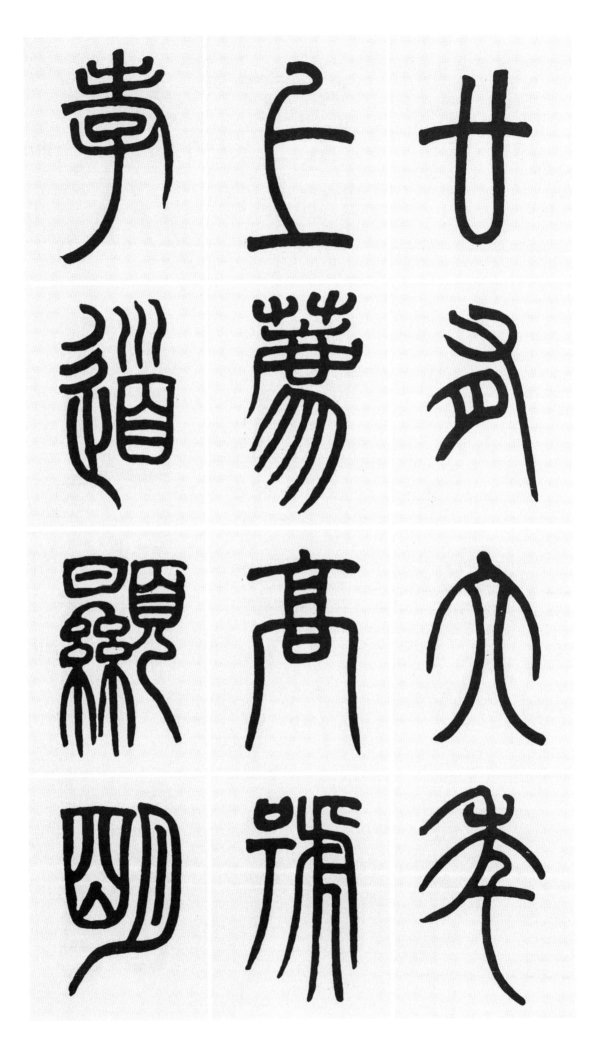

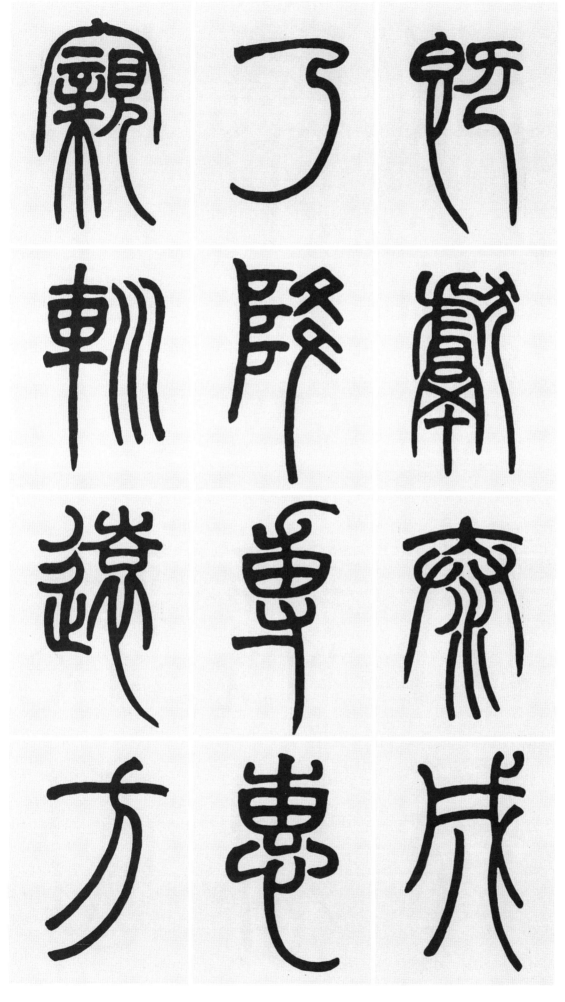

既 이미 기
獻 드릴 헌
泰 클 태
成 이룰 성

乃 이에 내
降 내릴 강
專 오로지 전
惠 은혜 혜

親 친할 친
※親의 古字임
軘 하관차 준
遠 멀 원
方 모 방

登 오를 등
于 어조사 우
繹 풀 역
山 뫼 산

群 무리 군
臣 임금 신
從 따를 종
者 놈 자

咸 다 함
思 생각 사
攸 바 유
長 길 장

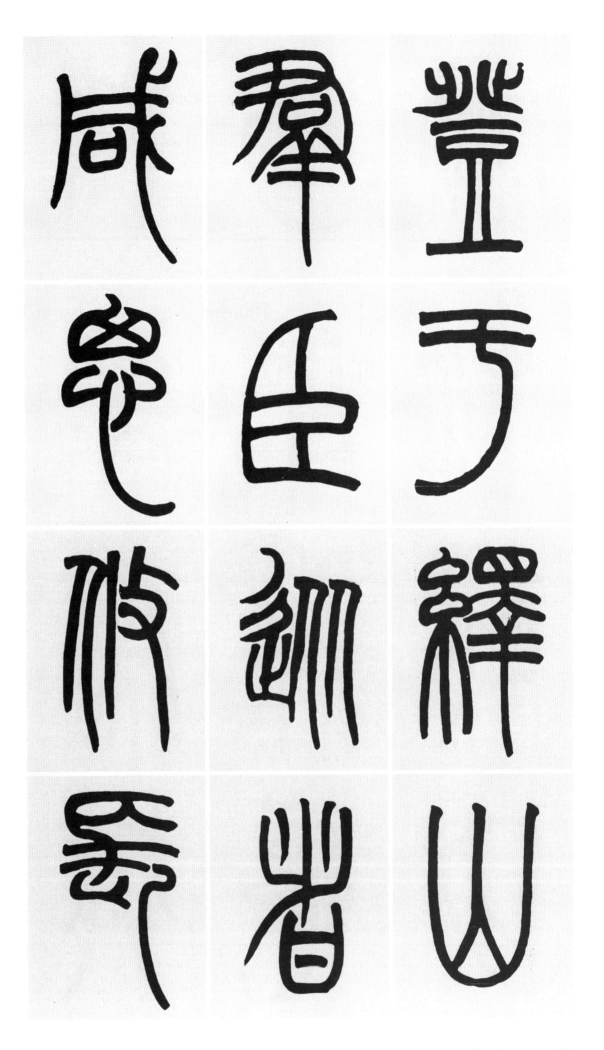

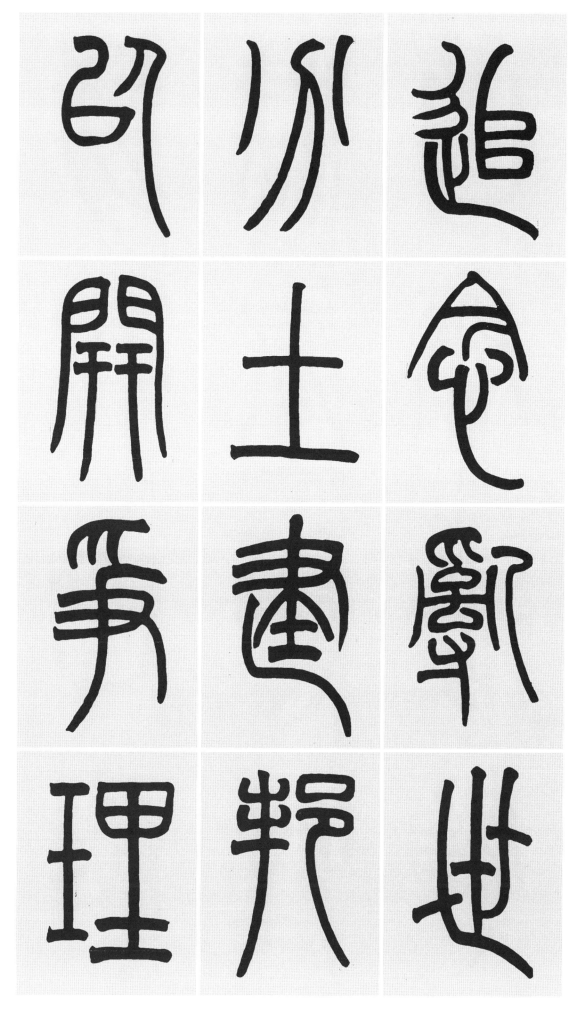

追 따를 추
念 생각할 념
亂 어지러울 란
世 세상 세

分 나눌 분
土 흙 토
建 세울 건
邦 나라 방

以 써 이
開 열 개
爭 다툴 쟁
理 이치 리

功 공공
戰 싸움 전
日 날 일
作 지을 작

流 흐를 류
血 피 혈
於 어조사 어
野 들 야

自 부터 자
泰 클 태
古 옛 고
始 처음 시

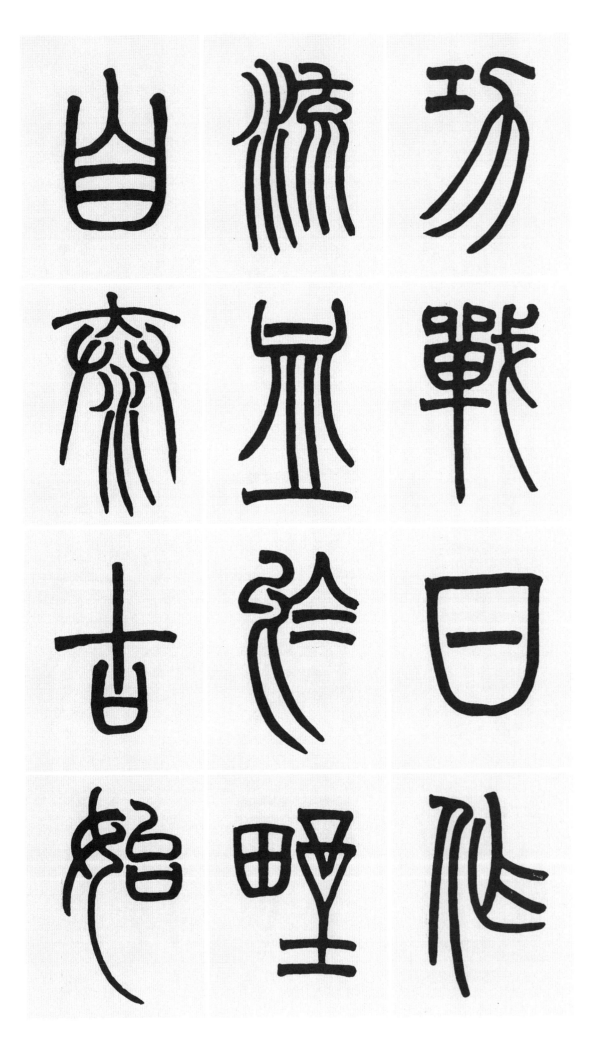

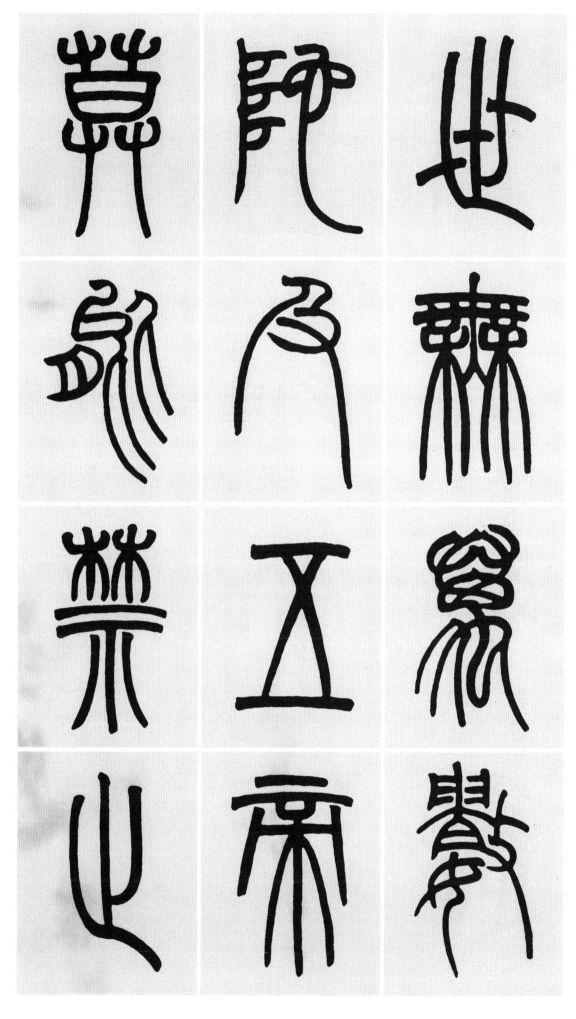

世 세상 세
無 없을 무
萬 일만 만
數 셀 수

陀 험할 타
及 미칠 급
五 다섯 오
帝 임금 제

莫 없을 막
能 능할 능
禁 금할 금
止 그칠 지

迺 이에 내
今 이제 금
皇 임금 황
帝 임금 제

壹 한 일
家 집 가
天 하늘 천
下 아래 하

兵 군사 병
不 아니 불
復 다시 부
起 일어날 기

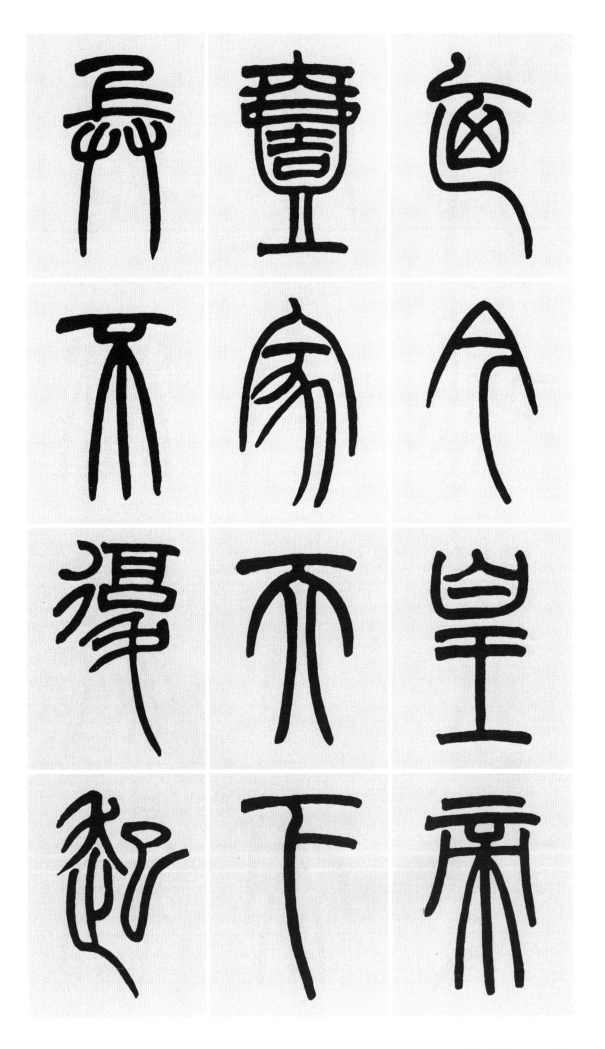

解　説

1. 許愼 說文解字 冊

p. 8~38

黃帝之史倉頡見鳥獸蹏迒之迹, 知分理之可相別異也, 初造書契. 百官以乂, 萬民以察, 蓋取諸
夬. 夬揚于王庭, 言文者宣敎明化 於 王者朝廷, 君子所以施祿及下, 居悳則忌也. 倉頡之初作書,
蓋依類象形, 故謂之文, 其後形聲相益, 卽謂之字. 字者, 言 孳乳而浸多也. 著于竹帛謂之書, 書
者如也. 以訖五帝三王之世, 改易殊體, 封于泰山者七十有二代, 靡有同焉. 『周禮』八歲 入 小學,
保氏敎國子, 先以六書. 一曰指事, 指事者, 視而可識, 察而可見, 上下是也. 二曰象形, 象形者,
畫成其物, 隨體詰詘, 日月是也. 三曰形聲, 形聲者, 以事爲名, 取辟相成, 江河是也. 四曰會意,
會意者, 比類合誼, 以見指撝, 武信是也. 五曰轉注, 轉注者, 建類一首, 同意相受, 考老是也. 六
曰假藉, 假藉者, 本無其字依聲託事, 令長是也. 及宣王太史籒著大篆十五篇, 與古文或異, 至孔
子書『六經』, 左邱明述『春秋傳』, 皆以古文, 厥意可得而說. 許氏說文敍

方壺屬書此册故露筆痕以見起訖轉折之用之謙

황제(黃帝)때의 사관(史官)이었던 창힐(蒼頡)이 새와 짐승의 발자국의 자취를 보고서, 이치를
살펴보니 가히 서로 차이가 있음을 알게 되어 서계(書契)를 만들었다. 백관(百官)의 다스림으
로 만민(萬民)의 살핌으로 대개 쾌괘(夬卦)에서 취하였는데, 쾌괘(夬卦)가 조정에서 드날리게
되었음에 문자(文字)가 가르침을 펴서 왕(王)과 조정(朝廷)에서 밝게 교화시켰고, 군자(君子)
가 녹(祿)을 베풂이 아래에까지 미치게 된 것이니, 덕(德)에 의거하여 금기의 법칙을 세웠음을
말한다.

창힐(蒼頡)이 처음 글을 지은 것은 대개 사물의 유형에 의해 형상을 그렸으므로, 고로 그것을
문(文)이라고 이른다. 자(字)는 번식하여 점차 많아지게 된 것이다. 죽백(竹帛)에 기록한 것은
그것을 서(書)라고 이른다. 서(書)는 여(如)인 것이다.(곧, 그 사물의 형상과 같은 것이다.)
오제삼왕(五帝三王)의 시대에 이르러서는 고치고 바뀌어 형체를 달리하였다. 태산(泰山)에
봉선한 자는 72代가 있었으나 같음이 있지 않았다. 주례(周禮)에 의하면 8세때에는 소학(小
學)이 들어갔는데, 보씨(保氏)가 나라의 공경대부(公卿大夫)의 자제들을 가르침에 먼저 육서
(六書)로써 하였다. 첫째는 지사(指事)를 말한다. 지사는 보아서 가히 알 수 있고, 살펴서 볼
수 있는 것이니, 上, 下가 이것이다. 두번째는 상형(象形)을 말한다. 상형은 그려서 사물을 이
루고 형체를 따라서 구불구불하게 된 것이니 日, 月이 이것이다. 세번째는 형성(形聲)이라고
한다. 형성은 사물로써 이름을 삼고서(사물의 뜻을 나타내는 문자) 비견되는 문자와 음(音)을
취하여 서로 합성하는데 江, 河가 이것이다. 네번째는 회의(會意)이다. 회의는 유형을 견주어
마땅하게 합하여 뜻이 향하는 바를 나타내는 것이니, 武와 信이 이것이다. 다섯번째는 전주
(轉注)이다. 전주라는 것은 한 유형(類形)의 한 부수(副首)를 세워서 같은 의미끼리 서로 서로
주고 받아들이는 것이니 考와 老가 이것이다. 여섯번째는 가차(假借)이다. 가차는 본래 그 글

자가 없어서 소리에 의하여 일을 의탁하는 것이니(그 뜻을 실어 나타내는 것) 令과 長이 이것이다.

주(周)의 선왕(宣王)때에 이르러, 태사(太史)인 주(籒)가 지은 대전(大篆) 15편은 고문(古文)과는 혹은 약간 달랐다. 공자(孔子)의 『육경(六經)』과 좌구명(左邱明)이 지은 『춘추전(春秋傳)』에 이르기까지 모두 고문(古文)으로 쓰였다고 가히 말할 수 있다.

허신의 설문서(說文敍)

방호(方壺)가 이 책을 써주길 부탁하였는데, 필흔(筆痕)은 처음부터 끝까지 전절(轉折)을 사용했음을 드러내었다. 지겸(之謙) 쓰다.

주
- 黃帝(황제) : 중국의 전설상의 다섯 皇帝중의 한 사람.
- 倉頡(창힐) : 최초로 中國의 문자를 만들었다는 사람으로 上古시대 黃帝때의 左史. 荀子 및 淮南子, 呂氏春秋에 기록됨.
- 書契(서계) : 고대에는 文字를 書契라고 불렀음. 쓰다, 그리다는 의미의 書와 나무에 칼로 새기다는 의미의 契가 합하여져서 문자를 쓰는 행위가 문자라는 의미를 갖게 됨. 先秦시대에는 문자를 名이라고도 하였음.
- 夬(쾌) : 周易의 64괘의 하나로서 중대사를 결단하는 강한 기운으로 견실하여 기뻐하고, 결단하여 평화로움을 의미함. 조정에서 선양된다는 뜻은 유한 기운이 다섯개의 강한 기운을 타고 있음을 뜻함.
- 孳乳(자유) : 새끼치고 젖먹임. 곧 번성하게 늘어나는 것.
- 竹帛(죽백) : 대나무와 비단임. 종이가 나오기 전에 글을 쓴 곳임.
- 五帝(오제) : 옛날 중국에 있던 전설상의 다섯 皇帝, 여러가지 설이 있음.

 ㄱ. 黃帝, 顓頊, 帝嚳, 堯, 舜
 ㄴ. 太皥, 炎帝, 黃帝, 少昊, 顓頊
 ㄷ. 少昊, 顓頊, 帝嚳, 堯, 舜
 ㄹ. 伏羲, 神農, 黃帝, 堯, 舜

- 三王(삼왕) : 三代에 걸친 聖王. 夏의 禹王, 殷의 湯王, 周의 文王 또는 武王을 이름.
- 改易(개역) : 딴 것으로 고쳐 바꿈.
- 周禮(주례) : ①周代의 禮 ②周官으로 周公旦이 지었다는 책 42권으로 六官, 六典이라고도 함.
- 保氏(보씨) : 周代에 각종 제도를 기록한 〈周禮〉라는 책에 나오는 地官으로, 그는 왕의 잘못을 간하는 일과 공경대부의 자제들을 道로써 가르친 인물로 기록됨.
- 比(비) : 합하다. 合의 뜻.
- 誼(의) : 뜻을 뜻하는 義以 또는 意의 의미임.
- 周宣王(선왕) : 周나라 11代王(BC 827~BC 782). 厲王의 폭정을 뒤엎고, 나라를 부흥시킨 인물로 金文이 가장 왕성하게 발전한 시기이며, 尹吉甫로 하여금 北伐을 꾀한 인물임.

- 太史籒(태사주) : 周나라때의 太史를 지낸 인물인 籒로 大篆文字를 만듬.
- 大篆(대전) : 書體의 일종으로 周의 太史 籒가 만들었다하여 小篆에 대하여서 말함. 그 특색은 繁雜하고 수식을 주로 많이 함.
- 六經(육경) : ①易, 詩, 書, 春秋, 禮, 樂 또는 ②易, 書, 詩, 周, 禮, 春秋를 말함.
- 左邱明(좌구명) : 魯나라때의 사관이며 학자인 左丘明으로 성은 左, 이름은 丘明인데 혹은 左丘를 復姓으로 하기도 함. 左邱 또는 左邱明으로도 불림. 저서로는 春秋左氏傳, 國語 등이 있다.
- 春秋傳(춘추전) : 春秋를 주석한 책으로 左氏傳, 公羊傳, 穀梁傳을 春秋三傳이라 한다.
- 許氏(허씨) : 〈說文解字〉를 쓴 許愼(허신)을 말함. 字敍는 叔重으로 河南城 汝南 召陵人이며, 생졸연대는 대략적인 고증에 의하면 AD 60년 전후에 태어나 125년을 전후로 해서 죽은 것으로 추정함. 五經에 정통하여 〈五經異義〉10권을 지었고, 군수의 총무관격인 功曹史의 벼슬을 시작으로, 太尉府의 南閣祭酒로 있었는데 〈說文解字〉는 대략 AD 100년에 시작하여 121년에 완성하였다는 것이 지배적인 說이다.

2. 許叔重 說文解字 序 四屛

p. 39~46

于時大漢 聖德熙明 承天稽唐 敷崇殷中 遐邇被澤 渥衍沛滂 廣業甄微 學士知方 探嘖索隱 厥誼
可傳 粵在永元 困頓之年 孟陬之月 朔日甲申 許叔重說文解字敍
同治丙寅正月爲節子十一丈書趙之謙

때에 큰 한(漢)나라에는 성스러운 덕(德)이 밝은데, 하늘을 계승하여 도당(陶唐)을 상고하여, 숭고함을 펼치어 중화(中華)를 넓히니, 멀고 가까이에서 은혜를 크게 입어 넘치고도 넉넉하였다. 사업을 넓히고 미묘(微妙)함을 살피니, 학사(學士)는 바야흐로 알게되니, 찾아내어 토론하고 숨은 것을 찾아내게 되면, 그 마땅함은 가히 전할 수 있게 되리라.
영원(永元)때 곤돈(困頓)한 해의 맹추(孟陬) 삭일(朔日)의 갑신(甲申)에 허숙종(許叔重) 설문해자서(說文解字敍)
동치(同治) 병인(丙寅) 정월에 절자(節子)를 위해 열한장의 글을 써 주다. 조지겸

주 • 唐(당) : 도당(陶唐). 곧 요(堯)임금으로 전설상의 성왕임.
- 永元(영원) : 후한(後漢) 4대 황제인 화제(和帝)때의 연호로 89~105년 사이의 기간임.
- 困頓(곤돈) : 괴롭고 궁핍함.
- 孟陬(맹추) : 음력 정월

3. 小學 外篇 四屛

(淸 同治11년 1872년 壬申 44세때 작품)

p. 47~57

柳仲郢以禮律身 居家無事亦端坐拱手 出內齋未嘗不束帶 三爲大鎭 廐無良馬 衣不熏香 公退必
讀書 手釋不卷 家法在官不奏祥瑞 不度僧道 卂理藩府 急於濟貧 有水旱 必先期假貸 廩軍食必
精豊 交代之際 食儲帑藏 必盈溢於始至時
壬申八月懽伯尊兄大人屬篆弟趙之謙

유중영(柳仲郢)은 예법으로 몸을 바르게 했다. 집에 있을 때 무사(無事)하면 단정히 앉아서
손을 마주잡고 집안에서 나갈 때는 일찌기 의관을 정제하지 않는 일이 없었다. 세번이나 대진
(大鎭)을 지냈건만 마굿간에는 좋은 말이 없고, 옷을 향내를 풍기는 일이 없었으며, 공무(公
務)를 마치고 돌아오면 반드시 글을 읽으며, 손에서 책을 놓지 않았다. 가법(家法)에는 :"관직
(官職)에 있을 때는 상서(祥瑞)가 있다고 아뢰지 않고, 승려나 도사를 인정하는 도첩(度牒)을
발행치 않는다. 번부(藩府)를 다스릴 때에는 급히 가난한 자를 구제하고 수해와 한재가 있을
때에는 반드시 정해진 기한을 앞당겨 양식을 대여하며, 군인에게 주는 급료는 반드시 정성스
레 풍부하게 하며 (새로운 관리와)교대 할 때에는 식량을 쌓아놓고 잘 보관 저장하여서, 처음
왔을 때 보다 반드시 가득 넘치게 한다"고 하였다.
임신(壬申) 팔월에 환백(懽伯) 형의 부탁으로 아우 조지겸이 전서로 적다.

주 • 柳仲郢(유중영) : 柳公綽(유공작)의 아들로 당나라 경조화원 출신으로 자는 유몽(諭蒙)이다. 예
법을 지키고 선행에 앞장섰던 모범적인 인물, 山南, 劍南, 天平에서 절도사를 지냈음.
• 無事(무사) : 아무 일이 없음. 변함이 없음.
• 拱手(공수) : 공경하는 표시의 두손을 마주잡는 것.
• 內齋(내재) : 中門안에 서재가 있어 거처했던 곳.
• 大鎭(대진) : 세번이나 山南, 劍南, 天平에서 절도사를 지냈다는 뜻.
• 藩府(번부) : 절도사가 관할하던 지역
• 廩軍食(름군식) : 군인급료, 군인에게 주는 식량.
• 帑藏(노장) : 보관, 저장하는 것.

4. 王符 潛夫論 八屛

(淸 同治11년 1872년 壬申 44세때 작품)

p. 58~68

昔聖王之治天下 咸建諸侯以臨其民 國有常君 君有定臣 上下相安 政如一家 秦兼天下 罷侯置

縣 于是 君臣始有 不親之釁矣 我文景患其如此 故 令長視事 至十餘年 居位 或長子孫永久 則相
習上下 無所竄情 加以心安意專 安官樂職圖慮 久長而無苟且之政
潛夫論懽伯尊兄大人屬篆壬申八月弟趙之謙

옛날 성왕(聖王)이 天下를 다스림은 모두 제후(諸侯)를 세워서 그 백성을 다스렸다.
나라에는 떳떳한 임금이 있고, 임금은 바른 신하를 두어 위아래가 모두 편안하니 다스림은 한
집안 같았다. 진(秦)나라가 천하를 통일하고서, 제후를 폐지하고 현(縣)을 설치하였다. 이리
하여 군신(君臣)은 불친(不親)하는 조짐이 생기기 시작하였다. 문경(文景)은 이와 같은 것을
염려하게 되었다. 고로 맏아들로 하여금 政事를 살피게 하여 10여년에 이르러 재위할 때 자손
을 잘 길러내어 오래 지나게 되면 곧, 위아래가 서로 잘 익숙하여 정을 버리는 바가 없을 것이
며, 더욱 마음이 편안하고 뜻이 전일(專一)함으로써, 안락한 관직(官職)은 염려를 헤아려서 오
래이 가니 구차(苟且)한 정치는 없어지게 된다.

주
- 視事(시사) : 임금이 정치 보는 것.
- 居位(거위) : 맡고 있는 직위.
- 苟且(구차) : 군색스럽고 구구함.
- 潛夫論(잠부론) : 후한(後漢)때의 학자인 王符가 지은 책으로 10권 35편인데 儒教의 政治論을
 가지고 그 당시의 정치폐단을 지적한 책이다.
 저자인 王符는 字가 節信이며 安定 臨涇(지금의 감숙성) 사람이다. 생몰연대는 자세하지 않으
 나 대략 AD 85년부터 162년(곧 東漢의 章帝 元和 2년부터 桓帝 延喜 5년)의 인물로 보고 있다.

5. 列子 湯問篇 四屛
(淸 同治9년 1870년 庚午 42세때 작품임)

p. 69~86

當國之中有山 山名壺領 狀若儋罍 頂有口 狀若圜環 名曰滋穴 有水涌出 名曰神瀵 臭過蘭椒 味
過醪醴 一原分爲四埒 注于山下 經營一國 亡不悉徧 土氣和 亡札癘 人性婉而從物 不競不爭 柔
心而弱骨 不驕不忌 長幼儕居 不君不臣 男女雜游 不媒不聘 緣水而居 不耕不稼 土氣溫適 阜谷
平衍 不織不衣 不夭不病 其民孳育亡數 有喜樂 亡衰老哀苦 其俗好聲 相攜而迭謠 終日不輟言
飢勌則飮神瀵 過則醉 經旬乃醒 沐浴神瀵 膚色脂澤 香氣經旬乃歇
同治 庚午三月 撝叔 趙之謙

참고 이 내용은 우(禹)임금이 치수(治水)를 위해 정신없이 돌아다니다가 길을 잃고 중원으로부터
멀리 북해(北海)의 북쪽 수천만리 떨어진 곳에 도착하였는데, 그 나라에는 이상한 것들이 무

척 많았다. 임금의 이상향을 은유적으로 표현한 내용이다.

나라의 가운데 산을 마주하였는데, 산 이름은 호령(壺領)이라 하였고, 그 모양이 마치 좁은 항아리 같았다. 산 정상에 굴이 있었는데, 모양이 마치 둥근 고리와 같았기에, 그 이름을 자혈(滋穴)이라 하였다. 그 곳에서 물이 솟아나고 있었는데, 이름하여 신분(神潰)이라 하였다. (그 물의) 냄새는 난초나 산초보다 향기롭고 맛은 막걸리나 단술보다 좋았다. 그 한 샘물이 네 갈래로 나뉘어서, 산 아래로 흘러내리니, 온 나라를 경영할 만큼 두루 미치지 않는 곳이 없었다. 땅의 기운이 조화롭기에 질병으로 죽는 이가 없었다. 사람들의 성질은 온순하여 물리를 따르고, 다투거나 싸우지도 않았다. 마음은 부드럽고 뼈는 나긋하여 고민하거나 거리낌도 없었다. 어른과 아이들이 함께살고, 임금도 없고 신하도 없었다. 남자와 여자가 뒤섞여 놀 뿐, 중매도 하지 않고, 결혼도 하지 않았다. 물가에 살면서, 밭갈이도 하지 않고, 곡식도 심지 않았다. 땅의 기운이 적당하고 언덕과 골짜기가 넓게 펼쳐져 있는데, 베를 짜지 않고, 옷도 입지 않았다. 일찍 죽지도 않고 병에 걸리지도 않았다. 그 곳 백성들은 불어나서 셀 수가 없었고, 기쁨과 즐거움은 있어도 쇠약하거나, 늙거나, 슬픔과 괴로움은 없었다. 그곳의 풍속은 소리를 좋아해서, 서로 이끌어가며 번갈아서 노래하며 종일토록 음악이 그치지 않았다. 배고프거나 지치면, 신의 샘물을 마셨는데, 기력과 의지가 조화롭고, 평화롭게 되었다.
지나치게 마시면 취하는데, 열흘이 지나서야 깨어났다. 신의 샘물에서 목욕을 하면 피부색이 기름지고 윤택해지며, 그 향기는 열흘이 지나서야 없어졌다.
동치(同治) 경오(1870년) 3월 휘숙 조지겸 쓰다.

주 • 儋罍(담수) : 호리병 같은 물장군 또는 작은 항아리
• 口(구) : 동굴.
• 神潰(신분) : 신령한 샘물.
• 醪醴(료례) : 막걸리와 단술.
• 垎(랄) : 산 위에 있는 물길, 담장
• 亡(망) : 없는 뜻으로 무(無)와 같은 뜻임.
• 札瘰(찰려) : 일찍 죽거나 염병에 걸려 죽는 것.

6. 王符 潛夫論 明忠篇 四屛
(淸 光緖元年 乙亥 1875년 47세 때 작품)

p. 87~102

是以忠臣必待明君 乃能顯其節 良吏必能察主 乃能成其功 故聖人求之于己 不以責下也 凡爲上
法術明而賞罰必者 雖無言語以敎而藝自治 法術不明而賞罰不必者 雖日號令 然藝自亂 是故藝

治者不亂 藝亂者 雖勤之不治也 堯舜共己無爲而有餘 藝治也 李斯王莽馳騖而不足 藝亂也 故
明王審法度而布敎令 不行私以欺法 不黷敎而辱命 故臣下敬其言而奉其禁 竭其心而稱其職 法
術明故也
立甫四叔大人正篆趙之謙 光緒元年三月二十一日 北風作寒陰雨竟日 筆硏皆凍前數日 方揮汗
如雨也 書成並記

이로서 충신은 반드시 명군(明君)을 기다리면, 능히 절개를 밝힐 수 있고 양리(良吏)는 반드시
주인을 잘 살펴야 이에 능히 공(功)을 이룰 수 있다. 고로 성인(聖人)은 자기에게서 구하고, 아
랫사람을 책망하지 않는다. 무릇 임금이 되어 법술(法術)이 밝아 상벌(賞罰)이 적합하도록 하
면, 비록 말없이 가르쳐도 예(藝)는 저절로 다스려진다. 법술(法術)이 밝지 않아 상벌(賞罰)이
적합치 않다면 비록 날마다 호령(號令)하여도 예(藝)는 저절로 혼란스러워지게 된다. 이런 고
로 예(藝)가 다스려지면 혼란스럽지 않고, 예(藝)가 혼란스러우면 비록 그것을 부지런히 힘써
도 다스려지지 않는다. 요순(堯舜)임금은 몸을 다스려 무위(無爲)하였어도 예치(藝治)에는 남
음이 있었는데 藝로써 다스렸기 때문이다. 이사(李斯)와 왕망(王莽)은 치무(馳騖)하였어도 부
족하였음은 예(藝)가 어지러웠기 때문이다. 고로 명왕(明王)은 법도(法度)를 살피고, 교령(敎
令)을 펼치고, 사사로운 일을 위해서 法을 기만하지 않고, 교화(敎化)를 강요하기 위해서 명
(命)에 욕되는 일을 하지 않는다. 고로 신하가 그 말씀을 공경하여 그 임금을 받들고, 그 마음
을 다하여 직무에 충실하게 되는 것은 법술(法術)이 명확했기 때문이다.

立甫四叔大人에게 篆書를 趙之謙써주었다. 光緒元年 3月 21日에 북풍은 춥고 음산한 비가 종
일 내리는데, 붓과 벼루가 모두 얼어버렸다. 며칠 전에는 땀을 비오듯 흘렸다. 글이 완성되어
서 함께 기록한다.

주　• 法術(법술) : 방법과 꾀.
　　• 堯舜(요순) : 요임금과 순임금.
　　• 共己(공기) : 共은 恭의 뜻으로 곧 자기 자신을 잘 다스린다는 뜻.
　　• 無爲(무위) : 아무런 作爲가 없는 것.
　　• 李斯(이사) : 秦의 정치가. 시황제를 도와 중국을 통일한 후 丞相이 됨.
　　• 王莽(왕망) : 漢의 哀帝를 물리치고 新나라를 세워 잠시 황제가 된 인물.
　　• 馳騖(치무) : 부산하게 여기저기 돌아다님.
　　• 黷敎(독교) : 제멋대로 하는 것.
　　• 敎令(교령) : 임금의 명령.

※ 다른책에는 본문의 藝를 勢로 해석한 것도 있으나, 여기서는 그가 법두(法道)의 뜻인 예(藝)로
　 기록하고 있기에 그에 따라서 해석함.

7. 抱朴子 佚文

(清 同治8年 1869년 己巳 41세 때 작품)

p. 103~107

承陰陽以幷**藝** 協五行之自然 從計約以**奮擊** 常北孤而功虛 則黃帝呂尙范蠡伍員魏武帝所據同也
抱朴子 佚文

음양(陰陽)을 받들어 예(藝)를 아우르면, 오행(五行)의 자연에 부합된다. 계약(計約)을 따름으로써 분격(奮擊)하는데, 항상 배반하면 공(功)이 없어지게 되니, 곧 황제(黃帝), 려상(呂尙), 범려(范蠡), 오원(伍員), 위무제(魏武帝)가 증거하는 바와 같다.

포박자 질문(抱朴子 佚文)

주
- 抱朴子(포박자) : 晉代의 葛洪임. 도가, 유가로 字는 稚川. 號가 抱朴子였는데 신선과 도술을 좋아하여 일생을 수련하였고, 저서로는 抱朴子 8권이 있다.
- 五行(오행) : 만물을 조성하는 다섯가지의 원기, 곧 金, 木, 水, 火, 土.
- 奮擊(분격) : 용기를 내고 힘을 다해 토벌, 공격함.
- 北孤(배고) : 배반하거나 어긋나는 것.
- 黃帝(황제) : 古帝로 少典氏의 아들로 성은 公孫, 軒轅氏라고도 하고 복희씨, 신농씨와 더불어 三皇으로 일컬음. 기원전 2700년경 천하를 통일하고 문자를 만든 인물.
- 呂尙(여상) : 周代의 인물로 東海사람. 本姓은 姜氏 呂에 봉하여 呂尙이라 한다. 周文王의 스승으로 武王을 도와서 殷의 紂王을 쳐서 나라를 세운 공으로 齊에 봉함. 太公望.
- 范蠡(범여) : 춘추시대 越의 공신으로 句踐을 도와서 吳王 夫差를 쳤으나 벼슬을 버리고 齊에 가서 성명을 고치고 다시 陶로 가서 거부가 되어 陶朱公으로도 불렸다.
- 伍員(오원) : 伍子胥(오자서). 춘추시대 楚나라 사람으로 그의 부친과 형이 모두 平王에게 죽어 吳로 달아나서 다시 楚를 무너뜨림.
- 魏武帝(위무제) : 위나라의 曹操(154~220). 字는 孟德.

8. 群書 治要引三略 八屛

(清 光緖 4년 1878년 戊寅 50세때 작품)
※六韜三略중에서 三略의 下略을 부분부분 연결하여 쓴 것임.

p. 111~113

■ 德은 賢人을 모은다

故 澤及人民 則**賢**歸之 澤及蚑蟲 則聖歸之 賢人所歸 則其國强 聖人所歸 則六合同

고로 덕택(德澤)이 널리 인민(人民)에게 미치면, 곧 현인(賢人)이 따르게 되고 덕택(德澤)이 곤충(蚰蟲)에게 미치면, 곧 성인(聖人)이 따르게 된다. 현인(賢人)이 돌아오는 바에는 곧 그 나라가 강해지고 성인(聖人)이 돌아오는 바는 육합(六合)이 하나로 될 것이다.

주
- 六合(육합) : 上下 四方 곧 天下.
- 同(동) : 하나로 돌아간다는 뜻.

p. 113~115

■백성의 마음에 호소하여야 한다.

賢者之政 降人以禮 聖人之政 降人以心

현인(賢人)의 정치는 예(禮)로써 하여 (직접 시범을 보여)모든 이를 굽혀 복종케 하고
성인(聖人)의 정치는 마음으로써 하여 사람을 즐겁게 한다.

p. 115~117

■먼저 가까운 것부터 하고 먼 것은 나중에 함.

釋近而謀遠者 勞而無終 釋遠而謀近者 逸而有功 逸政多忠臣 勞政多怨民

가까운 것을 버리고 먼 것을 꾀하는 자는 수고하여도 끝냄이 없고, 먼 것을 버리고 가까운 것을 꾀하는 자는 편안하면서도 공(功)을 얻을 수 있다. 편안한 정치는 충신이 많아지고, 고달픈 정치는 원망하는 백성이 많다.

주
- 近(근) : 가까운 것. 곧 자기 자신을 닦는 것.
- 遠(원) : 먼 것. 곧 다른 나라를 도모하는 것.

p. 117~120

■백성의 근심을 먼저 없애야 한다.

故 夫能扶天下之危者 則據天下之安 能除天下之憂者 則享天下之樂 能救天下之禍者 則得天下之福

고로 능히 천하의 위태함을 지탱하는 자는 곧 천하의 안전함에 의거하고, 능히 천하의 근심을 없애는 자는, 곧 천하의 즐거움을 누린다. 능히 천하의 화를 구제하는 자는 곧 천하의 복을 얻게 된다.

p. 121~122

■영토보다는 덕에 힘쓸 것.

曰 務廣地者荒 務廣惠者强 荒國無善政 廣惠其下正

영토를 넓히려고 힘쓰는 자는 황폐해지고, 덕을 넓히려고 힘쓰는 자는 강해진다. 황폐한 나라에는 선정(善政)이 없기에, 덕을 넓히면 그 아랫사람은 바르게 된다.

p. 122~125

■ 상과 벌을 분명히 한다.

癈一善 則衆善衰 賞一惡 則衆惡多 善者得其祜 惡者受其誅 則國安而衆善到矣

한 선인을 폐하면 곧 많은 선인이 쇠퇴해 버리고, 한 악인을 상주게 되면 많은 악인이 모여든다. 착한자가 그 복을 얻고, 악한 자가 그 벌을 받게 되면, 곧 나라가 편안해지고 많은 선인이 모이게 된다.

p. 125~128

■ 권선징악에 대하여

一令逆者 則百令失 一惡施者 則百惡結 令施于順民 刑加於凶人 則令行而不怨 群下附親矣

하나의 명령이 어긋나게 되면, 곧 백가지 명령이 잘못되고, 하나의 악정(惡政)이 베풀어지면 곧 백가지 악정(惡政)이 맺어진다. 순종하는 백성에게 상을 베풀고, 흉악한 사람에게 벌을 가하면 명령이 이행되어도 원망하지 않고, 무리들을 서로 가까이 친하게 따를 것이다.

p. 128~133

■ 청백한 선비와 현인을 부름.

有淸白之識者 不可以爵祿得 有守節之識者 不可以威刑脅 故明君求臣 必視其所以爲人而致焉 故致淸白之士 脩其禮 致守節之士 脩其道 而後士可致 名可保

청백(淸白)한 식자(識者)는 작위나 녹봉으로 얻을 수 없다. 절조를 지키는 식자(識者)는 위세나 형벌로써 위협할 수 없다. 고로 명군(明君)이 신하를 구하려면 반드시 그 사람 됨됨이를 살펴보고서 이르러야 한다. 고로 청백(淸白)에 이르려는 선비는 그 예를 닦고, 그 절조를 지킴에 이르려는 선비는 그 도(道)를 닦는데, 그렇게 하면 가히 이를 수 있고, 명성은 길이 보전된다.

p. 133~137

■ 만인에게 이익을 나누어 주라.

利一害百 民去城郭 利一害萬 國乃思散 去一利百 民乃慕澤 去一利萬 政乃不亂

한 사람에 이익되고, 백 사람에 손해가 되면 백성은 성곽을 떠나버리고, 한 사람에게 이익이 되고, 만 사람에게 손해가 되면 국민들은 이에 흩어질 것을 생각한다. 한 사람의 소인을 버리고 백 사람에게 이익을 주면 백성들은 은택을 사모하고, 한 사람의 소인을 버리고 만인에게

이익을 주면 정치는 이에 어지러워지지 않는다.

　群書治要引三略
　捷峯大人鈞政
　光緖四年歲在戊寅趙之謙謹篆

※六韜三略에 대하여

중국의 兵法書인 六韜는 전설상으로 周의 太公望이 지은 것이라 전하는데, 꼭 단정할 수 없고 대체로 漢代이전부터 전해오던 것과 여러 학설을 모아서 後漢이나 魏晉쯤에 이뤄진 것으로 보며, 文, 武, 龍, 虎, 豹, 犬의 여섯권이므로 六韜라 한다. 治世의 大道와 인간학, 인륜을 다루고 있다. 三略은 秦의 黃石公이 張良에게 전해준 太公望의 병서라고 전해진다. 上, 中, 下略이 있기에 三略이라 하고 책략의 뜻이다. 이것의 중요주제는 柔는 强을 누르고 弱이 强을 이긴다는 근본사상과 천하의 正道가 무엇인가를 제시한 것이다. 여기서는 趙之謙이 下略부분에서 부분부분 뽑아서 연결하여 쓴 것이다.

9. 史游 急就篇(Ⅰ)

p. 138~141

進近公卿傅僕勳	천자 가까이 나아가는 측근인 공경(公卿)은 부복훈(傅僕勳)이고
前後常侍諸將軍	앞뒤로 상시(常侍)와 여러 장수들이 모신다.
別侯邑有土臣封	열후(列侯)는 식읍과 신하를 나누어 받는데
積學所致非鬼神	학문을 쌓은 결과이지 귀신의 힘이 아니다.

참고　급취장(急就篇)은 전한(前漢)때 사유(史游)가 만든 것으로 한자 공부의 속성을 위해 아이들에게 가르치기 편하게 만든 교본이다. 상용한자를 1,900字 사용하여 만들었는데 4권 34장으로 각 장은 63자씩으로 3字, 7字씩 중복되지 않게 구성했다.

※『別侯邑有土臣封』은 원본에는 『別侯封邑有土臣』으로 되어 운(韻)을 맞추고 있기에 원본대로 해석했음.

주　• 公卿(공경) : 천자를 가까이서 모시는 최고의 벼슬아치들로 삼공(三公)과 구경(九卿)
　• 傅(부) : 태부(太傅)로 삼공(三公)의 하나.
　• 僕(복) : 태복(太僕)으로 말, 가죽 관리를 맡은 벼슬.
　• 勳(훈) : 훈광(勳光)으로 천자의 수레와 말을 모는 일을 담당한다.

- 常侍(상시) : 천자의 앞뒤에서 시종들을 이끄는 관직.
- 別侯(별후) : 원문은 열후(列侯)로 이는 20位의 작위이다.
- 邑(읍) : 식읍(食邑). 공신들에게 주는 보상 영토.
- 封(봉) : 열후(列侯)가 식읍과 토지를 나누어 받는 것.

10. 史游 急就篇(Ⅱ)

p. 142~144

更卒歸誠自詣因	교대하여 일하는 자는 성의를 다해 스스로 임지로 간다.
司農少府國之淵	사농(司農)과 소부(少府)는 나라의 근원이다.
遠取財物主平均	먼 지방에서 재물을 걷을 때는 공평하게 하라.

주
- 更(경) : 부임지에서 교대한다는 뜻.
- 卒(졸) : 사역(使役)을 한다는 의미.
- 詣(예) : 출두하여 다다른다는 뜻.
- 因(인) : 좇아 따르는 것.
- 司農(사농) : 구경(九卿)의 하나로 농사에 관한 일을 맡은 벼슬.
- 少府(소부) : 저수지와 시장을 관리하여 천자에게 자치는 관리.

11. 河圖會昌符 鏡片節錄

p. 145~148

漢大興之道 在九代之王 封于泰山 刻石箸紀 禪于梁父 退省考功 《河圖會昌符》

한(漢)의 크게 흥한 도(道)는 구대(九代)의 왕들때에 있었다. 태산(泰山)에서 봉(封)제사 올리며, 돌에 새겨 법도를 드러내었으며, 양부(梁父)에서 선(禪)제사 올리며, 겸손하게 반성하고 선조의 공로를 헤아렸다.

주
- 封(봉) : 사방의 흙을 높이 쌓아서 제단을 만들고 황제가 하늘에 제사 올리는 것.
- 泰山(태산) : 중국 산동성 중부에 있는 중국 5大 명산의 하나로 동악(東嶽)에 속한다.
- 禪(선) : 땅을 깨끗하게 하며 山川에 제사를 드리는 것.
- 梁父(양부) : 산이름. 양부산(梁父山)으로 진시황이 봉선(封禪)을 올린 곳으로 뒤에 한무제, 광무제도 여기서 거행했다.

12. 篆隷四幅中 其一(金人名)

p. 149~152

初兼天下 改諸侯爲郡縣 一法律同度量 大人來見臨洮 身長五丈足六尺
金人銘

처음으로 천하를 아우르고 제후(諸侯)를 개정(改正)하여서 군현(郡縣)을 설치했으며, 법률(法律)을 통일하고 도량(度量)을 모두 일치시켰다. 대인(大人)께서 임조(臨洮)에 나타났는데 신장은 오장(五丈)이고 발은 육척(六尺)이었다.

주 • 一(일) : 통일시키다는 뜻.
• 臨洮(임조) : 縣名으로 甘肅省 定西市의 縣. 현재 인민정부는 洮陽鎭에 소재하며 행정구역은 5개의 鎭과 29개의 鄕으로 이뤄진 곳이다.

참고 위 작품은 전서 2幅과 예서 2幅을 함께 쓴 것 중의 그 첫번째 작품으로 네 幅의 내용은 각각 다른 것임.

13. 鐃歌

p. 153~176

〈上之回〉

上之回	회중(回中)의 궁궐(宮闕)에 오르면서
所中溢	가는 중에 기세는 더하는데
夏將至	여름날 점점 이르기에
行將北	북쪽 향해 나아갔더니
以承甘泉宮	감천궁(甘泉宮)을 맞이 하였네
寒暑德	추위와 더위에도 덕을 베풀고서
游石關	석관(石關)에서 노닐며
望諸國	제후국들을 살펴보시니
月支臣	월지(月支)가 신하가 되고
匈奴服	흉노(匈奴)는 복종하였지
令從百官疾驅馳	백관(百官)들로 하여금 분주히 정사를 다스리게 하니
千秋萬歲樂無極	천추만세에 즐거움은 끝없도다.

내용　한무제(漢武帝) 14년에 흉노(匈奴)가 소관(蕭關)에 들어와 회중(回中)의 궁궐들을 불태웠다. 이후 기원전 107년때 이를 회복하였다. 이 길을 회복하여 북쪽의 궁궐에 나가서 지내며 노닐 때를 찬미하며 지은 글이다.

주
- 回(회) : 진(秦), 한(漢)때의 궁궐 유지로 지금의 감숙성(甘肅省) 삼관구 일대이다. 한무제 14년 에 흉노가 소관(蕭關)에 들어왔을 때 이 궁궐을 불태웠다가 이후에 흉노를 평정했다. 지금은 흔 적만 남아 있다.
- 甘泉宮(감천궁) : 중국 시황제가 BC 220년에 함양에 지은 궁궐이었는데, 한무제(漢武帝)가 BC 140년 경에 다시 증축하였다. 현재, 산시성 순화현 서북방에 있다.
- 石關(석관) : 감천궁 안에 있는 궁전. 대각의 하나이다.
- 月支(월지) : 한나라때 대완(大宛) 서쪽의 서역국인 토번(吐蕃).
- 匈奴(흉노) : BC 3세기말부터 AD 1세기까지 중국 북쪽에 있던 유목민. 몽골고원, 만리장성 지 대를 중심으로 살았던 기마민족으로 자주 중국의 북방을 공격하였다.
- 驅馳(구치) : 말타고서 몹시 바쁘게 돌아다니는 것. 여기서는 바쁘게 정치를 안정시키고 통치하 는 것을 의미.

〈上陵〉

上陵何美美	능에 솟아오른 나무들 어찌 그리 아름다운가?
下津風以寒	정원 물가엔 내려앉은 바람으로 스산하네.
問客何從來	선객(仙客)에게 어찌 왔는지 물으니
言從水中央	물 가운데에서 오셨다고 말씀하셨지.
桂樹爲君船	계수나무로 임금님 배 만드시고
靑絲爲君笮	푸른 비단실로 임금님 배 덮으시고
木蘭爲君櫂	목란(木蘭)으로 임금님 배 노를 만들고
黃金錯其閒	황금으로 그 사이를 치장하셨네
滄海之雀赤翅鴻	창해에 참새, 붉은 날개빛 큰 기러기
白雁隨	흰 기러기들 뒤따르네
山林乍開乍合	산 숲속이 언뜻 열리다 언뜻 합쳐지니
曾不知日月明	멀찌기 해와 달의 밝은 것을 알지도 못하겠네
醴泉之水	예천(醴泉)의 물가에는
光澤何蔚蔚	밝은 빛과 은택이 어찌 그리 넘쳐 흐르는지.
芝爲車	금지(金芝)로 수레를 삼고
龍爲馬	용으로 말을 삼아 홀연히 날아서
覽敖游	재밌게 돌아다니며 노닐다가
四海外	온 세상을 두루 돌아보네.

甘露初二年	감로(甘露) 처음 이년(二年)에는
芝生銅池中	금지(金芝)가 함덕전(函德殿) 동지(銅池)에서 자라니
僊人下來飮	연못에 신선들 내려와 마시고서 노니는데
延壽千萬歲	오랜세월 천만년을 누리소서

내용 한선제(漢宣帝)때 불리우던 상서로운 시 내용이다. 여기서 릉(陵)은 상림(上林)으로 황제가 노닐며 사냥하던 정원으로 쓰이던 곳이다. 그가 즉위하여 여러 능을 올랐는데, 여기서는 신선들의 출현으로 영물이 찾아오니 태평성대를 이루게 된다는 뜻으로 황제를 신선으로 비유한 송사(頌辭)이다.

주
- 陵(릉) : 여기서는 한나라때의 여러 황제들의 무덤을 말한다.
- 津(진) : 정원에 있는 물가를 뜻함.
- 客(객) : 여기서는 숲으로 찾아온 신선을 뜻함.
- 蔚蔚(울울) : 무성하고 넘치는 모습
- 芝(지) : 영지(靈芝)를 뜻하는데 금지(金芝)라고도 한다.
- 敖游(오유) : 재밌게 노니는 것.
- 甘露二年(감로이년) : 선제(宣帝)때의 연호로 곧 기원전 52년을 뜻한다.
- 銅池(동지) : 함덕전(函德殿)에 있는 못 이름이다.

〈遠如期〉

遠如期	기약할 수 없이 머나멀리
益如壽	다할 수 없는 오랜 세월 누리소서
處天左側	하늘 왼편에 거처하시고
大樂萬歲	큰 즐거움 만세를 이어서
與天無極	하늘과 더불어 끝없이 함께 하소서
雅樂陳	아악(雅樂)이 펼쳐져
佳哉紛	아름답게 흩날리네
單于自歸	선우(單于)가 스스로 찾아왔으니
動如驚心	그 놀라운 행동은 마음을 감탄케 하네
虞心大佳	즐거워하는 마음 무척 아름답고
萬人還來	모든 사람들도 돌아오는데
謁者引鄕殿陳	알현하는 자 고향에 돌아와 대궐에 모이게 한 것은
累世未嘗聞之	오랜 세월 그 얘기 일찌기 들어본 적 없어라
曾壽萬歲亦誠哉	거듭 만세를 누리시고, 또 공경하옵니다.
漢鐃歌三章	한(漢) 요가(鐃歌) 삼장(三章)을 쓰다.

同治甲子六月 爲遂生書篆法非以此爲正宗 惟此種可悟四體書合處宜默會之無悶

동치(同治) 갑자(1864년) 제자들을 위해 전서로 썼는데 이를 정종(正宗)으로 삼을 수는 없다. 오직 이 종류는 네가지 서체가 합당하고 저절로 깨달아 두렵지 않음을 깨우쳐 줄 수는 있을 것이다.

내용　이 곡은 흉노(匈奴)를 격파한 한선제(漢宣帝)때 흉노의 선우(單于)가 조회(朝會)와서 황제를 알현하는 것을 적은 것이다. 선우(單于)가 감천(甘泉)에 조회와서 예를 올리고 장평(長平)에서 묵었다고 기록되어 있다. 황제는 그에게 조서를 내렸다. 당시 그 좌우 여러 신하들이 따랐고, 여러 오랑캐들의 군신들도 위교(渭橋) 아래에서 환영하며 맞았는데, 위교에 올라 모두 만세를 외쳤다.

주　• 遠如期, 益如壽(원여기, 익여수) : 앞부분 두 구절은 모두 소리질러 외치는 것으로 보는 이들도 있다. 조회와서 알현하며 그들이 외치는 소리로 보아 원기(遠期)의 뜻으로 해석했다.

• 雅樂(아악) : 고대 궁정에서 연주하는 전통음악.

• 單于(선우) : 흉노(匈奴)의 우두머리. 추장을 부르는 말.

※鐃歌에 대하여

요가(鐃歌)는 북송의 곽무천(郭茂倩)이 편찬한 ≪악부시집(樂府詩集)≫ 100권에 실려 있는 것이다. 총 5290편이 수록되어 있는데 주로 민간의 속가나, 속요 및 다양한 용도로 쓰인 것을 알 수 있다. 특징에 따라서 12종류로 나누었다. 그 중에 요가는 고취곡사(鼓吹曲辭)의 하나이다. 이는 타악기와 취주 연주곡인데, 북과 통소, 호드기를 주로 사용해 연주한 군악가사였으나, 황제의 위엄과 공덕을 기리는 내용들 위주였다.

14. 繹山刻石 臨書

p. 177~186

皇帝立國	황제(皇帝)께서 나라를 세우심에
維初在昔	그 옛날 찬란한 때를 열었기에
嗣世稱王	모두들 대대로 왕이라 칭하셨네.
討伐亂逆	세상 어지럽히는 역적을 토벌하시고
威動四極	온 사방에 위엄으로 떨쳤으니
武義直方	용맹스런 뜻은 올곧고 바르도다.
戎臣奉詔	오랑캐 신하들 임금님 조서(詔書)를 받드는 것을
經時不久	지킨지 얼마 되지도 않아 배반하였기에

滅六暴强	육국(六國)을 사납고도 강렬하게 멸하였도다.
廿有六年	시황제(始皇帝) 이십육년간
上薦高號	하늘이 높은 존호(尊號)를 주시니
孝道顯明	효도와 법도가 널리 밝게 드러났네.
旣獻泰成	대업(大業)은 이미 훌륭히 이뤘기에
乃降專惠	이에 천하에 은혜를 베풀고
親軔遠方	친히 멀리 사방을 순행하셨네.
登于繹山	역산(繹山)의 꼭대기에 오르실 때
群臣從者	무리의 신하들 뒤따라 좇으니
咸思攸長	모두들 하늘같은 은혜와 영광으로 여겼도다.
追念亂世	전국(戰國)시대의 어지러운 때를 깊이 생각하면
分土建邦	각 나라들이 땅이 나뉘어 나라들이 세워졌으나
以開爭理	멸망과 재앙은 이 다툼에서 시작된 이치였도다.
功戰日作	싸우는 전쟁은 매일같이 벌어졌고
流血於野	들판엔 끝없이 흘러내리는 선혈로 넘치는 것은
自泰古始	먼 옛날때부터 비롯된 것이로다.
世無萬數	중원(中原) 비록 만년 되지 않을 때
陀及五帝	삼황(三皇)과 오제(五帝) 성인께서 밝히셨지만
莫能禁止	아무도 이 더러운 전쟁을 능히 막지 못하셨네.
廼今皇帝	이에 오직 지금의 황제께서
壹家天下	천하를 한 나라로 통일하셨으니
兵不復起	두번 다시는 전쟁이 일어나지 않으리라.

※원래 이 각석(刻石)은 사마천이 쓴 역사서《사기·진시황본기(史記·秦始皇本紀)》애 의하면 진시황이 221년 천하를 통일하고 3년 뒤 전국을 순회하면서 치적을 돌에 새겨 놓았는데 그 첫째로 산동성에 있는 역산(繹山)에 올랐을 때 BC 219년경에 새긴 것이다. 뒤이어 태산각석, 낭야대각석이 세워진다. 원래는 15字씩 15행으로 되어 있으나, 여기의 임서는 중간 부분정도의 120字만을 임서해 놓은 것이다. 석각은 없어지고, 탁본이 송(宋)때 순화4년(993년)에 정문보가 증각하여 탁본한 것이 남아 있어서 유전될 뿐이다. 그리고 송(宋) 태종때 탁본한 것을 서현(徐鉉)이 비에 새겨 놓았는데 이것이 비림(碑林)에 있다.

내용의 앞부분은 송사(頌辭)로 황제를 찬미하는 내용이고, 이후 뒷단락은 진 二世의 조서(詔書)내용인데 여기는 앞부분의 내용 일부이다.

소전(小篆)의 가장 이른 초기 문자이므로 그 의의가 있는 각석이다.

索 引

編著者 略歷

성명 : 裵 敬 奭
아호 : 연민(研民) 1961년 釜山生

▪ 수상
• 대한민국미술대전 우수상 수상
• 월간서예대전 우수상 수상
• 한국서도대전 우수상 수상
• 전국서도민전 은상 수상

▪ 심사
• 대한민국미술대전 서예부문 심사
• 포항영일만서예대전 심사
• 운곡서예문인화대전 심사
• 김해미술대전 서예부문 심사
• 대한민국서예문인화대전 심사
• 부산서원연합회서예대전 심사
• 울산미술대전 서예부문 심사
• 월간서예대전 심사
• 탄허선사전국휘호대회 심사
• 청남전국휘호대회 심사
• 경기미술대전 서예부문 심사
• 부산미술대전 서예부문 심사
• 전국서도민전 심사
• 제물포서예문인화대전 심사
• 신사임당이율곡서예대전 심사

▪ 전시출품
• 대한민국미술대전 초대작가전 출품
• 부산미술대전 초대작가전 출품
• 전국서도민전 초대작가전 출품
• 한 · 중 · 일 국제서예교류전 출품
• 국서련 영남지회 한 · 일교류전 출품
• 한국서화초청전 출품
• 부산전각가협회 회원전
• 개인전 및 그룹 회원전 100여회 출품

▪ 현재 활동
• 대한민국미술대전 초대작가(한국미협)
• 부산미술대전 초대작가(부산미협)
• 한국서도대전 초대작가
• 전국서도민전 초대작가
• 청남휘호대회 초대작가
• 월간서예대전 초대작가
• 한국미협 초대작가 부산서화회 부회장
• 한국미술협회 회원
• 부산미술협회 회원
• 부산전각가협회 회장 역임
• 한국서도예술협회 부회장
• 문향묵연회, 익우회 회원
• 연민서예원 운영

▪ 번역 출간 및 저서 활동
• 왕탁행초서 및 40여권 중국 원문 번역
• 문인화 화제집 출간

▪ 작품 주요 소장처
• 신촌세브란스 병원
• 부산개성고등학교
• 부산동아고등학교
• 중국 남경대학교
• 일본 시모노세끼고등학교
• 부산경남 본부세관

주소 : 부산광역시 중구 해관로 59-1
 (중앙동 4가 원빌딩 303호 서실)
Mobile. 010-9929-4721

月刊 書藝文人畫 法帖시리즈 08 조지겸서법

趙之謙 書法(篆書)

2023年 4月 5日 초판 발행

저 자 배 경 석

발행처 書藝文人畫 서예문인화

등록번호 제300-2001-138
주소 서울시 종로구 인사동길 12, 310호(대일빌딩)
전화 02-732-7091~3 (도서 주문처)
　　　 02-738-9880 (본사)
FAX 02-725-5153
홈페이지 www.makebook.net

값 18,000원

月刊 書藝文人畵 法帖 시리즈

1 石鼓文(篆書)

2 散氏盤(篆書)

3 毛公鼎(篆書)

4 大盂鼎(篆書)

5 吳昌碩書法(篆書五種)

6 吳讓之書法(篆書七種)

10 張猛龍碑(楷書)

11 元珍墓誌銘(楷書)

12 元顯儁墓誌銘(楷書)

14 九成宮醴泉銘(楷書)

15 顏勤禮碑(唐 顏眞卿書)

16 高貞碑(北魏 楷書)

20 乙瑛碑(隸書)

21 史晨碑(隸書)

22 禮器碑(隸書)

23 張遷碑(隸書)